MÉMOIRES

## OUVRAGES DU MÊME AUTEUR

### VOYAGE DE SARAH BERNHARDT
#### EN AMÉRIQUE
AVEC UNE PRÉFACE, PAR ARSÈNE HOUSSAYE (38ᵉ ÉDITION)

Un volume in-18 illustré. . . . . . 3 fr. 50

### LE CARNET D'UNE PARISIENNE
#### NOUVELLE ÉDITION

Un volume in-18. . . . . . 3 fr. 50

### LE PISTOLET DE LA PETITE BARONNE
AVEC UNE PRÉFACE, PAR ARMAND SILVESTRE
#### DIXIÈME ÉDITION

Un volume in-18. . . . . 3 fr. 50

### SARAH BARNUM
#### ÉDITION REVUE ET EXPURGÉE

Un volume in-18, 170ᵉ édition. . . . . . 3 fr. 50

### MÈRES ET FILLES

Un volume in-18, 6ᵉ édition. . . . 3 fr. 50

### ON EN MEURT

Un volume in-18, 7ᵉ édition. . . . 3 fr. 50

### LA PLUS JOLIE FEMME DE PARIS
#### QUARANTE-DEUXIÈME ÉDITION

Un volume in-18. . . . . . . . . 3 fr. 50

### COURTE ET BONNE
#### ROMAN

Un volume in-18. . . . . . . . . . 3 fr. 50

### LE PRINCE BRUTUS
#### ROMAN

Un volume in-18. . . . . . . . . 3 fr. 50

---

ÉMILE COLIN — IMPRIMERIE DE LAGNY

MARIE COLOMBIER

# MÉMOIRES

— FIN D'EMPIRE —

PRÉFACE
PAR ARMAND SILVESTRE

PARIS
ERNEST FLAMMARION, ÉDITEUR
26, RUE RACINE, PRÈS L'ODÉON

Tous droits réservés.

# PRÉFACE

―――

Je venais d'achever le premier volume de ces mémoires quand, très affectueusement, et non, j'en suis convaincu, pour éprouver la sincérité de mes compliments, l'auteur me proposa de le présenter au public. J'acceptai vivement, car c'était une occasion de lui témoigner, à mon tour, ma longue et fidèle amitié, en prolongeant le plaisir que j'avais pris à cette lecture ; plaisir rétrospectif de revivre, avec un témoin véridique et observateur, toutes les impressions d'un certain monde d'art, de théâtre et de galanterie que ceux-ci n'ont pas connu, que ceux-là font

profession d'oublier et qui fit une très curieuse époque des dernières années du régime impérial.

Celle qui en retrace le souvenir, en ces pages, d'une plume tour à tour ironique et émue, sans traces de rancunes, d'ailleurs, et avec un souci de justice qui surprend chez une femme qu'on jugeait volontiers vindicative, y avait été tout naturellement mêlée par l'éclat de ses débuts, par sa beauté recherchée, par son esprit redouté, par la situation de ses premiers amis, et, plus encore, par une curiosité naturelle où la fille d'Ève ne se dément pas. Ajoutez à cela une façon d'écrire très primesautière, sans prétentions, comme on cause quand on cause bien, et vous conviendrez que personne n'était fait davantage pour intéresser à toutes les choses qui remplirent, de leur grand éclat mondain, la période de tranquillité menteuse d'où sortit, comme d'un tombeau de fleurs, le spectre sinistre et hurlant de la défaite.

C'était la mode des femmes de la fin du siècle dernier d'écrire leurs mémoires, et ceux-ci sont captivants encore, surtout, pour

ce qu'ils y racontent des beaux esprits qu'elles avaient fréquentés, à une époque où l'esprit tenait tant de place dans une société qui allait s'écrouler. Car il semble que cela soit une loi, qu'à la veille des grands bouleversements, s'épanouisse une floraison intellectuelle d'une acuité singulière ou d'une ironique futilité. Ainsi certaines fleurs, charmantes et précieuses comme des gemmes, se retrouvent surtout au bord des abîmes. Je n'affirmerai pas que les contemporains illustres dont Marie Colombier retrace ici les portraits, d'après les souvenirs de son extrême jeunesse, eurent l'importance historique des d'Alembert et des Diderot. Mais plusieurs sont cependant de silhouette très pittoresque, et je lui sais un gré infini de ces images tracées au caprice d'un crayon rapide, toujours fidèle d'après ce que m'en redit aussi ma propre mémoire.

Quelques souvenirs attendris à la terre natale, un coin du paysage comme entrevu à travers les premières larmes d'enfant, et nous voici en pleine vie parisienne, en pleine mêlée déjà. Car le Conservatoire est un mi-

crocosme où toutes les jalousies et toutes les intrigues se donnent comme un précoce rendez-vous. Heureusement, pour la nouvelle venue, qu'elle s'imposait par ses dispositions prodigieuses au théâtre et par une aube de beauté défiant les ambitions rivales. J'en eus un jour le témoignage de Régnier, qui avait été son maître et qui me disait qu'il n'avait jamais connu une jeune tragédienne aussi admirablement douée, regrettant amèrement, et avec une véritable mélancolie d'artiste, que les succès de la Femme eussent nui à ceux de la Comédienne. — « C'est le rôle d'Ève, dans le *Paradis perdu* de d'Ennery, qui l'a perdue! me disait-il, et détournée du sérieux de notre métier. » Curieuse apparition, en effet, que celle de cette jeune Phryné gagnant, par avance, tous les procès à venir, sans en avoir encore perdu aucun! Pour moi, qui suis le fils impénitent de Toulouse la païenne, j'avoue que je ne m'associai qu'à demi aux lamentations du bon Régnier, estimant que ce triomphe plastique d'une beauté impeccable et complète vaut mieux que tous les lauriers cueillis au

feu menteur de la rampe. Il y a longtemps que je m'indigne que la postérité n'ait pas conservé les noms des modèles de Phidias, aussi bien que le nom de Phidias lui-même. La gloire de Laïs, comme celle d'Homère, a traversé, sans s'éteindre, l'immensité des temps.

Mais je reviens au livre de ma cliente, lequel n'a pas, d'ailleurs, besoin davantage d'être défendu et qu'il me serait malaisé de défendre par les mêmes héroïques moyens. Bien que ce rôle d'Ève ait eu, sur sa carrière, une influence bien différente de celle de son premier prix et beaucoup plus brillante, à mon avis, que l'engagement classique à l'Odéon après les succès de Conservatoire, — notez cependant que l'Odéon de ce temps-là, où l'on jouait Ponsard et Bouilhet, avait un autre éclat que celui dont il jouit sous le consulat déplorable de Ginisty, — l'histoire de Marie Colombier n'en demeure pas moins très mêlée, longtemps encore, à celle du théâtre où tous les auteurs de drames la réclament, Alexandre Dumas comme tous les autres et plus encore que tous les autres.

Deux courants se la disputent alors visiblement, celui qui descend comme un Pactole, des sources de haute joie dont la plus large est aux Tuileries même, qu'un rêveur taciturne, mais non sans caprice, habite, et l'autre fait d'inguérissables entraînements vers le rêve tout d'abord entrevu, le beau rêve de la comédienne acclamée.

De ce double tourbillon résulte une existence singulièrement brillante et agitée, où les choses de l'esprit, de la vie courante, de l'alcôve et de la politique, des rivalités de la scène et des intrigues de cour se croisent, se heurtent, se contrarient et se fondent au seuil d'un salon très mondain où toutes sortes d'illustrations se donnent rendez-vous sous le sourire, —non ! sous le rire large et à pleines dents blanches, — de la plus accueillante et de la plus prodigue des hôtesses. Tout y respire, en même temps, le champagne, l'humeur gauloise et les libres amours. De tout cet océan remué, un peu d'écume blanche, une fleur impalpable de tendresse furtive et de longue gaîté.

Arsène Houssaye, dont elle décrit, avec

une verve charmante, une des fantastiques redoutes, se trouvait, à l'ordinaire, au milieu de tels éléments, mieux que chez lui où ses fantaisies de grand seigneur ne pouvaient avoir le même caractère quotidien. C'était comme une monnaie courante de ce qu'il aimait à exhiber à la foule en monstrueux et magnifiques lingots. Je sais un gré infini à l'auteur de ces mémoires d'avoir oublié le nuage léger qui passa, vers le tard, sur une amitié si ancienne, pour parler d'Arsène Houssaye comme il convient. Car on est injuste, à mon avis, pour ce lettré passionné qui fut, en même temps, un des plus beaux philosophes de ce siècle, épris, comme Anacréon, de la Beauté jusqu'à la dernière heure, et confiant, comme Platon, dans l'immortalité.

Il y a de fort jolis vers dans les premiers recueils de Houssaye, et, quant à sa prose, j'ignore comment on en peut faire le procès sans admirer moins celle des Goncourt. Car Paul Arène qui, comme moi, aimait mieux la clarté latine et la classique syntaxe, me disait, un jour, avec infiniment

de vérité : « Ils auront beau faire, c'est Arsène Houssaye qui demeure l'Homère de cette langue-là! » Figure demeurée charmante pour moi, que celle de ce beau vieillard à la barbe fleurie qui parlait encore des femmes avec tant de tendresse et comme de l'unique chose de la vie! Physionomie inoubliable dans le grand effacement des types contemporains. Jupiter aux foudres d'or immobiles et aux tonnerres gazouillant dans les branches, comme des chansons d'oiseaux.

Et le brillant administrateur de la Comédie-Française que fut ce fantaisiste où le paysan normand très avisé se retrouvait quelquefois! Celui-là joua éperdûment les poètes et ne s'en trouva pas plus mal. Si les sociétaires ne connurent pas encore, sous son règne, les parts fabuleuses que leur fit atteindre le génie prosaïque de M. Perrin, — et qu'ils ignorent d'ailleurs tout à fait aujourd'hui, — au moins servirent-ils noblement la haute renommée littéraire de leur maison.

Un chapitre que je vais signaler aussi, c'est celui qui est consacré à Bade et à ses

plaisirs, au temps où les villégiatures allemandes étaient si fort à la mode, quand c'est d'Ems que M. de Bismarck datait ses faux, comme on ouvre la bonde à une mer de sang. Ce tableau de Bade, quand le Paris élégant y émigrait, du Bade où l'on jouait, du Bade où l'on causait, du Bade où la diplomatie teutonne exploitait, avec un cynisme affectueux, la naïveté et la vantardise françaises, est tout à fait curieux et vrai ; il porte une date et une signature comme les toiles de maître. C'est un paysage volontairement calme et rococo avec ses bouquets d'arbres convenus et ses maisons ridicules, et, à travers tout cela, un souffle de plaisirs à la fois tumultueux et inquiets, une fièvre de lucre dont tout frissonne, un décor tranquille où les passions viennent sourdement mugir. C'est un coin oublié de la vie impériale et qui revit ici très intense, avec les couleurs fraîches d'un souvenir très vivant. A rapprocher, comme contraste, des descriptions du paysage parisien aux heures mauvaises de la Commune. Une excellente page de ce livre fertile en documents.

Mais je m'en voudrais d'attarder plus longtemps le lecteur aux abords du frontispice. Il est temps qu'il tourne les premières pages pour juger de la vérité de mon dire. J'estime qu'à la dernière, il restera, comme moi, suspendu à l'intérêt de ces récits ayant un ton de réalité si net, et où tant de commentaires intéressants sont tracés, au crayon, en marge de l'histoire contemporaine, laquelle s'écrit tous les jours, en attendant que ceux qui viendront après nous aient la difficile tâche de nous juger. Peut-être aurais-je dû parler, sur un ton plus léger, de l'œuvre d'une femme. Que l'auteur de ces mémoires me le pardonne et n'y voie qu'une preuve de ma sérieuse amitié.

<div style="text-align:right">Armand Silvestre.</div>

19-20 octobre 1898.

# MÉMOIRES

## CHAPITRE PREMIER

### LE CONSERVATOIRE

Brusquement, dans la petite salle du Conservatoire un silence se fit, arrêtant net les caquetages des mères d'actrices, les réflexions des amateurs, les rires blagueurs des journalistes, les potineries des cabotins. Une même attente avait fait taire tout ce monde : convoitises, espoirs, illusions, allaient subir le verdict redouté.

Dans la grande loge du fond, en face de la scène, messieurs les jurés prennent place. C'est M. Auber qui préside. Son masque fin, aux tons jaunis, contraste avec le visage rose de M. Camille Doucet, amène, bienveillant,

environné de cette considération qu'il invoqua dans un vers célèbre. M. Camille Doucet est intendant général des théâtres. Puis, le commissaire impérial, M. Édouard Monnais ; Édouard Thierry, le feuilletoniste disert qui dirige maintenant le Théâtre-Français avec la même douceur qu'il montrait dans ses critiques. A côté de lui, Jules Sandeau. Avec son physique d'officier de cavalerie en retraite, sa moustache martiale et son teint brun, il n'est pas du tout l'homme de sa littérature aristocratique et virginale. Ensuite, ce sont deux comédiens célèbres : Delaunay, l'éternel amoureux qui garde, même à la ville, l'élégance sautillante des Clitandres, et Tisserand le financier, majestueux et ventripotent. Enfin Clapisson, le musicien.

Le président, le maëstro Auber, vint au rebord de la loge, et avançant sa face de vieil ivoire, d'une voix blanche il lança un nom vers la scène :

— Mademoiselle Marie Colombier !.

A cet appel, répété dans la coulisse, lentement vers la rampe une jeune fille s'avança.

Brune, sa lourde chevelure relevée en casque, elle avait les grands yeux de velours et de feu, les cils et les sourcils soyeux d'une Espagnole. Elle était tragiquement vêtue de noir : le décolletage d'une robe de crêpe de chine, très élégante, laissait voir le jeune marbre de sa gorge, dont la blancheur éclatait plus radieuse et plus chaude en cette sombre toilette. Ses épaules harmonieuses, ses bras, sa nuque, son visage, étaient d'une pâleur superbe.

Le sourire étonné demeurait timide, presque enfantin. Elle semblait naïvement victorieuse.

Le silence se fit plus complet encore. M. Auber prononça :

— Mademoiselle Marie Colombier, le jury vous a décerné le premier prix de tragédie.

De tous côtés, bravos, applaudissements. Le public ratifiait d'enthousiasme le jugement du jury.

Alors, le maître appela :

— Mademoiselle Estebanet !

Une grande blonde à l'aspect viril apparut sur l'estrade.

— Mademoiselle, le jury vous accorde le deuxième prix de tragédie.

Les traits de la lauréate se marquèrent d'une violente déception ; le long bras tragique quitta le corps maigre en un geste de colère, le poing osseux se tendit vers le jury, et des lèvres du deuxième prix une apostrophe sourde s'échappa. Pauvre Estebanet ! C'était la première grande désillusion que lui causait cet art dramatique, auquel on peut vraiment dire qu'elle immola sa vie, puisqu'elle périt, quelques années plus tard, dans le naufrage de l'*Evening Star*, alors qu'elle voguait vers la République Argentine, où l'attirait le mirage d'un engagement vainement attendu en France.

Son dépit rageur avait mis la salle en gaîté ; des chuchotements, des rires coururent. Mais déjà M. Auber appelait :

— Mademoiselle Joséphine Petit ! le jury vous accorde le premier accessit de tragédie.

Blonde aussi, mademoiselle Petit, mais avec plus de grâce. Ses cheveux de lin sont nattés sur le sommet de la tête, mais, dénoués,

ils l'habilleraient, comme l'héroïne de Vigny, d'un manteau royal. Tragique et mince, elle a le type d'une Ophélie de Conservatoire.

Pas de premier prix pour les hommes. Un second prix à l'élève Etienne Guillaume, et un premier accessit à Beauvallet fils, le descendant lymphatique du puissant tragédien, qui dans sa nonchalance semble se reposer sur les lauriers paternels. Pâle et blond, comme mademoiselle Petit ; mais il zézaie légèrement. Prédestiné à l'élégie, il mourut de la poitrine.

Le second accessit échoit à Verdelet, un ancien élève de chant. Il se consacra à la tragédie après avoir perdu sa voix. Racine ne lui réussissant pas plus que Boïeldieu, il se rejeta sur l'opérette.

Pour la Comédie, il n'y a pas de premier prix attribué aux femmes. Quatre seconds prix sont décernés à Joséphine Petit, à Appoline Estebanet, à Berthe Blanc, une soubrette au visage rond et grêlé, qui joue Dorine à la ville, et appartient à la race de ces « *filles suivantes un peu trop fortes en gueule,* » comme disait Molière, — et qui parlent tou-

jours *les poings sur les rognons*, comme dit son professeur.

Un second prix est accordé aussi à Marie Colombier.

Cette fois, la salle tout entière éclate : des acclamations saluent cette jeunesse radieuse, cette promesse du double avenir de l'artiste et de la femme en sa fleur.

Voilà maintenant les premiers accessits : Valérie Bédard, — un diminutif de Céline Montaland, — qui plus tard épousa son camarade Murray, de la Porte-Saint-Martin ; Marie Samary, la nièce d'Augustine Brohan ; Émilienne Leprévost, charmante, aux grands yeux de myope, noirs et doux, qui devint la femme d'un fonctionnaire, et se retira dans l'administration ; Bloch, une juive rousse, fille d'une revendeuse à la toilette, et qui se permet avec cela d'avoir l'ovale céleste d'une madone ; enfin, Blanche Marcilly.

Trois récompenses pour les hommes. Un premier prix à Sevestre (Jules-Désiré), qui tint les rôles accessoires au Théâtre-Français ; il s'en vengea en jouant un rôle héroïque et sanglant à la Défense de Paris, où il se fit tuer. Un

second prix à Victor Verdelet, et un premier accessit à Étienne Guillaume, déjà nommés.

Aussitôt que le palmarès dramatique est épuisé, les coulisses du Conservatoire sont envahies. Les professeurs, Augustine Brohan en tête, viennent féliciter les victorieux et les victorieuses, mais surtout celle qui est la reine incontestée de cette fête théâtrale, Marie Colombier, la triomphatrice.

Augustine, la muse de Molière, la fée de l'esprit, de la joie et du rire, embrasse la jeune fille, comme pour la vouer à ces divinités étincelantes dont elle est la prêtresse.

Augustine Brohan est née dans le vieil hôtel de Rambouillet, où se tenaient les assemblées des Précieuses, où vécut Ninon de Lenclos. Elle a la beauté souveraine, le visage impérieux et charmant des Parabère ; ses lèvres sont d'une coupe harmonieuse ; le dessin de ses bras et de ses épaules est d'une nymphe antique ; la taille idéalement souple et ronde paraît une tige de fleur qui s'amincit jusqu'au magnifique épanouissement des hanches majestueuses. Grande, avec un bel air de fierté, Augustine Brohan rappelle ces

femmes du dix-huitième siècle dont la séduction semble dominatrice.

Comme elles, d'ailleurs, elle tient bureau d'esprit en ce Paris moderne. Elle est la fille de cette exquise Suzanne Brohan qui fonda la dynastie des Brohan, dont le pouvoir repose sur le charme, le talent et la grâce, et qui a sa devise comme la famille princière des Brohan :

« Coquette ne veux, soubrette ne daigne, Brohan suis. »

Elle marche entourée d'un prestige, comme en une féerie. C'est elle qui inspira à un riche armateur de Bordeaux, surnommé le roi d'Aquitaine, cet acte de galanterie que l'on croirait imité de la chronique du dix-huitième siècle. Invitée à dîner chez lui, tandis qu'elle suivait une allée sablée conduisant au château, elle s'aperçut tout à coup qu'on la laissait marcher seule ; elle se retourna et vit trois valets qui, derrière elle, par ordre du maître, enfermaient dans une grille chacun de ses pas.

Bien qu'on dise : « L'esprit des Brohan, » comme on disait autrefois : l'esprit des Mor-

temart, et que ce soit là, pour ainsi dire, un bien de famille, elle semble l'avoir accaparé tout entier, tant il est chez elle incomparable.
— Un soir, la belle Madeleine sa sœur, très entourée, très fêtée, venait de briller dans une de ces conversations d'alors, où les mots abondaient et étincelaient ainsi que des étoiles. « Ah çà, lui dit-elle, sais-tu que si tu n'étais pas ma sœur, on dirait que tu as de l'esprit. — Oui, répondit Madeleine, mais comme je suis ta sœur, on dit que je suis toute bonne. »

Myope, elle faillit même devenir aveugle, ou du moins on le craignait.

Pourtant il ne fallait pas trop s'y fier. Un jour qu'elle avait adressé quelques observations à une élève de sa classe, celle-ci, croyant n'être pas vue, lui tira la langue. Mais le professeur l'avait parfaitement aperçue, et, pour faire un exemple, l'expulsa de la classe.

Augustine Brohan fut chroniqueuse et auteur dramatique : il y a, d'elle, plusieurs proverbes, entre autres : *Compter sans son hôte*, qui fit recette ; l'on se rappelle les *Courriers de Suzanne* au *Figaro*. Elle y attaqua Victor Hugo lui-même. Dès cette époque, on

vit une comédienne exercer dans la littérature frondeuse et satirique son malicieux esprit. Ce fut une imprudence et on le lui fit bien sentir. L'actrice fut rendue responsable des témérités du journaliste. Alexandre Dumas écrivit au secrétaire de la Comédie-Française, pour l'inviter a retirer du répertoire *Mademoiselle de Belle-Isle* et les *Demoiselles de Saint-Cyr*, ou à distribuer à une autre artiste les rôles tenus par Brohan.

Telle est, avec son charme et sa gloire, l'incomparable Augustine qui est accourue pour féliciter l'héroïne du jour. Elle-même vient de triompher dans cette réunion par sa seule présence, car c'est la première fois qu'elle reparait en public depuis la maladie d'yeux qui fit croire aux Parisiens qu'ils allaient perdre la reine de leur théâtre, et l'on fait fête à cette grâce retrouvée.

Elle est suivie par les autres professeurs du Conservatoire : Régnier, Samson, Provost, Beauvallet.

Régnier est petit, mince ; mais le buste bien campé, l'œil d'acier, au clair regard césarien, corrigent cette insuffisance physique.

Professeur admirable, il enseigne à ses élèves l'art de transformer en qualités des imperfections natives ; tous les dessous, toutes les ingéniosités, toutes les « ficelles » du métier, toutes les ressources de la diction, il les possède et les enseigne avec une habileté consommée. Cet artiste qui, à force de concentration, arrive à produire les mêmes effets que d'autres tempéraments doivent à leur puissance irraisonnée, est un professeur idéal, car il développe chez ses disciples toutes les facultés qui ont besoin d'application et d'étude. Dans l'ordre intellectuel, c'est un érudit, un chercheur, un bibliophile, et un lettré, que signale son heureuse collaboration avec Jules Sandeau. Dans la vie privée, c'est le type de loyauté et de correction que l'on définit par le simple mot d'honnête d'homme.

Samson possède, à un degré rare, les qualités d'intelligence et de science qui font l'excellent comédien ; il y ajoute un certain ton pontifiant qui gâte quelque peu l'admiration qu'il inspire : il a trop l'air de la réclamer. D'ailleurs, c'est un esprit cultivé et affiné, un

grand liseur et même un écrivain. Lui aussi, il a collaboré avec Sandeau.

Beauvallet, qui donna la réplique à Rachel dans tous ses rôles de tragédie, joint une rare puissance dramatique à sa voix superbe, mais il n'enseigne pas ! Quand il a déclamé, chanté ou rugi devant ses élèves une tirade de Racine avec cet organe merveilleux qui demeurera légendaire, il se borne à leur dire : « Faites-en autant ! »

Provost, que recommande sa science profonde du théâtre, frappe tout d'abord par un physique bizarre et fantasque ; sa tête a l'air d'avoir été sculptée dans un marron d'Inde, avec un nez en quart de cercle surplombant une bouche qui se retire vers les oreilles.

En même temps que les professeurs, les anciens élèves du Conservatoire pénètrent dans les coulisses. Lauréats des années précédentes, dispersés dans les différents théâtres de Paris, de la province et de l'étranger, ils se trouvent réunis dans les loisirs que leur font à tous les vacances, et ils en profitent pour assister à ces épreuves dont ils se rappellent encore les enivrements et les an-

goisses. Ils sont venus ici pour les revivre quelques heures. Peut-être beaucoup d'entre eux sont-ils déjà désillusionnés sur l'importance de pareils succès, mais ils oublient en cet instant tous les désenchantements de l'expérience, pour applaudir avec sympathie aux efforts des camarades, et se passionner de leurs espérances et de leurs ambitions naïves.

C'est Parfouru (Porel), second prix de comédie du concours précédent. Assez grand, d'une maigreur fantastique, le corps flottant et comme perdu dans des vêtements trop larges, élimés, il a un peu la mine de M. Loyal. Ses yeux sont divergents, signe de dissimulation, à ce qu'on assure : l'un est marron et l'autre bleu ; le visage est creux avec des pommettes saillantes à l'excès. Il a l'air humble, taciturne et tenace à la fois.

Puis, Andrieux, le factotum d'Augustine Brohan. Il joua les utilités au Gymnase, jusqu'au jour où son interprétation d'*Andréas*, de Sardou, le tira de l'obscurité. Depuis, il tient à Pétersbourg, non sans éclat, les rôles d'amoureux. Pour le moment c'est un personnage assez banal ; joli garçon, mais dolent,

nonchalant, les bras abandonnés, la mâchoire lourde.

Enfin Laroche, le futur sociétaire de la Comédie-Française. Il apporte dans l'exercice de l'art dramatique la régularité et la conscience d'un bon employé. Aussi n'avancera-t-il que lentement, à l'ancienneté, jusqu'au moment où sa création pittoresque du Gaulois dans la *Fille de Roland* mettra en relief, d'une façon bien inattendue, cet artiste honnête, vétéran des succès d'estime.

Marie Lloyd, qui se dit pupille d'un amiral, est grande, éclatante, et serait très belle si elle n'avait des cheveux rares et une dentition fâcheuse. Elle est destinée à de princières amours, et à un mariage retentissant avec un peintre qui fait des cardinaux comme d'autres font des nymphes ou des pêcheuses, par vocation spéciale. Son visage garde un air d'ingénuité perpétuelle, et elle semble ne rien comprendre aux gauloiseries de son entourage. Et pourtant!...

Athâlie Manvoy est aussi petite que Lloyd est grande. Très jolie, très élégante, elle montra, dans le rôle d'une des petites Be-

noiton, des toilettes signées Laferrière qui obtinrent un succès triomphal. On la dit très avare. Elle alla en Russie, et joua au retour la Dubarry dans la *Reine Cotillon*, à la *Porte Saint-Martin*.

Puis, c'est Nancy, une modeste, et Rosélia Rousseil, appelée la fille du proscrit.

Valentine Angelo débuta au Théâtre-Français ; charmante fille, qui dut sa fortune à la banque Egyptienne. Elle fut au Gymnase pendant longtemps, et, comme Lloyd, elle favorisa la peinture.

Léontine Massin possède le genre de beauté et de talent qui conviennent au théâtre : elle est l'empreinte, le reflet de la pensée de l'auteur. C'est elle qui fit une si émouvante création de *Nana*, grâce aux conseils de Fargueil ; elle eut un grand succès dans le *Procès Veauradieux*, et fournit une longue carrière au Vaudeville et surtout au Gymnase.

Marie Magnier, longue, mince, deux grands yeux qui lui mangeaient tout le visage. C'étaient les deux inséparables, se faisant valoir par l'opposition, toutes deux admirablement jolies.

Un des prix de tragédie, des années précédentes, Poncin. L'histoire de ce prix est assez gaie. La candidate déclamait son morceau de concours avec l'émotion voulue, quand un mouvement tragique fit s'échapper du corsage un sein blanc et bien nourri auquel le jury, impressionné, ne put refuser un prix d'encouragement. Mademoiselle Poncin se maria avec un fils de Provost qui était, lui, dans l'administration.

Enfin, les deux Worms, dont l'une épousa Paul Deshayes, et l'autre Delessart, qui créa dans l'*Assommoir* le rôle de Lantier, la « Rouflaquette. »

Pendant que les anciens élèves félicitaient leurs camarades avec la sincérité que leur donnait, en ce moment, le souvenir des épreuves passées et aussi l'impression nerveuse de cette fête dramatique sur leur sensibilité d'artistes, la cour du Conservatoire et le vestibule formaient deux potinières, où se croisaient dans l'air les racontars, les enthousiasmes, les critiques et les médisances. Après ce long silence forcé d'une journée presque entière, les auditeurs échangeaient

leurs observations, se grisant un peu de la parole enfin retrouvée, comme il arrive au sortir d'une conférence.

Le directeur des Fantaisies, le critique de la mode, le prince Bodjar, le baron de Carrare, un auteur applaudi au théâtre et dans les cercles, et M. de Valaus, un spirituel raté de la diplomatie, causaient avec animation au milieu d'un groupe où il y avait de tout, des journalistes, des gens du monde et même un Turc, qui suivait les concours, étant chargé des engagements au Théâtre Khédivial. Naturellement, la causerie portait sur le Conservatoire dont chaque année, à cette époque, les journaux entreprennent la démolition.

Le directeur assurait que c'était la mort du théâtre, mais les autres le défendaient :

— Il n'y a que là qu'on trouve encore des femmes, disaient-ils.

Le Turc avait fait signe à Estelle, la bouquetière ; elle s'était approchée, et il lui achetait un bouquet destiné à la lauréate du concours de tragédie. Depuis dix ans, il faisait le même présent à la jeune personne couronnée. On avait le premier prix : vlan, un

bouquet! Si la lauréate était laide, il donnait le bouquet tout de même et n'insistait pas.

Un personnage qui tenait sous le bras une serviette toute gonflée, entra d'un air affairé. C'était maître Bancal, l'huissier mondain, le plus aimable des officiers ministériels. Homme de cercle, il avait souvent à instrumenter contre des camarades du club, mais il aurait été au désespoir de se montrer rigoureux à leur endroit. « J'aime mieux leur donner du temps pour payer, et que nous soupions tranquilles. »

En ce moment même, il était en train d'instrumenter. Entre deux saisies dans le quartier, il avait fait arrêter son fiacre au coin de la rue Bergère... Ses acolytes étaient dedans. Il était venu en courant pour savoir le résultat.

Il s'approcha de M. de Carrare :

— Cette petite fera tourner bien des têtes, lui dit-il. Vous, M. de Carrare, vous voudrez sans doute lui faire jouer vos pièces au cercle.

— Ne serait-ce que pour lui réclamer des droits d'auteur...

— Vous pouvez le lui proposer : la voici.

Et le groupe se tourna d'un seul mouvement du côté de la porte. En ce moment, Marie, toute radieuse, franchissait le seuil du vestibule. Elle passa vite entre la double haie de curieux, sous le feu des regards, muets hommages, et arriva à la grille. Toujours très vite, elle se dirigea vers une voiture près de laquelle un jeune homme blond l'attendait ; il lui ouvrit la portière, elle monta, et le fiacre disparut au tournant de la rue. Mais la triomphatrice laissait derrière elle une longue traînée d'admiration et de murmures. Le public, encore charmé, semblait ne s'en aller qu'à regret. Chacun commentait cette apparition d'un astre nouveau surgissant au ciel du Conservatoire, qui était à cette époque le sanctuaire des amours illustres, en même temps que de la tradition dramatique.

Le Conservatoire d'alors présentait une physionomie toute particulière que lui ont fait perdre depuis nos mœurs nouvelles, plus pratiques qu'élégantes. L'inévitable commerce de la galanterie s'y relevait par un

certain ton de convenance, et par le mystère décent dont il s'environnait. Au lieu d'avoir comme aujourd'hui de simples commanditaires, dont le rôle se borne à verser des mensualités plus ou moins opulentes, les jeunes personnes avaient des protecteurs âgés, sérieux, presque toujours en possession de situations importantes et de charges à la Cour ; elles passaient pour leurs pupilles, et les réalités de l'amour étaient déguisées pour le public sous cette demi-paternité. Maréchaux, amiraux, officiers de la maison impériale, ces « protecteurs » étaient, pour les futures actrices, beaucoup plus et beaucoup mieux que les bailleurs de fonds qui les ont remplacés. Ils facilitaient à leurs aimables filleules, par leurs hautes influences, les progrès de la carrière dramatique, et les suivaient de leur sollicitude depuis le Conservatoire jusqu'à la Comédie-Française. Ils se chargeaient de leur avenir artistique, en même temps qu'ils subvenaient aux nécessités matérielles du présent.

Au reste, cette protection était fort peu coûteuse. Les élèves du Conservatoire

avaient encore un peu de l'âme de la grisette, et se comportaient envers leurs nobles parrains, dans la question d'argent, avec un désintéressement qui paraîtrait à la génération suivante d'une naïveté bien surannée. Ces petites Célimènes acceptaient, pour quinze louis par mois et quelquefois moins, d'ensoleiller la vieillesse d'un héros chevronné d'Afrique ou de Magenta. On ne les avait point instruites à détailler leurs sourires le plus cher possible, et la culture de ces jeunes fleurs de théâtre n'était pas une distraction ruineuse pour les vieux guerriers. Ils y trouvaient à la fois des avantages économiques et la satisfaction de cet instinct moitié paternel, moitié pervers, qui fait rechercher par les Arnolphe quinquagénaires les Agnès de dix-sept ans.

Cette institution du Conservatoire qui, depuis, s'est démocratisée comme toutes les autres, dépendait alors de la maison impériale, et participait en quelque sorte à l'élégance de la Cour. Aujourd'hui, c'est une sorte d'école officielle où les élèves se préparent aux examens de sortie comme à un

baccalauréat, avec la perspective toute bourgeoise d'une carrière bureaucratique à la Comédie-Française, — où ils espèrent devenir des capitalistes, grâce au sociétariat, qui leur fera une retraite supérieure à celle d'un chef de division. Mais à cette époque, le Conservatoire abritait une nichée d'oiseaux insouciants et jaseurs ; on eût dit une volière d'où s'échappait, avec des chansons, toute la gaîté de la bohème.

Deux dignitaires de la Cour impériale, Son Excellence le Maréchal Comte Vaillant et Son Excellence le Maréchal Magnan, protégeaient l'institution de toute leur sollicitude. Ministre de la Guerre, sénateur, grand-maréchal du Palais, grand-croix de la Légion d'Honneur et de l'ordre du Bain, le comte Vaillant avait fourni une carrière magnifique ; il avait été associé l'un des premiers à la fortune du Prince Président. Il occupa par intérim le ministère de l'Instruction Publique. Puis, il reçut le portefeuille de la maison de l'Empereur, auquel, trois ans plus tard, fut attaché celui des Beaux-Arts. En 1863, il réorganisa l'École des Beaux-Arts et fit

décréter l'année suivante la liberté des théâtres. Ce fut lui qui, en 1869, modifia l'organisation du comité du Théâtre-Français et institua à l'Odéon un comité de lecture pour la réception des pièces.

Le maréchal Magnan était l'un des plus beaux soldats de l'armée de Paris ; à soixante-dix ans, il n'en paraissait pas cinquante, et lorsqu'il passait devant un front de bataille, sa haute stature, sa large poitrine où brillaient les grands-croix de la Légion d'honneur et de huit ordres étrangers fixaient l'admiration de tous. Il était commandant en chef de l'armée de Paris, commandant supérieur des divisions du Nord, grand veneur de l'Empereur, grand maître de la franc-maçonnerie, et il avait débuté dans la vie *clerc de notaire !* En 1809, il s'était engagé dans un régiment de ligne, et il fut un de ceux qui justifient le proverbe : « Chaque soldat de France a un bâton de maréchal dans sa giberne. »

Malgré les traitements énormes affectés aux charges si importantes qu'il remplissait, le maréchal, qui était très joueur, faisait constamment des dettes que l'Empereur payait

non moins constamment. Napoléon III ne pouvait oublier le concours qu'il avait reçu de ce serviteur dévoué, lors du coup d'État du Deux-Décembre, que le Maréchal prépara avec Morny, Persigny et Saint-Arnaud.

Les quatre filles du maréchal Magnan, qui étaient aux Tuileries parmi les plus admirées et les plus fêtées, avec les filles du baron Haussmann, tenaient de leur père. Elles avaient comme lui grande allure. A cette époque, la mode n'était point à la grâce anémique et nerveuse qui semble l'idéal de la Parisienne d'aujourd'hui. La vigoureuse beauté espagnole de l'Impératrice donnait pour ainsi dire le ton ; à côté d'elle, la princesse Anna Murat rappelait le souvenir de ces femmes du premier Empire, qui, par leur splendeur héroïque, semblaient si bien nées pour régner sur une époque conquérante.

La galanterie du maréchal était légendaire. On lui connaissait une maîtresse favorite, la très jolie femme d'un boursier, dont les opérations étaient régulièrement heureuses, non seulement pour la raison que des superstitieux imagineraient, mais aussi à

cause de la très haute influence qui augmentait son crédit. D'ailleurs, cette maîtresse trompait avec d'autant plus d'acharnement son illustre protecteur, qu'il était plus généreux envers elle.

Au Conservatoire, le maréchal trouvait des distractions moins coûteuses et plus idylliques. Il y avait une aimable pupille, Joséphine Petit, qui s'appela plus tard Dica. On prétendait que l'affection de mademoiselle Petit pour son tuteur était une tradition de famille, et qu'elle suivait l'exemple maternel. Madame Petit ne ressemblait en rien à sa fille, la mince et longue Ophélie : elle était petite, rondelette, avec un teint de lait comme une femme de Terburg ou de Téniers : elle appartenait à l'école hollandaise. Elle sympathisait avec la mère de Rosine Bernhardt (qui n'était pas encore Sarah), et c'était une joie de les entendre dialoguer dans la langue du Talmud.

Une autre puissance au Conservatoire, au-dessus des deux maréchaux, était Achille Fould, ministre de l'Intérieur : aucun engagement à la Comédie-Française n'était signé

sans son aveu. Mais c'était une puissance lointaine, comme la Divinité : il planait très haut dans le mystère.

C'est dans la maison de la rue de Richelieu qu'il avait ses intrigues. On en parlait beaucoup et l'on allait jusqu'à nommer une des pensionnaires. Pourtant, ce bruit trouvait beaucoup d'incrédules, qui attribuaient à la jeune personne une singularité physique assez fâcheuse. Pareille légende circulait à propos de quelques actrices, et souvent c'était l'intéressée elle-même qui s'ingéniait à l'accréditer. Il semblait que la vertu fût une des conditions indispensables d'une grande fortune artistique. C'est pourquoi plusieurs prétendaient être dans *l'impossibilité* absolue d'y manquer.

L'amie de M. Fould, en dépit de ces racontars, inspira une vraie passion au fils du grand ministre, et en obtint une promesse de mariage. Vainement le père s'interposa, essayant de désabuser le jeune homme : il pouvait le faire mieux que personne... L'amoureux refusa de le croire...

Et les petites élèves du Conservatoire, qui

avaient leurs entrées à la Comédie-Française et n'ignoraient rien des potins de coulisses, se racontaient tout bas l'histoire d'une récente fugue à Londres où la comédienne, mise en disgrâce par le ministre, avait suivi son ami. Là-bas, ils s'étaient épousés, et le jeune homme, contraint au négoce pour vivre, avait, pour se venger de son père, fait placer au-dessus de sa porte une enseigne où on lisait ce nom :

<center>
Gustave Fould
*Fils du ministre de France
Marchand de Vins*
</center>

La maison de la rue Poissonnière, d'où sortaient des actrices destinées à être, pour les dignitaires de la Cour, des maîtresses intelligentes et décoratives, concourait aussi, une fois par semaine, aux manifestations de la piété impériale et sanctifiait ainsi son caractère profane. Les chœurs du Conservatoire alternaient, dans la chapelle des Tuileries, avec les solistes de l'Opéra, aux messes solennelles où assistaient les souverains.

Rangée dans le chœur, une théorie de jeunes filles, candidement vêtues de la « sainte mousseline », entonnaient les chants sacrés. C'était comme une dîme hebdomadaire que le Seigneur prélevait sur des talents juvéniles voués à l'amusement du siècle. Et pour que ce tableau de sainteté moderne fût complet, le maître de chapelle qui dirigeait l'ensemble de ces voix de théâtre, admises à concourir aux pompes du saint lieu, était un israélite, le compositeur Félix Cohen.

Sous cet aspect édifiant, le Conservatoire d'alors rappelle un peu l'école de danse de Saint-Pétersbourg, sorte de couvent de Terpsichore où les jeunes filles reçoivent une éducation pareille à celle d'Écouen ou de Saint-Denis, car elle comprend la littérature, le dessin, la musique en même temps que la chorégraphie. Elles sont sous le haut patronage de l'Impératrice et sous la surveillance de ses dames d'honneur. Ce Conservatoire russe est, au dix-neuvième siècle, comme le Saint-Cyr du dix-septième, à cette différence près que madame de Maintenon écartait jalousement son auguste époux du blanc troupeau

dont elle avait la garde, tandis que les grands-ducs ont leurs entrées à l'Ecole Impériale, où ils viennent s'assurer des progrès des élèves et les en complimenter. On comprend ainsi que le Conservatoire de Pétersbourg fournisse à leurs Altesses des maîtresses d'un charme assez distingué pour devenir des favorites, et même des épouses morganatiques, parfaitement aptes à leur condition presque princière.

Au faubourg Poissonnière, les intrigues et les somptuosités de la cour laissaient place, parfois, au Roman Comique.

L'élève Léotaud — celui-là même qui a pris récemment sa retraite en qualité de souffleur à la Comédie-Française — organisait des tournées dans les environs de Paris. Il conduisait jusqu'à Chartres le chariot de Thalie et de Melpomène. Mais le plus souvent, il donnait au théâtre de la Tour-d'Auvergne, la Bodinière d'alors, des représentations classiques très ingénieusement machinées : il s'était imaginé d'utiliser les relations des camarades qu'il faisait jouer pour placer,

le plus cher possible, des billets. Le reste était pris par de petites horizontales, enchantées de tenir une panne dans un proverbe de Musset, ce qui les préparait à devenir plus tard autre chose que des cocottes : Des actrices!! car c'était là leur ambition : ne plus être seulement de simples marchandes de sourires, relever de quelque gloire théâtrale leur métier de galanterie!

Léotaud jouait, à la *Tour-d'Auvergne*, les pères nobles qu'il aurait tant voulu jouer à la Comédie-Française; il interprétait les classiques avec le plus pur accent d'Auvergne — comme la rue! Et cela était d'un effet irrésistible lorsque, dans les *Enfants d'Edouard* où il faisait Tyrrel, on l'entendait s'écrier :

— Ainsi, je recommenche!...

Ah! ce malheureux accent! Sans lui, qui sait où Léotaud serait parvenu? Mais il n'y avait pas moyen de s'en débarrasser. Plus tard, à la Comédie-Française, Léotaud soufflait encore en auvergnat. Il se surveillait, cela allait bien pendant quelque temps ; puis, tout en envoyant les répliques, l'émotion de la scène le gagnait, ses ambitions déçues lui

remontaient au cœur, il s'emballait, ne se connaissait plus, et l'accent reparaissait. L'acteur qui, au moment de lancer la tirade d'Oreste, se penchait vers son antre, entendait monter des profondeurs le vers de Corneille traduit dans la langue des porteurs d'eau, et entraîné par l'exemple, prononçait :

— Grâche au chiel, mon malheur pache mon espéranche !

Si bien qu'il fallut prier Léotaud de souffler d'une voix blanche, sans inflexions. Il s'y habitua comme il s'était fait à son ombre souterraine, lui qui avait ambitionné la gloire éblouissante de la rampe, et trente années durant, il fut l'aide-mémoire infatigable de deux générations de comédiens illustres ou inconnus.

## CHAPITRE II

L'ENFANCE D'UN « PREMIER PRIX »

La petite Marie avait cinq ans lorsque sa mère, qui habitait Paris, eut un jour fantaisie d'envoyer chercher la fillette qu'elle avait abandonnée au village d'Auzance.

De 1840 à 1845, le Limousin et la Creuse se trouvèrent envahis par les Espagnols, partisans de Don Carlos, expulsés de leur patrie, et internés dans ces deux départements. Les principales familles du bourg offrirent l'hospitalité à ces vaincus, à ces proscrits. Le dévouement et la bonté s'exaltèrent dans ces pays primitifs, encore inaccessibles à la civilisation, où les chemins de fer n'avaient point importé les idées nouvelles. Par une sensibilité romanesque, les femmes et les jeunes

filles eurent à cœur de jouer le rôle de consolatrices auprès des pauvres bannis. Quelle auréole que celle de l'exil! Tous se disaient plus ou moins nobles, et s'appelaient de noms sonores aux mâles résonnances. Ils avaient un air intrépide et mélancolique, comme il sied aux défenseurs d'une cause perdue, la voix de métal, le regard de feu comme le soleil andaloux. Ils étaient irrésistibles.

En peu de temps, on s'aperçut de l'accroissement de la race. Les femmes avaient rempli si consciencieusement leur tâche, que l'on citait une famille, entre autres, où la mère et les deux filles étaient devenues enceintes en même temps.

Très fière jusqu'alors d'une vertu que les Dons Juans de village avouaient imprenable, la belle Annette, la mère de la petite Marie, ne sut pas résister à la contagion. Elle qui avait refusé le mariage, ne trouvant aucun parti digne d'elle, s'éprit d'un de ces proscrits dont la gentilhommerie tranchait si fort auprès de la rusticité de ses anciens amoureux, et lui sacrifia cette réputation de dignité si soigneusement gardée.

Quand elle ne put cacher sa maternité douloureuse, craignant les moqueries, prête à tout plutôt que d'affronter la colère de ses frères, elle décida Pablo Martinez, son complice, à quitter Auzance; il fut entendu qu'il rentrerait en Espagne, où sa famille, riche et puissante, obtiendrait sa grâce. Ils s'enfuirent, légers de bagage et d'argent, gagnèrent la frontière et parvinrent en Andalousie. Là, Martinez fut reconnu, et envoyé à Port-Mahon.

La pauvre abandonnée, sachant à peine les quelques mots nécessaires pour se faire comprendre, n'ayant pas de quoi payer les diligences qui l'eussent ramenée en France, en fut réduite à demander son pain et son chemin, à l'aventure. Après plusieurs jours de marche, elle tomba sur la route, à demi-morte de fatigue. Des paysans la recueillirent, et là, à des centaines de lieues de son pays, sur cette terre hostile qui lui avait repris celui pour lequel elle avait perdu sa vie, assistée par la compassion grossière des rustres, elle donna le jour à la petite Marie.

Dès qu'elle put marcher, elle recommença

son lamentable voyage à travers l'Espagne, errant sur les grandes routes, spectre de la détresse et de la faim. Elle revint la nuit à Auzance, de même qu'elle en était partie, son enfant dans ses bras, guettant à travers les volets le moment où sa mère serait seule. Elle espérait dans sa tendresse, car de tout temps elle avait été sa préférée.

Elle connaissait la manière d'ouvrir la porte : on ne craignait pas les malfaiteurs dans ce pays d'honnêteté rude et primitive; nul ne songeait à se verrouiller. Quand elle pensa qu'elle pouvait entrer, connaissant les êtres, elle s'avança jusqu'au lit de la mère, l'appelant tout bas pour ne pas l'effrayer. Elle dit son désespoir, l'accablement où la jetait son malheur, l'excès de son dénuement; la vieille s'attendrit, et il fut décidé qu'elle garderait la petite. Elle remit à sa fille un peu d'argent et lui donna le conseil de partir.

Il ne restait plus que quelques réfugiés. Pères, frères, maris, s'étaient ligués : on avait expulsé les Espagnols des maisons, en les menaçant des plus terribles vengeances s'ils ne quittaient pas le pays. Les frères d'An-

nette, furieux de son déhonneur, avaient été les plus enragés, jurant de la tuer si elle revenait.

Au petit jour, elle donna le sein à son enfant, embrassa sa mère, promit de ses nouvelles, et se mit en route.

La grand-mère, femme pieuse, fit baptiser la petite, lui donna le prénom de Marie, qui était le sien, et celui de Thérèse, en souvenir d'une fille morte dont elle avait le regret.

Mais il fallait nourrir l'enfant. N'osant lui chercher une nourrice parmi les femmes du pays, elle lui fit boire du lait de chèvre, et tout naturellement la bête finit par se coucher à côté de la petite, écartant les pattes, et la laissant téter sa mamelle.

Pendant de longs mois, la mère ne sut ce qu'Annette était devenue. Enfin, une lettre lui apprit qu'elle était à Paris. Elle était entrée dans une maison de modes. Autrefois, on la citait au pays pour son goût, son talent à chiffonner, et la mère ne douta pas qu'elle ne se tirât d'affaire.

La petite Marie poussait comme de la mauvaise herbe, disait sa grand'mère, qui ne

pouvait lui pardonner sa naissance. Au milieu des coups et des rebuffades, l'enfant avait grandi. Voyant les autres fillettes heureuses et choyées, elle songeait, avec la raison précoce que la tristesse de sa vie avait développée : « Si je suis malheureuse, moi, c'est que je n'ai pas de mère. » Ou plutôt, elle se disait que sa mère s'en était allée bien loin, mais qu'elle reviendrait la chercher, qu'elle lui apporterait, comme à la petite Cendrillon et à Peau-d'Ane, de belles robes couleur de soleil et de lune, givrées de diamants et flambantes de pierreries. Car elle s'appliquait, en imagination, tout ce qu'elle avait lu dans les livres de prix, et de toutes les belles choses qui l'éblouissaient dans les contes de fées elle arrivait à se forger un rêve de félicité, lointaine peut-être, mais certaine aussi.

Sa seule distraction était de jouer avec les enfants du bourg, sur la place qu'on appelait le Terrier. Au milieu s'élevait un grand calvaire, et en s'appuyant sur la balustrade qui l'entourait, on découvrait Auzance, environnée d'un côté par les bois et de l'autre par

un demi-cercle de montagnes, qui n'empêchait pas le regard de les franchir en quête d'horizons nouveaux. Une seule, très haute, pyramidait sous le ciel; ses pentes descendaient jusque sur la route qui borde le Cher. Au temps des neiges, les enfants y faisaient des glissades du haut en bas. Le pays, en terrasse, montrait ses maisons trapues, à un seul étage, avec un grenier, et ses jardins qui dévalaient sur la plaine. L'air était très pur et un peu rude, frémissant de grands souffles salubres.

Le rêve de la petite Marie commençait à se réaliser. Sa mère la faisait chercher, et, craignant sans doute la pauvreté de son accoutrement, elle lui envoyait deux belles robes et du linge. On s'empressa de l'en revêtir, et elle put s'admirer, en montant sur une chaise pour se « regarder » dans la glace.

Et, se tournant vers l'envoyé de sa mère, celui qui avait apporté ces jolies affaires, ainsi que des cadeaux à la grand'mère, elle lui demanda : « Alors, monsieur, vous allez me mener auprès de ma *Nana*? » C'était le diminutif d'Annette qui désignait sa mère.

La joie rayonnait dans ses yeux, sur son visage. La grand'mère, en voyant qu'on allait lui prendre cette enfant qu'elle avait recueillie, et à laquelle elle se sentait attachée malgré tout, dit à la petite : « Alors, cela ne te fait pas de peine de me quitter, de t'en aller, toi aussi, loin, très loin? Je suis bien vieille, tu ne me verras plus jamais... » La petite, confuse, se cachait la tête dans son tablier, ne sachant que répondre, n'osant plus laisser voir sa joie. Curieusement, des gens du village assistaient à la scène ; ils avaient appris qu'un monsieur de Paris était venu pour emmener la fille à la Nanette, et sous prétexte de lui dire adieu, ils n'étaient pas fâchés de voir de près cette bête curieuse : un Parisien.

Deux places avaient été retenues dans le coupé de la diligence d'Evaux. Le monsieur et la petite Marie s'y installèrent, après force recommandations de tous, même des oncles qui, oubliant leur rancune et la haine cruelle qu'ils avaient toujours montrée à l'enfant, lui souhaitèrent bon voyage.

La petite, dans son inconsciente impa-

tience, aurait déjà voulu que les chevaux se missent en marche. Elle n'osait croire à cette joie : aller voir sa mère! Elle craignait que sa grand-mère, qui pleurait, lui reprochant la sécheresse de son cœur, qui ne lui mettait pas une larme dans les yeux, pas une parole de regret sur les lèvres, ne la fît descendre de la patache et ne la ramenât chez elle, où bien sûr elle serait punie, battue.

Enfin, le dernier paquet hissé, le dernier voyageur monté, la portière fermée, le postillon, avec un grand claquement de fouet, enleva ses chevaux, et au bruit des grelots, on se mit en marche.

Sans un regard en arrière, sans un mouvement de regret, sans un adieu, la petite colla sa figure au carreau et regarda en avant la route toute blanche, les chevaux qui l'emportaient. Comme les autres fillettes, elle aussi, elle allait enfin être aimée, choyée! Elle aussi, elle allait avoir une mère!

Le voyage de la petite Marie avec l'étranger fut un long étonnement. Les diligences succédaient aux diligences jusqu'à Clermont-

4.

Ferrand ; là, on prit le chemin de fer. Ces longues boîtes, qui glissaient sur des tringles de métal avec un grand bruit, lui inspiraient une surprise qui était presque de l'épouvante. Mais son compagnon lui dit qu'au bout de la route elle trouverait sa maman ; ce mot lui enlevait toute peur, toute fatigue.

Après un voyage de vingt-quatre heures, tantôt serrée à étouffer dans l'étroit compartiment, tantôt étendue sur la banquette de bois, elle avait fini par s'endormir, abrutie de fatigue. Elle fut tirée de sa léthargie par l'arrivée à Paris. Entraînée par son compagnon sans se rendre compte de rien, continuant son cauchemar, elle se réveilla dans les bras d'une femme aux cheveux grisonnants, qui l'enlevait de terre, la couvrait de baisers, de caresses : c'était sa mère !

Après avoir pris la petite malle aux bagages, on monta en voiture. La mère de Marie, après force questions sur les gens du pays, lui déclara : « Tu sais, tu t'appelles Marie Vaillant ; oublie le nom de Colombier : tu l'as laissé à Auzance. Voici ton papa. »

Et elle lui désigna l'homme qui était

allé la chercher, son compagnon de route.

Son papa !

Son papa, que là-bas, au pays, on disait mort, dont on lui parlait comme d'un prince de légende, qu'elle se figurait pareil à un des héros de ses contes, cuirassé d'argent sur une tunique de brocart, l'épée d'un conquérant ou le sceptre d'un roi de Jérusalem à la main, comme au temps des Croisés, c'était ce petit homme au dos presque voûté, que sa mère tutoyait, embrassait... Elle n'en revenait pas.

Les caresses de cette mère qu'elle attendait depuis si longtemps la laissaient interdite, ne sachant que répondre. Elle qui avait quitté l'aïeule qui l'avait élevée, le pays où elle avait vécu, les petites camarades avec lesquelles elle avait joué, sans un regret ni une larme, se sentit envahie tout à coup par un désespoir profond qui secoua tout son corps de sanglots, tandis que les pleurs ruisselaient sur sa figure.

La mère étonnée chercha à la calmer, ne comprenant pas d'ùo pouvait provenir son chagrin. A la fin, ennuyée de ne pouvoir la consoler, elle lui dit avec reproche :

— Eh bien, si c'est là l'effet que je te produis, j'aurais aussi bien fait de te laisser là-bas. Voyons, sèche tes yeux; nous arrivons, je ne veux pas qu'on me voie ramenant une petite fille avec les yeux rouges.

La voiture s'arrêtait. Vaillant ouvrit la portière, descendit, aida la mère et la petite à en faire autant, prit la malle qui était sur le siège, et après avoir traversé une grande cour, on monta au cinquième étage d'une maison du boulevard du Temple.

Le logement se composait d'une entrée qui servait de salle à manger, d'une cuisine, d'une chambre pour le père et la mère, et d'un grand cabinet où il y avait un petit lit; tout était simple, mais propre et bien tenu. La table était dressée; il était huit heures du matin, et la mère avait mis le pot-au-feu la veille pour que les voyageurs eussent du bouillon chaud en arrivant. Elle débarbouilla la fillette, qui avait passé tout le temps où il faisait jour à la portière du vagon, et avait le visage tout noir de suie et de poussière. Puis, après lui avoir fait boire une tasse de bouillon, elle la coucha.

L'enfant se laissait faire, ne manifestant ni plaisir, ni tristesse, presque indifférente.

A peine dans son lit, elle étendit ses membres dans la douceur des draps bien frais; habituée à la grosse toile de chanvre, elle éprouvait un bien-être à sentir une toile fine s'adaptant à son petit corps. Puis, dans une béatitude, elle perdit le sentiment des êtres et des choses; elle s'engourdit dans le sommeil, dans l'oubli.

La maison où l'on avait conduit la fillette donnait sur un endroit du boulevard bien connu des Parisiens amateurs de théâtre. En effet, c'est là que se trouvaient le théâtre Lyrique, le Cirque, la Gaîté, les Funambules, illustrés par Deburau et Paul Legrand, les Folies-Dramatiques et le Petit-Lazari. Le fils de Deburau avait une maîtresse qui demeurait dans la maison de la petite Marie. C'était une actrice des Funambules; elle était toute resplendissante de bijoux, malgré ses modestes appointements. Son amant, comblé de cadeaux par la Stoltz, l'illustre cantatrice, la faisait, dit-on, bénéficier de cette générosité princière. Deburau

jouait la pantomime avec des souliers à bouffettes, où brillaient d'énormes solitaires, enchâssés dans les nœuds de rubans noirs : la Stoltz avait de ces façons à elle de mettre sa fortune aux pieds de son ami.

L'actrice avait une fillette qui faisait souvent des parties de volant avec Marie dans la cour ; par elle l'enfant obtenait parfois des billets de théâtre. — Elle alla voir jouer Deburau un soir avec sa petite amie, et la grand'mère de celle-ci. — Ce fut une impression inoubliable, un long rêve d'une soirée.

Deburau avait ses fameux souliers à bouffettes, dont les diamants fascinaient la petite comme des yeux de flamme. Cet homme à la face lunaire, vêtu d'une blouse blanche d'où sortaient de grands gestes mystérieux, sans qu'il parlât jamais, impressionna Marie ainsi qu'un être surnaturel. Elle avait six 'ans lorsque le théâtre lui fut ainsi révélé.

Sur le devant de la maison, au premier, au-dessus de l'entresol, habitait un Belge, de Bast, chez qui venait souvent le prince Pierre Bonaparte. Un jour, il y eut chez lui une descente de police. On visita la maison, on fouilla avec

acharnement tous les appartements des locataires. Pierre Bonaparte était accusé d'avoir inspiré l'attentat dirigé contre le Prince-Président, un soir qu'il se rendait au Cirque pour y voir une pièce militaire. Une machine infernale avait été disposée sur le grand balcon de l'appartement de de Bast, qui faisait face aux portes du Cirque ; d'autre part, on savait les intelligences du prince Pierre avec les sociétés secrètes qui, prévoyant les projets de Louis-Napoléon, voulaient l'empêcher, même par un meurtre, d'arriver à l'empire.

Les recherches pratiquées dans le logis suspect ne servirent à rien ; les personnes qui se trouvaient dans la maison se sauvèrent par les balcons et par les toits, dans la maison voisine, le numéro 35, qui appartenait au même propriétaire.

. . . . . . . . . . . .

— Mais il me semble que vous pleurez bien souvent, mademoiselle. Votre mère est donc bien méchante, ou vous êtes bien peu raisonnable pour que vous soyez si souvent gron-

dée. Voyons, contez-moi cela, voulez-vous?

— Oh non, je vous en prie, monsieur! Si maman rentrait et qu'elle me trouve bavardant avec vous, ah bien! ce ne serait pas fini des coups et des scènes!

— Votre mère est-elle dans la maison?

— Non, elle est sortie pour promener ma petite sœur; elle m'a dit de garder le bureau.

— Eh bien, mettez un domestique à votre place, et montez chez mon ami Prosper, me raconter vos chagrins.

— Mais il n'est pas là, monsieur Prosper!

— Cela ne fait rien, je vais l'attendre dans sa chambre, et vous m'y retrouverez, voulez-vous?

La petite, après avoir fait un tampon de son mouchoir qu'elle portait à sa bouche pour le chauffer de son haleine, l'appliquait ensuite sur ses yeux pour sécher ses larmes, et faire disparaître les rougeurs des paupières. Elle détacha une clef d'un tableau; la tendit au jeune homme avec un gentil sourire, et lui dit :

— Alors, montez vite, monsieur Charles, qu'on ne vous voie pas. J'irai vous retrouver.

Celui qu'elle avait appelé M. Charles enjamba vivement les marches de l'escalier et disparut. Depuis près de six mois, il venait presque tous les jours à l'hôtel de la rue de Rivoli, au coin de la rue Malher, tenu par l'ex-madame Vaillant, redevenue madame Colombier, pour voir un de ses amis, élève à l'École Centrale, et que le hasard avait amené dans l'hôtel. Il avait eu occasion d'entendre les scènes du ménage, les cris de la mère ; il savait sa violence, sa brutalité même, envers la pauvre souffre-douleur. Presque chaque jour, en venant chez ses amis, il tombait au milieu des disputes et des batailles, qui ne prenaient pas même fin à la vue d'un étranger.

Il était ému de la tristesse et du désespoir qu'il voyait dans les yeux de cette enfant martyrisée, et des larmes qu'elle cherchait à dissimuler. La trouvant seule, par exception, il lui avait exprimé son intérêt ; la petite, toute à la douceur de se sentir plaindre, avait accepté de lui conter sa peine.

Ayant appelé la femme de chambre, elle lui dit de rester à sa place au bureau, tandis qu'elle irait à la lingerie ; et vite elle monta

rejoindre M. Charles. Quand elle fut auprès de lui, elle se sentit tout intimidée, n'ayant plus le courage de se plaindre.

Entrée vivement dans la chambre, elle restait là, appuyée contre la porte, qu'elle avait repoussée en entrant, ne sachant que dire, les yeux baissés, les mains dans les poches de son tablier.

Le jeune homme, voyant son embarras, lui demanda avec intérêt :

— Dites-moi, mademoiselle, comment se fait-il que votre mère soit tout le temps à caresser votre sœur, et qu'au contraire on vous martyrise ainsi ?

— Ma mère aime ma petite sœur, et moi elle ne m'aime pas. Cela se comprend. Ma sœur est bien plus à elle que moi : elle ne l'a jamais quittée. Tandis que moi... elle dit que je suis sa honte, son déshonneur... Comment cela ?... Oh ! je ne sais pas moi ! j'étais déjà grande, j'avais cinq ans, lorsque Vaillant est venu me chercher chez nous.

Tout cela était dit d'une façon presque farouche, le regard assombri.

— Quand j'étais là-bas, je me consolais

d'être battue et toujours grondée en me disant que si ma maman était là, je serais comme les autres petites, gâtée, embrassée. Mais quand je suis venue ici, et quand j'ai été plus battue encore que lorsque j'étais petite, je n'ai plus rien eu pour me consoler... Maman me dit tout le temps qu'elle aurait bien mieux fait de me mettre aux enfants trouvés. Oh ! oui, elle aurait bien mieux fait ! Je serais moins malheureuse... Est-ce qu'on peut encore m'y mettre, aux enfants trouvés, monsieur ?

L'autre jour, maman et Vaillant m'ont tellement battue, que je me suis sauvée, et que j'ai couru comme une folle. Je suis allée du côté de l'eau : j'avais envie de m'y jeter... Et puis c'était si noir que j'ai eu peur et que je suis revenue... j'ai attendu à la porte qu'un locataire rentre, et je me suis glissée sans qu'on me voie jusqu'à ma chambre... Mais un de ces soirs, j'en suis bien sûre, je serai si malheureuse que je m'y jetterai, dans la rivière.

Le désespoir morne de cette fillette avait quelque chose de terrible et de poignant. On

sentait si bien qu'elle disait vrai, qu'un soir elle sortirait pour ne pas revenir et qu'elle se jetterait dans cette affreuse rivière, seul refuge qui pût la soustraire aux humiliations, aux coups et aux scènes quelquefois plus terribles que les coups !...

Sa figure était maintenant contractée, ses yeux secs, avec l'éclat du désespoir... Le jeune homme lui dit instinctivement, pris de pitié soudaine :

— Si je vous demandais de venir avec moi, viendriez-vous ?

— Tout de suite.

— Eh bien, mon enfant, quand vous serez trop malheureuse, quand vous ne pourrez plus supporter de rester chez votre mère, voici mon adresse, prenez une voiture et faites-vous conduire chez moi.

Charles de Bériot avait presque oublié l'incident lorsqu'un soir, au moment où il allait tirer le bouton de sonnette de la maison où il habitait, rue Bréda, il s'entendit appeler. Il se retourna, il vit s'ouvrir la portière de la voiture qui stationnait à la porte. Une

jeune fille en cheveux en descendit, s'élança vers lui. Il reconnut Marie.

— Regardez, dit-elle, comme je suis arrangée.

— Qu'y a-t-il, que s'est-il passé ? demanda vivement le jeune homme, pressé d'entendre le récit d'une scène dont il ne se représentait que trop facilement la cruauté.

Elle lui expliqua alors qu'après des violences pires que de coutume, Vaillant l'avait saisie par ses deux longues nattes et, les ayant enroulées à son poignet, il l'avait tirée, la traînant après lui, et lui avait fait dégringoler ainsi les escaliers, du cinquième où elle était, à l'entresol où se trouvait le bureau.

— Voyez, dit-elle, la grosseur que cela m'a faite.

Et elle montrait une boursouflure qui partait de derrière l'oreille, et descendait le long du cou.

— En entendant mes cris, ma mère est accourue.

— Oui, a crié Vaillant, j'ai trouvé cette feignante le nez dans un roman au lieu de travailler. J'en ai assez, à la fin, de la nourrir

à ne rien faire ; je la flanque à la porte ! Qu'elle aille où elle veut, je m'en lave les mains ; mais qu'elle ne rentre plus dans la maison, ou je la fais passer par la fenêtre.

Et après, il m'a encore donné une poussée et il m'a fait descendre le dernier étage, en me criant :

— Surtout, ne reviens pas.

Alors, je me suis mise à marcher, marcher, et tout à coup, sans savoir, je me suis trouvée au bord de la rivière. Je suis restée là, longtemps, bien longtemps, à regarder l'eau couler sous le pont... Je me disais que je n'avais qu'à m'y jeter, que ce serait fini, que je ne souffrirais plus !...

Je me demandais le temps que je mettrais à mourir... On enjambe le parapet, on saute, ça fait floc ! Irais-je au fond tout de suite ?... L'eau m'entrerait par les oreilles, puis, pour respirer, j'ouvrirais la bouche, et alors, j'avalerais, j'avalerais... jusqu'à ce que je sois toute gonflée, toute déformée...

Alors, en pensant que je deviendrais si laide, j'ai eu peur de ce que j'allais faire... Je suis restée là penchée, réfléchissant, atten-

dant qu'il n'y ait plus personne sur le pont pour pouvoir enjamber. Le parapet était très haut... je serais peut-être retenue par un passant, et alors je serais forcée d'expliquer pourquoi je voulais me noyer.

Je suis descendue vers la berge, pour n'avoir pas à sauter. Plus loin, c'était la campagne, avec des arbres, des saules, comme à Auzance, là où le Cher prend sa source ; je m'en irais au fil de l'eau, comme Ophélie, dont j'avais lu l'histoire. Ce serait bien plus joli, plus poétique.

Mais la nuit était presque venue, je ne voyais plus les pierres du fond de l'eau, il me semblait que tout était noir...

Alors, j'ai pris peur... je me suis rappelé ce que vous m'aviez dit, l'adresse que vous m'aviez donnée : je l'avais cousue dans l'ourlet de ma robe pour qu'on ne la trouve pas. Puis, je suis remontée, je suis partie de là en courant.

J'ai demandé mon chemin, je suis enfin arrivée, mais la concierge m'a dit que vous n'étiez pas là... Alors, j'ai encore marché longtemps, longtemps... j'étais bien fati-

guée... les gens me regardaient... dans la rue, les hommes me parlaient... ils me disaient des choses que je ne comprenais pas, mais qui me rendaient toute honteuse. Je suis revenue, vous n'étiez pas encore rentré. Le concierge m'a demandé ce que je voulais. J'ai dit que j'avais une lettre, que j'attendais la réponse et que je reviendrais. Je n'osais plus attendre dans la rue et je ne tenais plus sur mes jambes. Alors, je me suis souvenue que vous m'aviez dit de prendre une voiture, j'en ai arrêté une et je vous ai attendu.

Elle avait débité tout cela dans la rue, à voix étouffée, appuyée contre la porte.

Il paya le cocher, et, après avoir sonné, il prit la main de la petite pour la guider dans le couloir sombre. Il jeta son nom au concierge, chercha la rampe, l'indiqua à Marie en lui disant de le suivre. Arrivé au second étage, il mit la clef dans la serrure, ouvrit la porte, et, dans l'antichambre, il alluma un bougeoir tout préparé sur une table. Puis il fit entrer l'enfant dans le salon en lui disant de s'asseoir, et s'assit lui-même en face d'elle.

Quand il avait fait promettre à Marie que si l'existence lui devinait intolérable chez sa mère, elle viendrait le trouver au lieu d'attenter à sa vie, il avait subi l'impression de la minute présente, de l'émotion que lui causait le désespoir de l'enfant, sans calculer les conséquences de cet engagement.

Maintenant que le fait était accompli, que la petite était là, en face de lui, il se demandait ce qu'il allait faire.

Abuser du malheur de cette fillette, en faire sa maîtresse, il n'y pensa pas une seconde. Elle était trop jeune, à peine formée ; il n'avait aucun goût pour les fruits verts.

Alors, quoi ? Il n'osait faire part à Marie de ses impressions, dans la crainte d'augmenter son angoisse et de déterminer une crise dans cette nature qu'il sentait nerveuse et impressionnable.

Comme ils restaient assis l'un près de l'autre, à peine éclairés par la lueur hésitante de la bougie, il s'aperçut que tout un côté de son visage était défiguré par l'enflure. Il se dit qu'elle devait bien souffrir ; que, de

plus, elle était horriblement fatiguée et que sans doute elle avait faim.

Faim?... Il ne vivait pas chez lui ; il n'y avait rien de prêt dans l'appartement de ce garçon dont le concierge faisait le ménage.

Pourtant il découvrit un reste de biscuit et de malaga.. Après avoir servi la petite, il la conduisit à la chambre réservée pour les congés de son frère qui était à l'Ecole militaire. Il tira des draps d'une armoire et tous deux se mirent à faire le lit ; puis, il lui dit de se coucher : le lendemain, on aviserait. Il lui tendit la main, tâcha de la consoler par quelques douces paroles, et, lui ayant souhaité bonne nuit, ferma la porte.

Rentré dans sa chambre, il réfléchit à la situation. Il n'avait pas de vocation pour jouer les Wilheim Meister. La petite était une vraie Mignon : il se la représentait, depuis les premiers jours où il l'avait vue avec ses robes trop longues ou trop courtes, les yeux ardents, les cheveux en broussailles. N'avait-il pas, lui aussi, une Philine qui se moquait de lui, qui le faisait souffrir alternativement de sa jalousie et de son indiffé-

rence? Certes, il avait le cœur fermé à tout autre sentiment que la pitié. D'ailleurs, la petite était si jeune ! N'allait-il pas s'attirer des ennuis à ce propos? Ses parents l'avaient renvoyée, mais s'ils apprenaient qu'elle était chez lui, ils seraient furieux.

Il pensait à cela tout en se couchant; il se dit avec un geste d'insouciance :

— Bah! j'ai sauvé la vie d'un être humain. J'ai bien fait. Dormons en paix. A demain les affaires embêtantes.

## CHAPITRE III

### UN GRAND ARTISTE

A Bruxelles. L'hôtel de l'Ambassade (ainsi appelé parce que les ambassadeurs de France le louent de préférence); entouré d'un mur bas et d'une haute grille, il se trouve dans un jardin qui donne sur le boulevard de l'Astronomie. Style anglais. Grands salons en enfilade pour réceptions. Luxe officiel : meubles bois doré recouvert en damas soie rouge, rideaux semblables ; jardin d'hiver attenant à la salle à manger.

Dans le vaste salon allait et venait un homme, grand, à l'aspect viril, aux cheveux grisonnants. Il s'arrêta près d'une jeune fille qui lisait tout haut dans un livre, et lui demanda avec bonté :

— Alors, cela ne vous ennuie pas de me faire la lecture, chère petite ? Vous ne trouvez pas triste de tenir compagnie à un infirme ?

Le front haut, la bouche charnue, aux dents blanches, le nez aquilin, celui qui parlait ainsi avait un air souverain d'intelligence et de distinction. Près de lui, on avait la sensation d'un être supérieur par la force et la douceur qui rayonnaient de son visage. En le regardant, on aurait pu se demander quelle était l'infirmité à laquelle il faisait allusion. Quand on examinait cette physionomie empreinte d'une tristesse profonde, quand on écoutait cette voix harmonieuse, mais voilée de résignation, on cherchait le malheur qui avait bien pu frapper ce puissant.

— Tenez, Marie, si vous voulez, dit-il, vous allez vous reposer, tandis que je ferai un peu de musique. Il y a bien une heure que vous lisez.

Tout en parlant, il s'en fut prendre, dans une vitrine placée dans un angle de la pièce, une boîte en bois d'amaranthe, l'ouvrit, et, d'un capiton de satin bleu qui l'enchâssait, il retira un violon, un Stradivarius.

Il se mit à l'accorder, se laissant entraîner peu à peu par l'inspiration. Il fit résonner cette voix presque humaine qui exprimait la

douleur et la joie, éclatait en rires perlés ou en sanglots de désespérance. Alors, la pupille dilatée, le regard droit, fixe, révélaient l'énigme. Cet homme était aveugle, infirme, comme il le disait, et cette infirmité avait accru sa sensibilité en l'affinant, idéalisé les puissances de son âme.

Marie regardait, subjuguée, ce grand artiste, ce génie, qui avait parcouru le monde, applaudi des souverains, des princes qui le traitaient en égal. Il possédait toutes les séductions du talent et de l'intelligence. Physiquement, il était superbe.

On parlait de ses conquêtes; grandes dames et grandes artistes en étaient folles. On racontait que pour lui, la Sonntag avait voulu refuser d'être ambassadrice. Mais l'annulation du premier mariage de la Malibran avait réuni définitivement ces deux génies, mis en fuite les coquetteries, les espérances rivales. L'union de Bériot et de la Malibran fut comme un harmonieux chef-d'œuvre de la destinée, qui donnait pour compagne au maître illustre cette Maria-Félicia qui fut l'idole d'une génération tout

entière, l'artiste qui sut être la Desdémone de Shakespeare et la Rosine de Beaumarchais et de Rossini. L'âme de la musique semblait avoir pris la forme de cet ange aux cheveux noirs, qui mourut un soir, la tête appuyée sur sa lyre, après avoir enchanté le monde par des accents qu'il n'entendra jamais plus.

Dans la nuit où le vieillard était plongé, il laissait parler son âme, chanter et gémir la plainte de son cœur devant Marie qui l'écoutait avec ravissement.

Elle se disait que là était le paradis qu'elle avait rêvé. Le décor était complice de l'illusion. La pièce immense communiquait avec une suite de salons : du bout de la galerie arrivait un accompagnement en murmure, qui donnait l'impression d'un orchestre lointain composé de voix humaines.

Charles de Bériot était entré doucement ; il était allé à l'orgue placé au fond du dernier salon et accompagnait le violon de son père, Charles Wilfrid de Bériot, le grand violoniste, le maître de Vieuxtemps, de Sivori, de Léonard, celui dont la méthode servait de

base à l'enseignement; dont les duos, les quatuors, étaient interprétés par tous les artistes; celui dont le charme de séduction et d'intelligence dominait tous ceux qui l'écoutaient. Le maître avait renoncé aux triomphes bruyants, aux ovations, aux enthousiasmes du public enivré de son chant si large et si magnifique, au délire bienheureux de la gloire; il ne jouait plus guère que pour lui, et pour celle qu'il appelait sa petite amie, dont il voulait éveiller l'esprit et la sensibilité d'art.

Après la fugue de Marie, Charles de Bériot, désireux de savoir ce qui se passait à l'hôtel de la rue de Rivoli, ne pouvant croire que des parents étaient assez dénaturés pour ne pas s'inquiéter de leur enfant, laissa passer quelques jours qui furent employés à faire soigner la petite, à lui acheter des vêtements convenables. Mais il avait la crainte de voir surgir la mère; aussi vint-il à l'hôtel, sous prétexte de rendre visite à des camarades. Il tomba en pleine catastrophe.

Un jour, Annette avait lu dans les jour-

naux que l'ambassadeur d'Espagne s'appelait Martinez ; elle se dit que Pablo pouvait bien être de sa famille. Elle s'informa et les renseignements confirmèrent son espérance. Par l'ambassade, elle fit parvenir une lettre à son ancien séducteur.

Elle reçut la réponse. Pablo avait autrefois écrit aux amis restés à Auzance ; il n'avait obtenu aucun éclaircissement... Le temps avait passé... Aujourd'hui, il était marié, père de famille ; il ne voulait pas cependant laisser son enfant dans la misère ; il envoyait vingt mille francs. Il pensait que cela serait suffisant pour l'élever.

On s'en servit pour l'installation de l'hôtel de la rue de Rivoli. L'ambition du couple s'était développée. Vaillant avait voulu devenir patron. Profitant des ressources nouvelles qui lui donnaient du crédit, il ouvrit boutique et s'improvisa marchand de métaux. Peu apte aux affaires, ayant le crédit facile, il employa toutes sortes de manœuvres pour se procurer de l'argent, vendit les marchandises à perte pour payer les billets et suffire à la dépense courante de l'hôtel. Jusqu'au

jour où, ne pouvant plus faire face aux échéances, il fut poursuivi et mené en prison pour dettes, à Clichy, où il fut l'un des derniers internés.

C'était la débâcle. L'hôtel avait été loué au nom de Colombier; mais comme les loyers restaient impayés, l'argent des termes englouti dans les frais du magasin de métaux, le propriétaire fit vendre le mobilier, et la mère de Marie disparut, avec sa petite dernière, âgée de six ans.

Quand Bériot vint voir ses amis, la maison était vide avec l'écriteau : *A louer*.

Il rentra chez lui, se demanda s'il allait inquiéter Marie en lui révélant ce désastre, et réfléchit qu'elle n'y pouvait rien, que ce serait pour elle un surcroît de peine. Et comme il avait besoin de se rendre en Belgique, son pays natal, il résolut, avec l'insouciance de la jeunesse, le laisser-aller de l'artiste, et peut-être le besoin de donner un intérêt à sa vie, d'emmener Marie avec lui. Il venait d'avoir une grande déception : il avait été abandonné, bafoué. Marie serait une diversion intéressante à son état d'esprit.

Il arrêta sa décision d'après ces motifs.

Son père était un homme d'une haute intelligence ; camarade de son fils, il recevait ses confidences et le guidait de ses conseils ; il l'avait fait émanciper à dix-huit ans, le mettant en possession de la fortune qui lui revenait de sa mère, la grande cantatrice Malibran, et comptant sur sa raison pour qu'il n'abusât pas de son indépendance. Peu de temps après la mort de la Malibran, il s'était remarié avec une jeune fille de l'aristocratie viennoise, qui s'était éprise du brillant artiste. Sa seconde femme était morte à son tour, lui laissant un fils, qui était à l'École militaire d'Ypres.

Depuis quelques années, l'artiste était aveugle ; ce malheur, en le frappant tout à coup, l'avait arrêté dans ses courses à travers le monde. L'hôtel de l'Ambassade était libre ; il résolut de se fixer à Bruxelles et appela son fils aîné près de lui. Charles s'empressa d'accourir, espérant que sa présence adoucirait la tristesse de son père ; mais comme il n'acceptait pas de venir habiter dans cet hôtel, trop vaste pour un seul occupant, le père,

étonné, l'interrogea, apprit l'histoire de Marie, et lui demanda de l'amener.

Il s'intéressa à elle et entreprit son éducation, à peine commencée chez sa mère qui trouvait que lire et compter était bien suffisant. D'après elle, Marie en saurait toujours trop pour dévorer tous les romans qui traînaient dans les chambres des locataires.

Comme la petite était adroite et active, elle dépêchait son ouvrage afin de pouvoir satisfaire son goût : lire tout ce qu'elle trouvait. Pièces de théâtre, histoires, contes, lui étaient bons, pourvu qu'elle pût lire ! C'était le grand grief des siens. Mais la fillette, dans son esprit de justice, se disait qu'elle avait accompli sa tâche, que c'était sa récréation à elle.

Elle était la lectrice du maître aveugle. Son instituteur, ayant naturellement songé pour elle au théâtre, s'était attaché à lui faire lire les classiques, Corneille, Racine ; lui trouvant de surprenantes dispositions, il l'avait adressée à Quélus qui, directeur de la Monnaie, était devenu professeur au Conservatoire. On citait une de ses élèves, mademoiselle Jeanne Tor-

deus, qui était venue se perfectionner à Paris, avait obtenu un premier prix, et était entrée à la Comédie-Française. M. Quélus se donnait tout le mérite de ce succès.

A la recommandation de Bériot, il se chargea de Marie, ambitionnant pour elle les triomphes de sa première élève, et il ne ménagea pas ses conseils, trouvant d'ailleurs un terrain propice. Bériot formait le goût littéraire de la jeune fille, lui indiquait les bons auteurs, se les faisant lire par elle à haute voix, l'aidant à en pénétrer les beautés, l'initiant à leur génie. La nature enthousiaste de Marie se passionna. Le désir de faire des progrès, de montrer qu'elle était digne de l'intérêt qu'on prenait à elle, lui faisait mâchonner perpétuellement ses rôles ; ou bien, elle prenait les gens à partie pour les leur répéter, et se rendre compte de l'effet produit.

Charles, lui, se montrait incrédule ; il ne pressentait pas la fleur, il ne voyait pas l'éclosion, ne jugeant que sur des souvenirs. Une bonne petite fille, cette Marie, intéressante par son malheur, mais n'ayant pas l'enver-

gure d'une future grande actrice! Cette petite, qui raccommodait les chaussettes, tenait le ménage en ordre, et établissait si bien l'économie de la maison, qu'il dépensait moins que lorsqu'il était seul; cette gentille Cendrillon, enfin, une artiste! Allons donc! Une excellente petite bourgeoise, à la bonne heure! Voilà l'impression qu'elle lui donnait. Il lui venait même un peu de mépris de la sentir si pot-au-feu.

Il l'avait surnommée Simplette, et cet appellatif résumait bien le sentiment qu'elle lui inspirait.

Une année se passa à Bruxelles dans cette vie double. Le jeune ménage s'était installé près de l'église Sainte-Gudule, mais passait la plus grande partie de son temps à l'hôtel de l'Ambassade, où Marie perfectionnait son instruction, sauf l'orthographe à laquelle elle demeurait tout à fait rebelle.

Elle qui avait tant de mémoire pour tout le reste, elle n'avait pas même, en cela, la mémoire des yeux. Elle écrivait une page entière très correctement, puis, dans dix lignes, faisait vingt fautes, riant elle-même

de ce qu'elle appelait son écriture indépendante.

On se lasse de tout ; on se lassa de Bruxelles, et il fut décidé que, l'hôtel loué à nouveau à l'Ambassadeur de France, on partirait. Un beau jour, on se trouva à Paris ; le père et le fils, chacun dans son appartement. Mais le logement de la rue Bréda était trop petit pour un ménage ; puis, sans peut-être s'en rendre compte, Charles ne voulait sans doute pas lier sa vie indissolublement. Il loua pour Marie, rue de Navarin, un appartement, l'y installa et y vécut à peu près avec elle.

Le démon du théâtre avait trop bien séduit la jeune fille pour qu'elle abandonnât l'espoir qu'on avait fait germer dans son esprit. Il fut décidé que Charles de Bériot irait trouver Augustine Brohan qu'il connaissait, et prierait la grande artiste de donner des leçons à Marie. Il s'y prêta par condescendance plutôt que par conviction.

Augustine, malgré son esprit, avait de la bonté. La jeunesse l'intéressait. Après avoir entendu Marie, elle lui donna le conseil de se présenter aux examens du Conservatoire,

acceptant de l'y préparer. Elle lui dit d'apprendre l'*École des Vieillards* et *Andromaque.*

Un jour, allant à une leçon chez Augustine qui demeurait en face des Tuileries, au coin de la rue de Mondovi, elle suivait les arcades de la rue de Rivoli ; la foule devint compacte, et elle s'y frayait difficilement passage. Comme elle était en retard, elle quitta le trottoir pour aller plus vite, curieuse de connaître la cause de ce rassemblement. Elle vit, marchant à quelques pas en avant de la foule, une femme vêtue d'une robe de velours rouge, garnie d'hermine, que, nonchalante, elle laissait traîner royalement. La jeune fille marcha un instant sur la même ligne que l'inconnue, admirant la beauté de cette femme qui causait, presque à haute voix, avec un compagnon, insoucieux comme elle de la foule qui leur faisait cortège. Avec un lorgnon attaché par une chaîne d'or et de pierreries, elle regardait les gens et les étalages des boutiques, et Marie se demandait quelle était cette grande dame, car bien sûr ce devait être une grande dame, pour laisser traîner

sans plus d'égards une robe si belle, et pour dévisager les passants sans être autrement gênée d'une telle escorte.

Pressée par l'heure, Marie hâtait le pas. Elle avait gardé l'impression de cette beauté radieuse lorsqu'elle pénétra chez Augustine Brohan.

Introduite dans le salon, elle attendait. Tout à coup, la porte s'ouvrit, et la dame qu'elle venait d'admirer sous les galeries fit son entrée. Le domestique lui dit : « Si madame la princesse veut bien attendre, je vais prévenir madame. » Une princesse ! c'était une princesse, cette belle dame !

Rue Bréda, il y avait un portrait de la Malibran par Horace Vernet, où elle était représentée avec une robe de velours rouge qui faisait ressortir le noir brillant de la chevelure, le teint mat. La jeune fille s'hypnotisait devant ce portrait, dans une admiration de la grande artiste, morte si jeune, en pleine gloire, laissant de si unanimes regrets, qu'après vingt-cinq ans ceux qui l'avaient connue ne se la rappelaient qu'avec des larmes Cette robe de velours rouge rendait

Marie toute rêveuse : elle se disait qu'elle en aurait une pareille si elle devenait, elle aussi, une grande artiste.

Et voici qu'elle la voyait sur une autre, cette belle robe, avec le manteau semblable, garni d'hermine !...

Elle se faisait toute petite dans le grand salon, s'effaçant de plus en plus dans une encoignure. Tout à coup, la princesse marcha vers elle, et, avec son lorgnon, elle la fixa, comme elle avait fixé la foule tout à l'heure. Marie n'osait plus bouger, les yeux baissés, toute droite.

Augustine, entrant vivement, fit retourner la princesse.

Après force compliments sur leurs bonnes mines et le plaisir de se voir, la princesse déroula un manuscrit : elle venait demander des conseils à la grande artiste. Elle voulait jouer pour les pauvres une pièce inédite que son ami Ponsard venait d'écrire exprès pour elle, et dans laquelle il jouerait aussi. Mais, afin d'être plus sûre de son succès, elle tenait à ce qu'Augustine la fît répéter.

— Mais avec grand plaisir, lui répondit

celle-ci. Laissez-moi le manuscrit, je le lirai, et nous prendrons jour pour répéter. Combien y a-t-il de personnages ?

— Prendre jour pour répéter ?... Mais c'est tout de suite, je joue dans huit jours ! Du reste, je sais mon rôle ! Vous allez voir.

Oh ! elle ne doutait de rien ! Elle était venue répéter, et il fallait que son désir fût aussitôt satisfait.

Après avoir regardé le manuscrit :

— Mais il y a de la mise en scène, dit Augustine Brohan. Voyons, comment allons-nous faire ?

— Oh ! c'est bien simple : un canapé, une chaise, une table, une toilette, une glace à main. Nous avons tout ce qu'il faut dans le salon, sauf la toilette. Eh bien, ce fauteuil la remplacera.

Mais elle s'était vantée, la princesse : elle ne savait guère son rôle. Alors, Augustine avisant Marie dans son coin :

— Oh ! petite ! venez donc là ; vous allez servir de souffleur.

Et elle mit le manuscrit dans les mains de la jeune fille.

Ce n'était pas une sinécure. La princesse ne savait pas un mot de son rôle. Elle cassait les vers, les transposait, et cela avec une sérénité, une inconscience!... se disant que ce serait toujours très bien. Augustine riait.

— Il est heureux que vous sachiez votre rôle. Qu'est-ce que ce serait si vous ne le saviez pas!...

— Oh! mais je joue dans huit jours!... pensez donc! Avec vos conseils!...

Marie s'oubliait à regarder cette princesse, à admirer ses yeux de bleuet, contrastant avec ses cheveux noirs, ses lèvres au pur dessin, et surtout ses dents, remarquablement jolies, toutes petites et brillantes...

Quand la princesse fut partie, Augustine dit à la jeune fille :

— C'est la princesse Marie de Solms, la cousine de l'Empereur.

C'était la cousine de l'Empereur, cette dame qui l'avait remerciée si gracieusement!

Enfin, le grand jour des examens arriva. Marie attendait, se demandant anxieusement si elle était acceptée. Comme les professeurs

se retiraient, elle se précipita à la rencontre d'Augustine Brohan :

— Eh bien, vous êtes reçue, mais pas dans ma classe. Régnier a insisté pour vous avoir dans la sienne.

Ce premier succès était marqué d'une déception. Elle s'était prise d'une si grande admiration, d'une si profonde reconnaissance pour la grande artiste qui daignait la recevoir, l'admettre dans son intimité! Voyant cette ombre sur sa joie, Augustine la consola en promettant qu'elle ne l'oublierait pas, qu'elle suivrait ses progrès.

Elle travaillait avec ardeur, ne se bornant pas à l'étude de ses rôles. Elle suivait les conseils de celui qui avait pris intérêt à sa vie, et lui répétait qu'une femme devait se créer une indépendance, une personnalité. A Paris comme à Bruxelles, il la dirigeait. Il lui avait donné un professeur de littérature, Bertrand de Saint-Rémy, le père de Marie Laure, qui était, à cette époque, une enfant.

Ses progrès furent rapides. Les concours approchaient; comme il n'y avait pas six mois révolus qu'elle était admise au Conserva-

toire, elle n'aurait pas le droit d'y prendre part. Régnier, qui s'intéressait à ses efforts, désireux de la faire entendre au jury, lui donna la réplique d'*Andromaque;* mais Rosélia Rousseil réclama, se plaignant partout du favoritisme dont sa camarade était l'objet. Régnier, devant cette violence de récriminations, demanda à Marie de renoncer à la faveur qu'il avait voulu lui faire.

Charles de Bériot, qui avait l'intention de se fixer à Paris définitivement, résolut de quitter la rue Bréda, et chercha un logement plus conforme à ses besoins. Il recevait quelques amis, grands musiciens comme lui ; on exécutait de la musique de chambre, du Mozart, du Haydn ou du Gluck. Georges Bizet était un des familiers de la maison, ainsi que son maître Gounod. On y voyait aussi le poète Méry.

Ces réunions se composaient exclusivement d'hommes ; Marie restait enfermée dans sa chambre, écoutant la musique qui lui arrivait par le couloir. Parfois, quelques intimes venaient bavarder et l'aider à passer le temps.

Ne pouvant suffire aux demandes d'invita-

tions, Charles vint habiter avenue Trudaine, au coin de la rue Beauregard, dans une maison neuve. Deux grands salons qui communiquaient permirent d'élargir le cercle des privilégiés. Car c'était une bonne fortune sans pareille que d'assister à ces réunions où il était donné d'entendre quelquefois le violon du père, accompagné par le piano dont Charles jouait avec une virtuosité et un sentiment qui le rendaient comparable à Liszt et à Chopin.

Sur les conseils d'un ami, Charles se décida à jouer à la Bourse. Il commença la prudence, puis des gains successifs lui inspirèrent de la hardiesse. Il se dit que tout était une question d'attente; que s'il pouvait soutenir la situation et se faire reporter, il retrouverait toujours ses cours. Il jouait donc sur ce beau raisonnement.

Dans la maison nouvelle, l'appartement du second étage était vide. Il fut décidé que Marie quitterait la rue de Navarin, et qu'elle viendrait habiter avec Charles, ce qui simplifierait la vie. Son goût pour le théâtre se développait encore avec l'étude; son professeur

Régnier était enchanté de ses progrès et le lui témoignait en lui prodiguant ses conseils.

L'approche des concours mettait toutes les classes en fièvre : les élèves, surexcitées, tâchaient de rattraper le temps perdu. Augustine Brohan montrait toujours le même intérêt à sa petite amie ; celle-ci suivait sa classe en auditrice, ne pouvant être admise comme élève. Mais du jour où elle était entrée dans celle de Régnier, la grande artiste se refusa à lui donner des conseils particuliers, ne voulant pas se mettre en opposition avec son professeur. Les deux maîtres cherchaient le naturel et la vérité, mais ils y atteignaient par des moyens différents.

Désireuse de témoigner à Marie qu'elle ne se désintéressait pas d'elle, Augustine Brohan l'invita à ses réceptions. Elle était même la seule admise à ces soirées d'hommes qui excitaient tant d'envie et de curiosité. Alphonse Daudet, qui étrenna chez Augustine le premier habit de son existence, a parlé, trente ans après, avec l'enthousiasme du lendemain, de ces réceptions inoubliables.

Augustine ne se contentait pas d'être elle-

même la plus spirituelle des Parisiennes et des comédiennes — le rire de Molière et le sourire de Musset ; — elle était aussi l'inspiratrice des gens d'esprit, le foyer où s'allumait leur verve, quelque chose comme l'Aspasie de cette époque impériale où l'élégance des mœurs et la joie de la vie s'épanouissaient en une fantaisie étincelante et charmante. Elle créait, pour ainsi dire, autour d'elle l'atmosphère de caprice et de lumière où les mots d'esprit, imprégnés de sa grâce subtile, prenaient naturellement l'essor.

Il faut à toutes les époques une femme qui semble en quelque sorte le symbole du charme qui leur est propre. Augustine Brohan était alors cette femme, et tout ce qui était esprit, poésie, enchantement de l'imagination et de l'intelligence semblait émaner d'elle et refluer vers elle. Quand on la voyait dans son salon, entourée d'une pléiade de poètes, d'écrivains et d'hommes politiques, elle apparaissait comme une reine qui tenait à la fois cour d'amour et bureau d'esprit.

La première fois que Marie y fut admise, elle était fort intimidée de se trouver dans

une réunion où le plus humble donnait promesse d'avenir. Elle était assise, n'osant presque pas répondre aux questions bienveillantes qui lui étaient adressées. Les hommes se tenaient debout, formant des groupes, discutant sur les événements du jour. La grande artiste était le centre des conversations; on cherchait à recueillir un mot, un sourire.

Elle discutait sur la *Gaëtana* d'Edmond About, complimentait l'auteur, déplorait la cabale qui avait fait abandonner les représentations de cet ouvrage.

Edmond About vint vers Marie, et lui fit une dissertation sur les atomes crochus, lui disant que, quand la peau avait un tressaillement au contact d'une pression de main, que le sang circulait plus vivement et vous causait ce petit frisson appelé chair de poule, c'étaient les atomes crochus qui se rencontraient : l'amour ne tardait pas à suivre. — « Avez-vous ressenti ce petit frisson ? Non ? Eh bien, quand vous le ressentirez, faites-m'en part : c'est que vous serez tout à fait femme. »

Marie écoutait tous ces gens d'esprit, et,

pour se donner une contenance, ayant avisé une grande corbeille où se trouvaient une tapisserie commencée et une quantité d'écheveaux de laine de toutes couleurs, elle se mit à les pelotonner. Des jeunes gens, pleins de gaîté et de verve, s'offrirent en riant à lui servir de dévidoir. Elle jeta un écheveau en l'air : il fut rattrapé au vol par Edmond de Lagrenée et par Lefèvre-Deumier. L'ayant saisi ensemble, ils avaient les mêmes droits ; il fut convenu qu'ils se relaieraient.

Edmond de Lagrenée se mit donc à deux genoux devant Marie et lui tendit ses mains : elle y plaça l'écheveau.

Non ! ce qu'il débita de folies, de paradoxes ; ce qu'il inventa d'histoires de brigands ! Il s'amusait des naïvetés de la jeune fille, trouvant drôle de l'intimider, mais la faisait rire malgré tout. Son esprit alerte caricaturait tous et toutes ; il imitait avec un rare bonheur, et donnait à Marie une représentation inoubliable.

Il passait en revue les personnalités. — « Celui-là, ce grand avec des côtelettes, l'air d'un maître d'hôtel de grande maison, a nom

Lepelletier; il est président de la Cour des Comptes. Cet autre, avec toute sa barbe, c'est Emile Augier : dans quelques jours, il donnera à la Comédie *Les Effrontés*, dont M^me Plessy a le principal rôle. Celui-là, c'est David de Guestre, de la légation belge : « A tout seigneur, tout honneur. » Voici Nigra, le ministre d'Italie, et ce grand blond, mince, avec des favoris de diplomate, c'est Metternich, le mari de l'ambassadrice, qui a autant d'esprit que de laideur, qui adore son mari et s'imagine que toutes veulent le lui prendre, donne le ton pour les toilettes et pour toutes les audaces, en restant malgré cela, dans sa vie intime, presque inattaquable... Ah! celui-là, Bacciocchi : une puissance! L'Empereur ne voit que par ses yeux. On dit que c'est lui qui déniche les étoiles pour les signaler au grand maître... Celui-là, je ne vous en dis rien, vous devez le connaître : Camille Doucet. Avez-vous vu son *Fruit défendu*?... Non?
— Eh bien, tant mieux pour vous. Et cet autre, appuyé à la cheminée, et qui montre sa main qu'on lui dit être belle, ce gros roux, à l'œil fureteur... C'est le vicomte de Briges.

On prétend que c'est lui qui a posé pour l'*Ami des Femmes*. Il a croqué trois héritages avec les belles madames... ou demoiselles. Il attend encore celui de sa grand'mère, mais on assure qu'il mourra de vieillesse avant elle. Aussi les usuriers les plus audacieux ont-ils renoncé à lui prêter « fin grand'mère. » On dit la bonne dame immortelle. »

Et il riait, s'amusant autant qu'elle, la faisait rire par la drôlerie de ses mines. Tout à coup, Augustine, qui prêtait l'oreille à tout, s'occupant de tous, vint de notre côté, et gaîment, s'adressant à Marie! « Vous savez, n'en croyez rien! C'est le plus grand scélérat du monde : il mettrait le bon Dieu à mal. — Eh bien, vous vous trompez, chère madame : je faisais un cours de [morale et de photographie. »

Faisant diversion, un jeune garçon de huit ans à peu près s'élance vers la grande artiste : « Regarde, maman, mon épée ne tient pas au fourreau ; elle glisse tout le temps!... »
C'était le fils d'Augustine ; costumé en mignon Henri III pour le bal de la princesse de

Beauvau, il venait se faire voir à sa mère avant de partir : son père le conduisait à ce bal d'enfants. On s'extasia sur son costume. Il semblait tout heureux, le jeune Maurice. Avec une crânerie charmante, il appuyait sa main sur le pommeau de son épée, redressant sa petite taille. Il embrassa sa mère, salua à la ronde, et, plantant sa toque sur sa tête, vivement il s'esquiva.

## CHAPITRE IV

### LES DÉBUTS D'UNE ÉTOILE

Le jeune frère de Charles de Bériot étant tombé malade à l'École militaire, en Belgique, les médecins ordonnèrent le changement d'air. Charles apprit que Suzanne Brohan, la mère d'Augustine, avait une maison qu'elle désirait louer à Fresnes-les-Rungis, près de Bourg-la-Reine ; il fut décidé qu'on irait s'y établir. Madame Suzanne Brohan désirait remettre à Marie les clefs et l'inventaire. Elle alla donc prendre possession de la maison où Augustine avait grandi avec Madeleine et ses deux autres sœurs.

Bâtie sur le coteau qui domine la route de Versailles, cette maison avait l'air d'un grand

presbytère. Un mur élevé, en façade, la protégeait ; au milieu, un vaste portail donnait accès dans une cour, au centre de laquelle un grand mûrier se dressait, chargé de fruits savoureux. Un perron aux marches grises s'étageait devant la porte, et tout cela avait un air de comfort, de bonhomie patriarcale. On eût dit la retraite philosophique d'un de ces chanoines du dix-huitième siècle, moitié galants, moitié dévots, qui se reposaient d'une jeunesse agitée par les passions du siècle en lisant Horace, et en cultivant sur espalier de belles poires fondantes.

De l'autre côté de la maison s'étendait un vrai jardin de curé, tout en longueur, avec des allées droites, des bordures de buis et de pieds-d'alouette, un potager égayé de fleurs, ombragé par des tilleuls en quinconces, d'où tombait une nuit discrète et parfumée. Au bout, une sorte de bosquet comme il y en a dans les peintures de Lancret et de Boucher, avec des hamacs suspendus aux branches : il n'y manquait que l'escarpolette et le temple de l'Amour. Cette partie, d'une adorable fraîcheur, servait de refuge l'après-

midi : une porte s'ouvrait tout au fond, et brusquement on se trouvait en pleine lumière, dominant la vallée de Chevreuse. L'air arrivait vif, les horizons se déchiraient en éclaircies bleuâtres, les collines et les bois moutonnaient indéfiniment sous le ciel.

Après dîner, on venait s'asseoir sur la pierre qui servait de marche à une grande croix, et l'on regardait se coucher le soleil, qui incendiait les profondeurs de ce vaste paysage.

Madame Brohan montrait le jardin, la maison, dans le plus grand détail, à Marie, lui expliquant le côté pratique de chaque chose. Elle était accompagnée d'une enfant de cinq à six ans, sa filleule, qu'elle appelait Suzette. Quand on eut tout visité, vérifié, et terminé l'inventaire, elle dit à la petite :

— Eh bien, Suzette, veux-tu dire une fable à mademoiselle ?

— Oui, marraine.

Et, de bonne grâce, la fillette s'exécuta, et récita les *Deux Pigeons*.

Cette petite fille devait être plus tard mademoiselle Suzanne Reichemberg, l'ingénue

de Molière, l'Ophélie de Shakespeare, la Süzel frêle et jolie, à la voix de cristal, la jeune fille moderne de Sardou et de Pailleron. Il n'y a pas longtemps, elle et Marie se rencontraient chez la modiste Virot ; tandis qu'elles se chapeautaient, Suzanne rappelait à Marie l'impression flatteuse qu'elle avait produite sur son imagination d'enfant, et Marie n'oubliera jamais son émotion à la représentation de retraite de la petite doyenne, où elle avait eu le regret de se dire que pour la dernière fois, il lui était donné d'applaudir l'héritière des grandes traditions, et cette perfection de talent où l'art était devenu la nature elle-même.

Marie habitait donc la maison des Brohan. Tous les deux jours, elle venait à Paris pour suivre les classes et se préparer au grand concours, car, cette fois, elle allait concourir dans la comédie et la tragédie. *Andromaque* et *l'École des Vieillards*, qui lui avaient porté bonheur en la faisant admettre, devaient continuer. A ce premier essai, elle récolta un deuxième prix de tragédie en partage avec Rosine Bernhardt, et un premier

accessit de comédie. Son nom fut publié dans les journaux; on s'occupa d'elle, on parla de sa beauté et de ses promesses de talent.

Charles de Bériot commençait à croire qu'elle pourrait bien devenir une artiste.

Depuis son départ pour la Belgique, elle n'avait plus entendu parler de sa mère. A sa rentrée à Paris, elle était allée rue Malher, et n'avait obtenu aucun renseignement. Son existence avait été si complètement métamorphosée que, dans l'éclosion de son *moi* nouveau, elle avait oublié tous ses malheurs passés et la dureté de sa famille.

Un jour, par le Conservatoire, une lettre lui parvint. Elle était de sa mère, qui, ayant lu dans les journaux le nom de Marie Colombier, voulait savoir si c'était de sa fille qu'il s'agissait. Dans cette lettre, elle donnait son adresse.

Marie ne se souvint plus de tout ce qu'elle avait souffert, et accourut près d'elle. Elle la trouva dans le plus grand dénuement. Vaillant, sorti de Clichy, avait été malade. Pour vivre, Annette travaillait à la couture,

faisant de la confection pour le magasin Pygmalion. Émue de cette détresse, Marie décida Charles à donner une somme d'argent pour tirer le couple d'embarras.

Elle demanda à sa mère de la laisser emmener à la campagne sa petite sœur, qui était devenue une jolie fillette. Dans sa joie de recevoir la forte somme, la mère, heureuse, du reste, de la revoir, tout étonnée de ses succès et de la transformation qui s'était opérée en sa personne, lui accorda assez facilement d'emmener sa chérie, sa consolation, comme elle disait.

Marie prit donc la petite avec elle. Dans le désœuvrement de la campagne, de Bériot s'employa à lui donner des leçons de piano et d'écriture, et, pour qu'elle ne s'ennuyât pas trop, Marie pria Bertrand de Saint-Rémy d'amener sa petite Laure, une compagne de son âge. Ce serait, pour les enfants, une distraction réciproque, en même temps qu'une émulation pour le jeu et l'étude.

L'été se passa paisiblement. La tendresse de Marie pour sa sœur se développait ; elle jouait à la maman. Elle avait neuf ans de

plus qu'elle, et dans cette jeunesse première, la différence semblait plus grande, mettant entre elles deux comme une sorte de maternité.

La rentrée des classes et l'automne ramenèrent tout le monde à Paris. L'état du frère de Charles devenait plus inquiétant à cause des premiers froids, et le médecin lui ordonnait le midi. Pauvre garçon ! il avait le charme des êtres condamnés, fait de douceur et de mélancolie. Il témoignait à Marie une grande tendresse ; elle était sa petite sœur d'adoption, et il en faisait la confidente de ses désespérances. Il se refusait à aller attendre la mort au loin, dans la solitude. Trois camarades d'études, trois amis, venaient le voir pour le consoler et le distraire. C'étaient Hector de Callias, Catulle Mendès et Villiers de l'Isle-Adam, alors à leur début ; Mendès était en train de fonder le *Parnasse*.

Charles, encouragé par les premiers bénéfices qui lui avaient permis la vie plus large, facilité son installation et celle de Marie, avait continué à jouer. Mais n'ayant pas les conseils d'amis prudents et éclairés, il se laissa

entraîner par un de ses camarades, un Belge, nommé Stapleaux; celui-ci lui persuada qu'il avait des renseignements de source certaine : sur cette assurance, il joua, perdit, et voulant se rattraper, joua encore, non seulement pour lui, mais pour l'ami qui le renseignait et dont il répondit chez son agent de change, M. Lepel-Cointet.

Ne pouvant plus se faire reporter, il dut, pour liquider la situation, s'adresser à son père, qui, après force remontrances, paya.

Mais M. de Bériot eut l'idée que son fils avait bien pu être entraîné à ce jeu dangereux par le désir de faire à Marie une existence de luxe. Alors, il se désintéressa d'elle, disant qu'elle avait pris son essor et n'avait plus besoin de conseils.

Ce fut pour elle un véritable chagrin que cette froideur subite, d'autant qu'elle ne démêlait pas alors le sentiment qui l'inspirait.

Le hasard avait groupé autour d'elle des personnages influents, appartenant au monde de la Cour et à l'entourage de l'Empereur.

Mocquard, son secrétaire, que l'on disait

un ancien fidèle de la reine Hortense et attaché à son fils par un dévouement passionné : grand, maigre, la figure glabre, il aimait tout ce qui se rapporte au théâtre. Le mélodrame l'avait tenté, et il avait plusieurs fois collaboré avec d'Ennery, en gardant l'anonyme. Le vicomte de la Guéronnière, sénateur, directeur du Journal *la France*. Léopold Lehon, fils de la spirituelle comtesse, amie du duc de Morny, et qui avait fait bâtir aux Champs-Élysées, près de son hôtel, cette annexe qu'on appelait la *Niche à Fidèle*. Le marquis de Rouville, surnommé la Mouche du Coche, parce qu'il était toujours allant, venant, parlant, s'employant à toutes les affaires. Par lui, on arrivait à tout, et il était lié avec tout le monde. Factotum de Mocquard ; intermédiaire de la *France* et de son directeur auprès des Péreire qui, par lui, subventionnaient le journal ; employé par le ministre Achille Fould à toute espèce de négociations, il était en outre l'homme de paille de miss Howard, ancienne amie du prince-président. Devenu empereur, celui-ci, en souvenir des mauvais jours, lui avait donné la

concession des travaux du Palais de l'Industrie sous le couvert du marquis. Il n'était besogne dont de Rouville ne se mêlât, et aussi parlait-il de tout, à tort et à travers; mais cette apparence de légèreté cachait la diplomatie d'un esprit subtil.

Laurent d'Escourt, syndic des agents de change de Lyon. Greninger, du Crédit mobilier; ce dernier disputait les faveurs d'Eugénie Fiocre à Soubeyran. Des paris étaient ouverts; Eugénie Fiocre les faissait attendre, conseillée par le docteur Véron, *Mimi*, comme on l'appelait, qui, en sa qualité d'ancien directeur de l'Opéra, avait vu bien des choses et connaissait bien les hommes. Il savait jusqu'à quel degré de résistance on pouvait aller, et laisser monter les enchères. Ce qui les fit s'élever encore davantage, ce furent les débuts d'Eugénie dans *Neméa*, où elle parut en statue, si impeccablement belle, si merveilleusement désirable, que l'on eût dit l'Amour même dont elle faisait le personnage.

Darblay « jeune », ainsi appelé probablement parce qu'il avait, à soixante-quinze ans, le teint fleuri et l'esprit alerte, était un mi-

racle de conservation. A son âge, il protégeait encore les arts.

Les frères Galignani. On parlait déjà de leur fameuse maison de retraite. N'ayant pas de parents proches à qui laisser leur grande fortune, ils rêvaient d'en faire bénéficier la grande famille des littérateurs.

Enfin M. Baudin, député de l'Ain; M. Le Rey, agent de change, père du duc d'Abrantès; Leroux, de la Banque de France.

Tout ce monde rayonnait autour de Mocquard, de qui l'on espérait des faveurs de toutes sortes : concessions financières, honneurs... Voyant l'intérêt qu'il témoignait à Marie, on pensait lui être agréable en choisissant son salon pour s'y réunir. Elle tenait donc bureau d'esprit, et on parlait même de son influence : on lui apportait des pétitions, on réclamait sa protection pour un bureau de tabac, un roman à faire passer dans un journal.

Paulin Limayrac, du *Constitutionnel*, lui avait amené Sainte-Beuve. On riait beaucoup de la générosité que celui-ci avait fait paraître lorsqu'il avait voulu fêter sa réception

à l'Académie, en associant tout le monde à sa joie. Protecteur d'une petite « cousette » qui par accident était devenue manchote, il lui avait fait faire un bras mécanique, comme celui dont se servait le ténor Roger depuis qu'un accident de chasse l'avait mutilé ; il racontait la manière dont on faisait marcher le ressort.

A l'étage au-dessous habitait Mathilde Debreuil, qui devait devenir plus tard madame Berton. On s'intéressait au jeune premier du Gymnase, que le hasard des bonnes fortunes avait amené dans ce nid capitonné aux frais de l'Egypte. Pierre Berton y était tombé malade, Mathilde le soigna avec dévouement ; elle devint enceinte. Et voilà comment se fondent les ménages d'artistes.

Le marquis de Rouville avait présenté Marie à une charmante femme, Edile Ricquier, qui recevait un jour par semaine. On se réunissait dans une intimité relative, et la jeune fille retrouvait là quelques-unes des personnes qu'elle avait vues aux mercredis d'Augustine Brohan, entre autres, Edmond About; Desvallières, le gendre de Legouvé ;

Gustave Doré, un attentif de la maîtresse de céans, aussi passionné pour le violon qu'Ingres lui-même, et qui aurait donné toute sa gloire de dessinateur pour un concerto.

De Romeuf, et Costé, un fidèle d'Émilie Dubois. Tous deux étaient amis d'Augustine Brohan, ils se trouvaient avec elle lors de l'accident qui faillit lui coûter la vie à Montretout.

Augustine possédait à Ville-d'Avray une propriété superbe. Comme elle revenait à Paris en victoria avec de Romeuf et Costé, les chevaux s'emballèrent à la descente de Montretout, et les deux hommes furent précipités. Romeuf fut tué, Costé en fut quitte pour une épaule démise et des côtes enfoncées. Quant à Augustine, la fée qui protégeait sa vie l'avait tirée saine et sauve de l'accident.

Mais il y avait aussi, chez Edile Ricquier, tout un essaim de jeunes femmes vives, spirituelle, élégantes.

Hamakers, la cantatrice de l'Opéra, une grande réputation de beauté; Émilie Dubois,

la blonde ingénue de la Comédie-Française; Marie Royer, sa camarade, Quesgnaux, du corps de ballet; on voyait quelquefois madame Dameron, l'amie d'Auber, et mademoiselle Jouassain qui, bien que jeune encore, tenait à la comédie l'emploi des duègnes, circonstance qui lui permettait toutes les audaces d'un esprit à l'emporte-pièce.

On parlait de Delphine Marquet, la sœur de Louise, et Jouassain de s'écrier : « Vous savez, elle est enceinte des frères Lionnet. » « En effet, ils se ressemblent tant qu'il est difficile de s'y reconnaître, » répond Hamakers.

On jouait aux petits papiers et à toutes sortes de jeux où l'on donne des gages : c'étaient alors des pénitences d'une fantaisie sans pareille; tout cela avec l'entrain, la verve et le bon goût dont la maîtresse de maison donnait l'exemple.

Pour s'exercer, s'aguerrir aux planches, Marie jouait à la Tour-d'Auvergne, aux représentations qu'organisait Léotaud, dont toutes les espérances devaient s'engloutir dans le trou du souffleur de la Comédie-Française.

Elle faisait la reine dans les *Enfants d'É-*

douard, avec Joséphine Petit, et Rosine Bernhardt, les deux travestis.

Coquelin, qui était le seul en ce temps-là, et qui, à ses débuts au Théâtre-Français, donnait des promesses que depuis il a dépassées, continuait à suivre les classes en auditeur : il lui fit répéter son rôle, et mit la pièce en scène. On se cachait un peu des professeurs, qui n'aimaient pas beaucoup ces exhibitions, peut-être à cause de l'exploitation qui en était la conséquence, car il y avait un véritable commerce de fauteuils et de loges placés chez les amis et connaissances des élèves.

Le grand succès obtenu avait mis la jeune fille en goût, mais elle n'avait pas, comme ses camarades, la ressource d'aller en excursion à Saint-Germain, à Versailles et à Chartres. A Chartres surtout on vivait le roman comique, et de Bériot se serait opposé à ces fugues.

Jouer comme à la *Tour-d'Auvergne* ne suffisait pas à Marie ; l'unique représentation lui donnait juste l'émotion paralysante qu'on éprouve en affrontant la salle ; elle voulait s'exercer à loisir devant un vrai public.

Elle alla trouver madame Chotel, qui avait la direction d'une partie des théâtres de la banlieue, et il fut convenu que sous un nom d'emprunt, elle jouerait la *Fausse Adultère* de d'Ennery, pièce à laquelle Mocquard avait collaboré.

Le jour de la première fut pour elle un événement. Elle avait cette fièvre qui laisse la lucidité, et qui donne l'excitation voulue pour franchir toutes les difficultés. Sa jeunesse, sa beauté, plaidaient pour elle; à son entrée, les applaudissements l'encouragèrent. Le succès alla au-delà de ses espérances.

Les deux avant-scènes, qui n'en faisaient qu'une, étaient occupées par ses amis, ses protecteurs, Mocquard en tête, avec le marquis de Rouville et M. Baudin. Ils vinrent la féliciter dans sa loge, à la fin du spectacle, l'assurant d'un brillant avenir. Elle rayonnait de bonheur et de fierté; cette butte Montmartre lui paraissait bien près du ciel.

Mocquard avait voulu la conduire au fiacre qui l'attendait; mais le public, à la sortie de la salle, au lieu de se disperser, entoura curieusement « l'araignée » à deux chevaux

que conduisait par tous les temps, de jour et même de nuit, ce grand vieillard de soixante-dix-huit ans. Il mettait de la coquetterie à enjamber, avec l'élasticité d'un jeune homme, le haut marche-pied. Ses chevaux, disait-il, lui avaient été donnés par l'Empereur, car lui, il n'aurait pas pu se les offrir.

En effet, il se faisait une fierté de rester pauvre et se contentait pour vivre des appointements attachés à son titre de secrétaire particulier, n'ayant pas de besoins pour lui-même.

Il adorait l'Empereur, heureux de cette haute fortune à laquelle il avait contribué; s'employait pour les amis de son maître plutôt que pour les siens, ou mieux, faisait siens les amis de son maître. A cause de sa sincérité, on le craignait et on l'aimait.

En voyant apparaître ce vieillard dont le nom circulait, la foule livra passage. Marie refusa de monter dans le fiacre, elle voulut voir partir Mocquard. Par ce froid, dans cette nuit claire, la descente l'effrayait avec cette haute voiture, et ces chevaux que le domestique avait peine à tenir en main. Cédant à

son désir, Mocquard, prestement, enjamba le marche-pied et rassemblant les guides, salua Marie du fouet, et enlevant ses chevaux à grande allure, descendit la butte aux acclamations de la foule.

Après tant d'émotions, Marie avait besoin de respirer. Elle demanda à Bériot de rentrer à pied, l'avenue Trudaine étant tout près de Montmartre.

Ils étaient attendus. De Bériot, prévoyant son succès, avait invité quelques amis; un peu de champagne arrosa la gloire naissante; l'on s'attarda à féliciter l'héroïne.

Quand tout le monde fut parti, quand les amants se trouvèrent en tête à tête, Marie demanda à Charles s'il était content d'elle, s'il croyait enfin qu'elle deviendrait une grande artiste.

Pour la première fois, il se répandit en éloges enthousiastes; le succès de sa maîtresse l'enivrait.

Il lui rendait pleine justice. Même, oubliant ses doutes, son opposition, il se vantait de l'avoir découverte. Marie voulut expérimenter son pouvoir.

— Alors, tu m'aimes, tu es à moi ? tout à moi ?

Et comme il lui disait oui, sincèrement, elle chercha quelle preuve elle pourrait bien lui demander. Elle se souvint d'une miniature de l'aimée d'autrefois, de celle dont l'abandon avait laissé au cœur de Charles une blessure si profonde, qu'elle désespérait de la guérir. Jamais il n'en avait voulu faire le sacrifice. Malgré les réclamations de Marie, blessée par cette longue fidélité du souvenir pour quelqu'un qui en était si peu digne, il la portait constamment dans un médaillon attaché à la chaîne de sa montre.

Sur ce médaillon, Marie appuya un doigt.

— Eh bien, ce portrait, me le sacrifierais-tu ?

Sans un mot, Charles ouvrit la boîte, en tira l'image, et après l'avoir brisée, en jeta les débris dans le foyer qui, lentement, les consuma.

Marie se dit que jamais elle ne donnerait son portrait.

Un jour, Léopold Stapleaux, celui qui avait

entraîné de Bériot dans la voie si désastreuse de la spéculation, vint trouver Marie et lui dit.

— Charles a payé mes différences ; il est très gêné. Voici une façon de le faire rentrer dans une partie de ses avances. J'ai trois romans tout prêts ; faites-les recevoir à la *France*, au *Constitutionnel*, à la *Liberté*. Ce sera pour moi une forte réclame, et m'ouvrira les portes des autres journaux ; ce que cela rapportera sera en déduction de ce que je dois à Charles.

Le marquis de Rouville, à qui elle se confia, fit recevoir les trois romans comme le désirait Stapleaux.

Celui-ci fit des billets à de Bériot pour les sommes à toucher. Grâce à la signature de Charles, ils furent facilement escomptables. A l'échéance, comme Stapleaux ne pouvait payer, de Bériot, ne voulant pas laisser protester sa signature, donna à son ami l'argent nécessaire au remboursement ; mais Stapleaux le dépensa, et ne paya point. Charles apprit qu'il avait emprunté à la Société des Gens de lettres, escomptant le produit des romans. Il était donc forcé de rembourser encore une

fois les billets, s'il ne voulait être poursuivi, Stapleaux n'étant pas solvable.

Marie n'était pas inquiète de sa vie : très économe, elle tenait le ménage avec un grand ordre, ayant l'air d'avoir état de maison, et dépensait relativement peu. Mais ce peu, elle n'osait plus le demander, connaissant les embarras de Charles.

Elle avait chez elle quelques tableaux de prix. Lors de ses premiers gains à la Bourse, de Bériot avait fait d'excellents achats, guidé par un de ses amis, Lintelo, qui était pour son propre compte un raté de la peinture, mais un juge expert de la peinture des autres. Si l'on interrogeait le passé de bien des marchands de tableaux ou des collectionneurs, on trouverait ainsi en eux un artiste mort jeune auquel l'amateur survit. De Bériot s'était donc pris d'une véritable fièvre de collectionneur. Il avait échangé un Rembrandt, une tête de rabbin, avec Corot. Le grand peintre était si enthousiaste du Rembrandt, qu'il invita Charles à choisir dans son atelier les six tableaux qui lui plaisaient le mieux. Marie alla donc avec lui visiter l'artiste à qui venait

sur le tard la célébrité, sinon la fortune. Comme une femme, comme une enfant, elle s'étonnait de ce contraste entre cette œuvre de grâce fluide et légère, la poésie infinie de ces toiles qui semblaient peintes avec des touches empruntées au crépuscule et à l'aurore, imprégnées de la majesté paisible des églogues virgiliennes et de l'ambroisie d'un Lamartine, — et l'auteur, un vieil homme rustique, en blouse bleue, avec un bonnet de coton planté de travers sur la tête, et le brûle-gueule légendaire, qui, même éteint, ne quittait jamais ses lèvres. Depuis, combien de rapins ont voulu ressembler à Corot! du moins par la pipe, cette pipe courte de gabier. A défaut du génie, le culot noirci établit entre eux et lui l'illusion d'une fraternité.

Marie ne pouvait comprendre comment cet homme au visage recuit de paysan ou de loup de mer, avait conçu ces paysages, traversés de brises dont on croyait sentir en les regardant l'aérienne limpidité, diamantés de rosée et baignés de brumes claires qui traînaient, comme des voiles célestes, sur les arbres et les prairies. Naïvement, elle s'étonna d'un

matin de printemps où les premières flèches du soleil criblaient le brouillard qui s'essorait d'une rivière, en blancheurs, floconnait jusqu'au pont, et filait dans le lointain où s'enfuyaient les verdures tendres des saules, si légères, qu'elles semblaient un autre brouillard.

Et suivant sa pensée, elle demanda au maître :

— Comment faites-vous pour peindre de telles choses ?

Il la regarda, et souriant finement :

— Mon Dieu, mademoiselle, vous êtes au Conservatoire, vous étudiez les grands maîtres de la littérature.

Eh bien, moi, au lieu de prendre plume, encre et papier, je prends ma palette et mes pinceaux, et je mets sur la toile la poésie que j'ai dans le cœur et dans l'esprit ; je tâche de reproduire ce qui m'a charmé dans la nature, comme le poète traduit sa pensée en vers plus ou moins harmonieux et brillants.

Mes paysages, c'est ma poésie à moi !

Il était charmant le bonhomme en disant cela, et en l'écoutant, on comprenait mieux encore sa peinture.

D'après les conseils de Lintelo, de Bériot s'était composé une petite galerie. Avec des tableaux anciens achetés bon marché, il faisait des échanges avantageux. Marie n'avait pas été oubliée; elle avait, entre autres toiles exquises, un Lépicié, une adorable tête de jeune fille. M. Baudin, un jour où ses amis étaient réunis chez elle, imagina de mettre le tableau en loterie à mille francs le billet; chacun en prit un, ce qui faisait dix mille francs pour Marie. Antoine Galignani fut le gagnant. La jeune fille avait donc une année d'insouciance devant elle.

De Bériot avait l'horreur des gens sérieux; en dehors de sa musique, il n'aimait qu'à fumer et à boire de la bière, en jouant au billard, chez lui, avec ses amis personnels; il laissait Marie inviter qui elle voulait, pourvu qu'il restât dans la coulisse, et qu'on ne gênât en rien ses habitudes. On ne se réunissait souvent que le soir.

Marie adorait les fleurs, qu'elle cultivait sur son balcon, dans de grandes caisses, heureuse de planter, de soigner, d'arroser les rosiers et les plantes grimpantes. Dans la mai-

son contiguë, au même étage, sur un autre balcon, séparé seulement par des barres de fer, une autre dame montrait la même passion. Se retrouvant presque en vis-à-vis plusieurs fois par jour, les deux femmes avaient fini par causer. Les enfants de la dame, des petits garçons qui étaient de vrais diables, désespérant leur mère à monter sur le rebord des caisses pour se pencher et regarder dans la rue, écrasant les fleurs, risquant de se précipiter en bas, provoquaient souvent les conversations. Marie apprit que sa voisine était madame Wolff, femme d'un agent de change et belle-sœur d'Albert Wolff.

Des deux petits garçons, l'un est devenu le mari de mademoiselle Heilbronner, la fille de la cantatrice qui créa *Manon*; l'autre est l'auteur applaudi.

On parla des bals de l'Opéra, il fut décidé que Marie irait avec sa voisine, et une amie de celle-ci, toutes les trois affranchies de toute tutelle masculine, les « maris » laissés de côté. Elles seraient en robe de soie noire, encapuchonnées de dentelles noires, un bouquet de roses comme signe de ralliement.

Rue Lepelletier, en arrivant dans les couloirs, Ida Wolff avait reconnu des amis : elle se fit ouvrir leur loge, et se mit à les intriguer avec un esprit endiablé. Elle leur racontait sur leur vie intime les choses qu'ils croyaient le plus ignorées, et ils se demandaient s'ils n'avaient pas affaire à un lutin femelle, à quelque Asmodée entrant chez les gens par les cheminées pour surprendre leurs secrets. Puis elle se dérobait, revenait vers Marie, lui indiquait des personnes à intriguer. Elle n'osait s'y risquer elle-même, leur étant trop connue. Si bien qu'elles avaient fini par être harcelées de gens qui voulaient absolument savoir qui elles étaient, quand ils pourraient les revoir, leur proposaient de les mener souper.

A la fin, elles partirent. Madame Wolff avait accepté à souper au café Anglais, invitée par des amis de son mari, et du mari de l'amie qui était en troisième.

A six heures du matin, on mettait Marie à sa porte, n'en pouvant plus, les yeux brûlés par les trous du masque, mais contente, malgré tout, car elle s'était follement amusée.

Les bals de l'Opéra n'étaient point encore envahis par une cohue de figurants et de bourgeois.

Comme au temps de madame de Maufrigneuse, les duchesses en quête d'aventures s'y rendaient pour y trouver quelque intrigue d'un soir, l'occasion d'un caprice de quelques heures, né dans l'atmosphère brillante et fiévreuse du bal, aux sons d'un orchestre affolé par la musique infernale dont il se grisait lui-même, sous les lustres papillotants, dans un chatoiement de costumes qui semblait la kermesse universelle de tous les temps et de toutes les époques. Un bal de l'Opéra, c'était presque encore le songe d'une nuit de Venise, au temps des Doges et des courtisanes.

Malgré ces plaisirs, la jeune fille ne négligeait pas ses études ; au contraire, elle ne travaillait qu'avec plus d'ardeur, comprenant la nécesssité où elle serait de gagner de l'argent.

En dehors des cours de déclamation, elle suivait la classe de maintien, dirigée par le père Ely, comme l'appelaient irrespectueusement ses élèves.

Après la classe de déclamation, on n'avait pas le temps de revenir déjeuner : les gâteaux du pâtissier qui se trouve en face du Conservatoire faisaient les frais du repas.

Puis, avec Fifine Petit qui ne s'appelait pas encore Dica, Marie montait chez sa camarade Samary, dont les parents habitaient dans la maison du pâtissier, au cinquième.

C'était la récréation. Les frères de Marie Samary, sa toute petite sœur Jeanne, et quelquefois leur père, se mettaient de la partie. On jouait à tous les jeux. C'étaient des gaîtés d'écolières au sortir de classe, un bruissement de rires, une turbulence charmante. Fifine Petit aimait les jeux garçonniers et violents : souvent elle proposait à ses camarades une partie de saute-mouton.

Comme l'antichambre était trop étroite pour de tels ébats, on ouvrait la porte du carré, et dans l'escalier on prenait son essor.

Fifine Petit avait inventé de se laisser glisser sur la rampe; les autres suivaient, insoucieux du danger. Alors c'étaient des éclats

de rire fous lorsque, en arrivant au bas, on se bousculait et qu'on tombait les uns sur les autres.

Toutes ces joies bruyantes devaient être arrêtées par le premier grand chagrin de Marie.

Le frère de Charles, que les instances paternelles avaient fini par décider à se rendre aux îles d'Hyères, venait d'y mourir. Charles était parti tout de suite pour chercher son père, qui avait conduit le malade, et ramener le cercueil de son frère en Belgique, au caveau de famille. Marie prit le deuil.

Lorsqu'elle parut au concours du Conservatoire, vêtue de ce noir sévère qui accentuait encore l'expression tragique de sa beauté, tandis que ses camarades étaient en robe blanche, ce qu'on attribua à un raffinement de coquetterie n'était que la manifestation d'une piété délicate. Elle voulait associer à l'épreuve, pour elle définitive, le souvenir d'un ami.

## CHAPITRE V

### AMOURS IMPÉRIALES

Dans la griserie du succès, Marie s'imaginait que, de par son premier prix, l'univers était à elle, que sa gloire allait resplendir sur le monde parisien; il lui semblait même qu'elle devait rayonner autour d'elle dans le salut plus respectueux de sa concierge, dans la politesse plus empressée de sa femme de chambre. Pensez donc, servir un premier prix !

Hélas ! toutes les années, le Conservatoire décernait *un* et même *deux* premiers prix de déclamation, sans parler du chant, du piano et du reste. Toutes les années, la maison du faubourg Poissonnière lâchait sur le pavé de Paris les pauvres petites triomphatrices, avec

leurs diplômes et leurs couronnes, fort embarrassées pour trouver à vivre de leur gloire.

Il fallait prendre un parti : là était le difficile. Marie ne pouvait guère compter sur l'aide pécuniaire de Charles : sa fortune engloutie à la Bourse, il lui restait à peine assez pour lui-même, et encore devait-il donner des leçons de piano.

La Comédie-Française, l'Odéon qui pouvaient réclamer la lauréate, en vertu de l'engagement qu'elle avait signé en entrant au Conservatoire, ne lui offraient pour commencer que deux mille francs d'appointements et l'assurance d'une petite augmentation progressive chaque année.

Et il fallait avec cela faire face aux obligations du métier, fournir les accessoires obligés de la toilette, se payer chapeaux, souliers, gants, bas assortis aux costumes. Ce n'était pas alors comme à présent ; aujourd'hui, les pensionnaires même, défrayées de tout par la Comédie, peuvent se fournir, à son compte, chez les meilleurs faiseurs.

A cet égard, l'illustre théâtre était encore dans les traditions du siècle dernier.

La Comédie-Française, qui devait bientôt devenir une vraie douairière, opulemment rentée, n'offrait aux artistes de cette époque, avec beaucoup de gloire, qu'un pot-au-feu très exigu. Ils pouvaient se croire au temps de la Clairon. Priée chez la duchesse de Grammont pour y dire des vers, elle déclinait d'abord cet honneur, puis acceptait, à condition d'y aller en noir, prétextant un deuil, et enfin avouait qu'elle n'avait pas de robe à se mettre.

Cela n'empêchait point la Clairon d'être, avec plus de génie et de puissante beauté qu'aucune autre, une princesse de Racine ou de Corneille. Longtemps, la maison de Molière imita la pauvreté de son immortel fondateur, même après qu'elle eut quitté le noir exil de la rive gauche, et les parages du café Procope où fréquentaient Voltaire et Le Kain.

La fortune lui est venue, sur le tard : elle peut se permettre, envers ses artistes, toutes les libéralités, et ces dames sont habillées à ses frais par Félix, Doucet ou Laferrière.

La Comédie-Française écartée, Marie ne

pouvait songer davantage aux théâtres de genre. Montigny, le directeur du Gymnase, offrait, par exemple, un engagement dont il se réservait de fixer la limite, et qui, partant de l'expiration de la première année, pouvait durer quinze ans : on était augmentée de mille francs par an, mais on débutait à dix louis par mois.

— Très pratiques, les directeurs ! Ils ne risquaient rien, profitant du succès de leur pensionnaire si elle en avait, s'en débarrassant si elle ne rendait pas tout ce qu'ils avaient espéré.

Et Marie était parmi les privilégiées, signalée par Meilhac, qui faisait autorité déjà, et qui, l'ayant remarquée, voulait la faire débuter dans les *Curieuses*, ce chef-d'œuvre en un acte ! Il fallait être riche pour faire de l'art dramatique, à moins de devancer le conseil de certain directeur, successeur de Montigny, qui répondait aux doléances d'une pensionnaire : « Mais, ma chère, de quoi vous plaignez-vous ? Il y a les avant-scènes ! »

Le marquis de Rouville s'appliquait à démontrer à Marie les difficultés matérielles du présent, à l'instigation d'une pensionnaire de

la Comédie, qui était intéressée à ce qu'une protégée de Mocquard n'entrât pas chez Molière. Favorisée, elle aussi, de sa bienveillance, elle craignait de voir s'amoindrir, en se divisant, l'influence dont elle avait besoin afin que le rêve du sociétariat devint pour elle une réalité. On venait de fonder la Société Nantaise, qui comprenait trois théâtres : le Châtelet, la Gaîté, le Vaudeville, avec, en tête, un directeur général, Armand.

On offrait à Marie d'abord huit mille, puis douze mille et quinze mille francs pour la période de trois ans, sans aucuns frais d'accessoires, toutes les pièces étant en costumes.

Elle employa les influences dont elle disposait pour se faciliter l'acceptation d'un engagement qu'elle regardait comme le plus avantageux. Et sacrifiant l'avenir au présent, elle mit tous ses efforts à éviter la Comédie-Française, comme d'autres à la conquérir.

\*
\* \*

Souvent, elle avait manifesté la curiosité de voir le Palais des Tuileries. Le Secrétaire de l'Empereur lui avait promis ce plaisir au

premier jour; il avait été convenu qu'elle irait lui rendre visite, et qu'il lui montrerait les salons officiels.

Mocquard vint la voir, et lui donna rendez-vous pour le lendemain à quatre heures; il l'attendrait au Palais. Elle arriva comme il était convenu, partagée entre l'émotion et la curiosité. On lui indiqua le cabinet de travail du secrétaire. Elle traversa un grand vestibule, peuplé de cent-gardes et d'huissiers de service, demanda à nouveau son chemin, gravit un escalier monumental; elle était perdue, intimidée sous les regards des gens qui attendaient, allaient et venaient. Arrivée au premier, on lui montra une porte, et au fond d'un grand couloir, un huissier, prévenu sans doute, s'avança; il l'introduisit chez Mocquard. Dans une immense pièce, garnie de bibliothèques circulaires pleines de livres aux superbes reliures, à un grand bureau-ministre était assis l'aimable vieillard qui lui témoignait un si affectueux intérêt. Deux hautes fenêtres donnaient sur le jardin des Tuileries et, par cette journée d'octobre, le soleil éclairait gaîment la vaste pièce.

« Eh bien, voilà votre désir en partie satisfait : Vous êtes aux Tuileries ! »

Et lui offrant un fauteuil :

« Que pensez-vous de mon logement? dit-il en riant. Je ne viens ici cependant que pour mon service : j'habite en face, au coin de la rue de l'Echelle, une maison appartenant à l'Empereur. Si vous trouvez cette pièce grande, que diriez-vous donc de ma chambre? J'aime l'air, et comme je ne reçois pas, que je n'y suis que pour dormir, j'ai fait d'un immense salon en encoignure ma chambre à coucher; aussi mon petit lit est-il perdu dans un coin de cet appartement immense. »

Et il racontait qu'il avait une espèce de petit lit de camp, aimant à coucher sur la dure ; sous ce rapport, il était né soldat.

Comme ils étaient en train de causer, une porte s'ouvrit tout à coup du côté opposé à celui par lequel Marie était venue. Un homme, tête nue, entra. Marie reconnut l'Empereur.

L'Empereur !...

Mocquard la présenta. Le souverain lui dit qu'il avait lu les journaux rendant compte de ses succès, qu'il était enchanté de la voir, de

11.

lui faire ses compliments, lui demandant si elle allait bientôt débuter... A la Comédie-Française sans doute ?...

Marie expliquait qu'elle avait signé un engagement à la Gaîté ; qu'elle débuterait dans une pièce de Maquet. L'Empereur lui promit de venir l'entendre. Malgré son amabilité, elle était tout éperdue de timidité de se trouver avec lui. Elle se sentait rougir, cherchant ses mots, balbutiant... Mocquard faisait de vains efforts pour entretenir la conversation ; le trouble de Marie la paralysait tellement, qu'elle ne trouvait rien à répondre... Vivement, la porte s'ouvrit une seconde fois : l'huissier qui avait introduit la jeune fille vint à Mocquard, lui parla bas ; celui-ci, avec une promptitude étonnante chez un homme de son âge, saisit la main de Marie et, l'entraînant, la fit entrer dans un cabinet, qu'il referma sur elle.

Cela s'était accompli précipitamment, sans un mot. Elle était enfermée dans un réduit tout noir, qui devait servir d'armoire et de cabinet de toilette ; en étendant les bras, elle crut sentir un lavabo avec sa cuvette. Elle

entendait des bruits de voix : une femme parlait avec violence, sur un ton rauque. L'aventure était si extraordinaire, que Marie fut prise d'une peur irraisonnée.

Dans sa mémoire des légendes revenaient, sur les palais royaux et leurs oubliettes... C'était l'époque des romans bizarres à la Ponson du Terrail... Si une trappe allait s'ouvrir, comme en ces récits effroyables... si elle allait être précipitée dans la nuit d'un gouffre hérissé de pointes de fer, qui déchirent la victime avant qu'elle n'ait roulé jusqu'au fond ?

Enfin, après une attente interminable, tout bruit ayant cessé depuis longtemps, la porte de sa retraite s'ouvrit, et la voix de Mocquard l'invita à sortir, ce qu'elle fit plus morte que vive.

Il lui raconta que l'Impératrice était venue chez l'Empereur. Ne le trouvant pas et sachant qu'il n'était pas sorti, elle l'avait demandé. L'huissier était venu le prévenir, et comme il n'avait pas l'habitude de recevoir d'aussi belles personnes, sans prendre le temps d'expliquer la chose à Marie, il l'avait fait disparaître.

— Il n'était que temps. La porte à peine refermée sur vous, l'Impératrice entrait ; et comme on sent la poudre, on sent la femme ; elle regardait, cherchait d'instinct à percer les murailles.

Enfin l'Empereur l'avait emmenée dans son cabinet ; il avait suivi et avait attendu le départ de la terrible souveraine, pour venir délivrer Marie.

— Vous pensez bien, ajouta-t-il, que votre visite aux salons de réception est faite pour aujourd'hui. Vous trouverez le chemin par où vous êtes venue. Du reste, c'est tout droit. J'irai vous voir et m'occuperai de vos débuts. Je parlerai à Auguste Maquet. Adieu, adieu, ma chère petite.

Il l'avait mise dans le couloir conduisant au grand escalier. Avec plus de facilité que tout à l'heure, elle trouva sa route, et, sans rien demander cette fois, elle regagna le fiacre qui l'avait amenée et qui l'attendait.

En revenant, elle réfléchissait à l'aventure inouïe qui lui était arrivée.

Ainsi, chez les plus grands comme chez les plus petits, on se querellait ? Car c'était une

querelle, dont les éclats lui étaient arrivés dans sa cachette. L'Impératrice était donc jalouse ?

Elle apprit plus tard que les amis de Napoléon s'étaient inquiétés d'un caprice du maître pour une dame de la Cour, dont l'esprit hautain, indépendant et fantasque, avait, en affichant la préférence marquée de l'Empereur, provoqué des discussions entre le mari et la femme. Dans le ménage impérial éclataient des « chamailleries », comme chez les bourgeois.

L'indiscrète maîtresse s'était fait force ennemis ; elle n'avait pas su se tenir au rang de favorite, provoquant l'Impératrice par ses attitudes et ses familiarités, s'immisçant dans les affaires de l'Empire, ne comprenant pas que le temps n'était plus où Diane de Châteauroux et la Pompadour gouvernaient la France.

Pour détourner l'Empereur de cette liaison tyrannique et dangereuse, qui empiétait sur le domaine réservé de la politique, ses fidèles résolurent de lui chercher une maîtresse en dehors de la Cour, et qui n'aurait aucun accès aux Tuileries.

On avait, paraît-il, jeté les yeux sur Marie pour en tenir l'emploi. Sa timidité devant l'Empereur et l'arrivée de l'Impératrice jetèrent un froid sur les projets ébauchés. On chercha ailleurs.

Un écuyer de l'Empereur avait alors signalé une femme, une sorte de Dubarry moins la beauté, mais de force à dire : « La France, ton café... f... le camp. »

C'était Margot Bellanger. Mince, assez grande, pas jolie mais drôle, blonde, les cheveux ondés, les dents belles, la taille agréable, une grâce leste de gamin, elle s'amusait à se coucher par terre et à se relever d'un coup de reins, sans le secours des mains ni des coudes. Son corps souple et son esprit fantasque avaient une même allure : ses mots étaient des cabrioles. C'était ce charme « peuple », si provocant, qui ravit les grands, heureux de s'encanailler. Puis elle avait un autre avantage : elle montait admirablement à cheval. Il n'en fallait pas plus pour séduire l'Empereur. Invitée à une chasse, Margot émerveilla le souverain par sa hardiesse à mener sa bête sur l'obstacle. Il

s'informa de l'amazone; une rencontre fut proposée et acceptée. Elle eut lieu à Saint-Cloud. Un petit pavillon de chasse avait été préparé; il n'était pas besoin d'introducteur. Margot, arrivée la première, attendit le maître. Très rouée, à défaut d'esprit, bien stylée, d'ailleurs, elle commença par lui déclarer :

— Vous savez, il n'y a pas de Majesté ici; je ne sais pas parler aux souverains, moi. Je vous trouve à mon goût; il paraît que je suis au vôtre, puisque vous êtes là. Vous n'êtes pas venu pour enfiler des perles... à moins que je ne sois la perle, ajouta-t-elle avec un gros rire... Vous êtes Louis, c'est tout ce que je connais de vous.

Elle était très drôle avec son air blagueur et ce rire grivois, toutes ses dents au vent, sans nulle gêne : l'Empereur était fort amusé.

On avait fermé la porte et les volets, de crainte de surprise; du reste, Irvoy avait répondu que nul ne viendrait troubler le tête-à-tête, et enfin Louis oublia les ennuis du pouvoir dans les bras d'une fille adroite, qui lui déclarait en riant qu'il serait son amant de cœur.

Pendant près de deux ans, les rendez-vous se succédèrent. Mocquard acheta pour Margot un petit hôtel, rue des Vignes : l'Empereur y venait souvent, accompagné de son secrétaire.

L'écuyer ami de la nouvelle favorite, celui qui l'avait signalée à l'attention du souveverain, y faisait aussi discrètement de fréquentes visites qui suivaient ou précédaient celles de Louis, prélevant sur les plaisirs impériaux la part due à son dévouement et à son savoir-faire. Cela aurait pu durer lontemps. Margot tenait son auguste amant de la bonne façon, de la seule par laquelle on s'assujettit les hommes.

Le caprice était devenu habitude, et n'en paraissait que plus savoureux ; il était devenu presque nécessaire à la sensualité de Louis. C'était si bon de trouver, au sortir d'une conférence avec son conseil des ministres ou d'une scène de ménage avec l'Impératrice, une maîtresse drôle, aguichante, qui lui parlait sans respect, riait et blaguait toujours, savait dire et faire toutes les folies. Malheureusement, devant le succès et la continuité

des visites de Louis, Margot oublia qu'elle ne devait régner que sur les sens de son amant de cœur. Confiante en sa force, désireuse d'user de son pouvoir, de s'en parer devant le public, elle voulut jouer à la souveraine, imitant ces actrices qui, dans un accès d'ambition, passent imprudemment des soubrettes aux grandes coquettes, et se font chuter dans le rôle de Célimène après avoir triomphé dans Dorine. Elle se mêla d'intrigues, demandant des places, des faveurs.

Elle se trouvait sur le chemin de l'Empereur et de l'Impératrice; on voyait sa voiture aller et venir, à la promenade, au Bois, aux Champs-Élysées, croisant l'équipage impérial. Agacée, l'impératrice, qui avait sa petite police, elle aussi, se renseigna, et avec son caractère violent, emporté, fit un coup de théâtre : elle partit en voyage sous un prétexte, déclarant qu'elle ne reviendrait que si l'Empereur donnait sa parole de cesser ses visites à la rue des Vignes.

Les imprudences et les récriminations de la Bellanger avaient lassé. Mocquard se chargea de signifier le congé à la favorite

qui, ne pouvant se résigner à une disgrâce, écrivit des lettres de la plus humble soumission. Elle acceptait tout pour ne pas perdre les bonnes grâces de son souverain, pourvu qu'il vînt la voir de temps en temps et qu'il ne l'oubliât pas tout à fait.

Voyant qu'elle ne réussissait pas à ramener l'empereur, elle se décida à jouer de la corde qu'elle savait sensible : elle se déclara enceinte.

Cette fois, l'Empereur fut touché. Il lui envoya Mocquard pour lui dire qu'il ne pouvait la voir, qu'il avait juré, mais qu'elle ne devait pas faire d'imprudence, qu'il ne l'oublierait pas et prendrait soin de l'enfant.

Alors commença une comédie du dernier bouffon. Il lui fallait soutenir ses prétentions : elle fit l'impossible pour engraisser, mais elle était réfractaire. Elle porta une ceinture remplie de ouate, qui lui enserrait la taille et le ventre, de façon à lui donner l'ampleur voulue pour l'état qu'elle s'attribuait.

Quand le quart d'heure physiologique fut venu, une sage-femme apporta un enfant, un garçon, pour que la paternité flattât davan-

tage, et le tour fut joué, très habilement.

Le tout-Paris, qui avait eu connaissance de la chose et en avait pu suivre la progression, par les promenades que Margot faisait d'abord à pied dans les allées du Bois, puis en landau, se demandait à quoi tendait cette comédie.

On prétendait que l'Empereur avait séduit une jeune fille de la cour, admirablement belle ; comme elle ne pouvait avouer sa maternité, Margot avait été priée de se prêter à une substitution qui lui assurerait, pour toujours, la reconnaissante protection du souverain. Malheureusement pour la légende, le jour même où l'événement avait lieu, au moment précis où il se serait accompli, la jeune fille en question dansait éperdument à un bal de la Cour.

Se trouvant avec Margot et comme on était sur le chapitre des racontars, Marie apprit que si elle n'avait pas été aussi... godiche, la Bellanger n'aurait peut-être jamais existé.

Elle demanda alors à Margot ce qu'il y avait de vrai dans les bruits qui avaient couru, et si l'enfant était de mademoiselle X...

L'ex-favorite lui certifia que c'était son fils, et celui de l'Empereur, « naturellement. »

Mais plus tard le hasard renseigna Marie à fond sur cette comédie. L'Empereur aussi fut renseigné ; jamais il ne s'occupa de la mère et de l'enfant.

La guerre vint, puis la Commune. Au milieu de la réprobation qui atteignait, après nos désastres, tout ce qui avait touché à l'Empereur et à l'Impératrice, Margot craignit le sort de la Dubarry en pleine Révolution.

Sentant le terrain mouvant, elle vendit l'hôtel qu'elle avait fait construire avenue Friedland. Il fut acheté par la toujours belle Antoinette Leninger, camarade de Marie au Conservatoire, qui le revendit avec cent mille francs de bénéfice à Balenzi, le père.

L'ancienne favorite est devenue châtelaine quelque part en Touraine. A un moment, des partisans « quand même » essayèrent un mouvement en faveur du rejeton problématique de l'Empereur.

Mais ils ne convainquirent personne ; et rien ne subsiste aujourd'hui de la légende.

Rien, sinon, dans le souvenir des témoins de l'époque impériale, l'image d'une femme blonde, mince, aux airs gavroche, qui a traversé l'histoire de ce temps comme un cirque, riant de toutes ses dents, la cravache à la main, gambadant. Et dans le voisinage de l'Étoile, un hôtel mélancolique comme ces folies du dix-huitième siècle qui, sur les quais de la Seine, ou dans la vallée de Bièvre, abritèrent les tendresses des grands seigneurs et des traitants, et qui sont tristes à présent de leur gaieté envolée.

## CHAPITRE VI

### LE MOIS DES FOLIES A BADE

La *Maison du Baigneur* devait servir de début à Marie ; elle devait tenir le personnage de la jeune reine Anne d'Autriche, mais son ambition fut déçue à la lecture de ce rôle épisodique : après avoir répété une quinzaine, elle obtint la faveur de ne pas jouer. On la remplaça par une belle personne nommée Jane André, la protégée du baron Sellière, père de la princesse de Sagan.

Il fallait chercher une autre pièce. Ponson du Terrail venait de terminer *la Jeunesse du roi Henri* pour le Châtelet ; Marie fut convoquée à la lecture. On lui distribua un rôle superbe, qu'elle accepta d'enthousiasme, et

le lendemain, les répétitions commencèrent. Mais tous les jours elles apportaient des changements; une chasse fut introduite avec toute une meute, l'hallali final, le cerf éventré, la curée aux flambeaux, pour remplacer la scène d'amour avec le roi Henri ; la scène entre le père et la fille fut enlevée également: on lui substituait un baptême, suivi d'une ronde, d'une pavane et d'un ballet ! C'était désespérant. Ce rôle, le principal, devenait épisodique lui aussi, tout comme l'autre. Naturellement, les répétitions de cette pièce qui s'écroulait et se transformait sans cesse comme un château de sable, étaient fort accidentées, elles devenaient énervantes pour tout le monde.

La pauvre Marie se trouvait toute nouvelle dans un milieu presque hostile.

La lecture de la pièce, sous sa forme première, avait fait des jalouses ; on lui en avait voulu de débuter par un rôle qui aurait convenu à une ancienne du métier. Tous s'appliquaient à l'intimider, à la gêner. En voyant les transformations et les réductions que subissait son rôle, la tristesse et la mau-

vaise humeur de Marie si complètement déçue, on raillait, par des sous-entendus, la présomption de ces élèves du Conservatoire qui s'imaginaient qu'elles allaient tout révolutionner, et qui étaient bien forcées d'en rabattre. Ce qui était timidité chez elle, réserve naturelle et gêne de novice, était traité d'orgueil. Suzanne Lagier et Desclauzas, qui avaient le plus bénéficié des changements apportés dans la pièce, ne cachaient pas leur contentement, et faisaient éclater une gaieté expansive. Marie comprenait qu'elle ne pouvait cette fois rendre le rôle : elle devait donc débuter dans cette ingénue, elle qui avait surtout des qualités de jeune première.

Un rôle de suivante devait être tenu par la belle Alice Théric, retour de Russie, où elle avait été presque exilée à la suite d'une aventure retentissante avec le Prince-Président.

Aux répétitions, on s'aperçut qu'elle ne savait ni parler, ni marcher en scène ; il ne suffisait plus de montrer sa beauté. Le rôle fut transformé et mimé par une danseuse, mademoiselle Letourneur, favorite du public.

Ponson du Terrail sentait ses torts vis-à-vis

de la « nouvelle », mais il déclarait, comme tous les auteurs en pareil cas, qu'il tenait à faire une pièce et non un rôle. Le travail des premières répétitions lui avait montré les défauts de son œuvre : aidé par les conseils d'Hostein, le directeur, il s'était attaché à chercher le « clou » indispensable. D'ailleurs, il profitait de toutes les occasions d'être désagréable à Marie. Un jour qu'elle arrivait, enveloppée dans un cachemire des Indes, Ponson s'approcha, examina, tâta l'étoffe, et dit à la jeune femme : « Il vaut au moins six mille francs. — Vous en vendez donc ? » répliqua-t-elle en le regardant. Très vexé, Ponson lui répondit : « J'en donne quelquefois, mademoiselle. » Elle venait de se faire un ennemi. Ponson était très susceptible, possédant une bonne dose d'orgueil : il avait de lui-même une opinion très haute, et c'est lui qui, grisé par le succès populaire de ses feuilletons, s'oubliait jusqu'à dire, en déjeunant au Café Anglais : « Qu'est-ce que c'est donc que ce monsieur Flaubert dont on me rabat les oreilles ? Est-ce que cela existe ? »

Ces escarmouches n'étaient pas faites pour

rendre les relations cordiales entre l'auteur et l'interprète : la nervosité causée par les répétitions s'en trouvait exaspérée, ainsi que l'agacement produit par un travail qui, chaque jour, apportait des changements sous forme de béquets. On avait fini par ne plus s'y reconnaître. Suzanne Lagier en profitait pour se tailler un rôle à sa façon, qu'elle élaborait sur des documents historiques, transformant et surtout amplifiant le texte primitif. Elle sut se faire un succès dans le personnage sympathique de Jeanne d'Albret, bien placé au cœur même de la pièce.

Marie avait fini par s'acclimater au laisser-aller des coulisses, gagnée par la grâce tout aimable de Desclauzas qui, après avoir joué quelques années en province, avait trouvé l'occasion d'affirmer son talent dans la *Reine Margot*. La loge de Suzanne Lagier servait de potinière : on s'y réunissait généralement pendant les entr'actes. Sary, le futur directeur des Folies-Bergère, y répandait sa verve et ses paradoxes. Il y avait entre autres, faisant « bon public », soulignant ses traits d'esprit, Daniel Wilson, destiné à l'honneur de

devenir le gendre de M. Grévy. Sa sœur, madame Pelouze, effrayée des folies où l'entraînaient Caroline Hasse et d'autres demoiselles de moindre importance, lui avait fait donner un conseil judiciaire ; après avoir lié les mains au prodigue, elle s'appliquait à lui reconstituer sa fortune, et elle y parvint, plus heureuse et plus sage pour sauvegarder la situation de son frère qu'elle ne devait l'être plus tard pour elle-même. Wilson faisait la fête avec flegme et morosité, à la mode britannique. Dans ce viveur taciturne, qui courait les restaurants de nuit, rien ne laissait pressentir le futur Machiavel « sous-président ».

Parmi les habitués de la loge, se trouvait aussi Henry Leroy, ami de Fervacques, qui ne s'appelait encore que Léon Duchemin : on racontait ses liaisons anciennes avec Léonide Leblanc, Antonia Sary. Marie leur ressemblait et lui, poursuivant son type, il faisait à l'artiste une cour assidue, favorisée par Suzanne Lagier, qui faisait tout pour attirer la jeune femme dans sa loge. Profitant d'un voyage de Charles de Bériot en Belgique,

elle la décida, après le spectacle, à accepter le souper offert par Henry Leroy au Café Anglais. Il fut très gai. Sary et Suzanne firent les honneurs de leur esprit et de leur bonne humeur, et, le champagne aidant, tout le monde était en joie. A la suite du souper, Marie décida de quitter l'avenue Trudaine pour la rue Lafayette : son nouvel ami lui avait donné ses tapissiers, Worms et Lévy (frère de l'éditeur Michel Lévy).

Au retour de Charles, Marie lui fit l'aveu du souper, avec toutes ses conséquences. Dans son honnêteté, elle ne croyait pas qu'il fût possible, après s'être laissée aller à cette surprise, de continuer à vivre sous le même toit que Charles. Celui-ci lui déclara qu'il voyait bien qu'elle ne l'aimait pas : « Si vous aviez eu de l'amour pour moi, lui dit-il, vous m'auriez trompé, mais vous ne m'auriez pas quitté. »

Alors, phénomène curieux, mais assez peu nouveau, du jour où Marie voulut se séparer de lui, tout l'amour refusé à la maîtresse dévouée et fidèle, fut accordé, imposé, avec des scènes, des éclats de désespoir, des violences

et des menaces à la femme qui rompait le pacte d'intimité indifférente qu'elle avait accepté pendant les premières années de sa jeunesse ; ce furent des scènes de rupture, suivies de réconciliations : les journaux s'en emparèrent, commentèrent les faits, créèrent la légende d'une femme sans cœur et dépensière qui, après avoir ruiné son amant, l'abandonnait ; les pertes que Charles avait faites à la Bourse ne comptaient plus ; on oubliait la vie large et facile qu'il avait menée, mangeant à même un patrimoine très modeste. On fit des articles inspirés de l'épisode d'amour célèbre entre Musset et George Sand et intitulé : *Elle et lui*. On y racontait que le père était venu incliner ses cheveux blancs devant la comédienne, la supplier d'épouser son fils, mais qu'après avoir dévoré sa fortune, elle aurait refusé de partager sa gêne. C'est ainsi que s'écrit l'histoire !...

D'ailleurs, cette légende de fille de marbre fit plus pour la réputation de Marie que si on l'avait connue comme ce qu'elle était en réalité, une brave créature. A partir de ce moment, elle fut sur la sellette. Impos-

sible de rien faire, de rien dire qui ne fût commenté publiquement.

Après avoir joué toute une saison la *Jeunesse du roi Henri*, elle revint à la Gaîté, demandée par d'Ennery pour tenir dans le *Paradis perdu*, imité de Milton, le rôle d'Ève créé quinze ans auparavant par Periga. Là, il n'y avait pas de surprise à redouter. Marie allait donc avoir enfin un vrai rôle, sans changement possible, et le succès antérieur motivait assez la reprise de la pièce.

Le rôle d'Ève réunissait tous les attributs de l'ingénue, de la jeune première et de la coquette. Il devenait presque tragique au moment où les malheureux époux sont chassés du Paradis. Marie se mit à travailler avec ardeur, portée par l'espérance de la réussite, guidée par ce merveilleux metteur en scène qu'est Adolphe d'Ennery. Le triomphe de la femme, en un féerique costume, fit oublier l'artiste. On discuta sur la question de savoir si la perruque blonde n'allait pas mieux à Marie que ses cheveux noirs. Sa personne fut détaillée, admirée, commentée. Le soir de la première, Marie, dans la griserie du

succès, alla souper avec son ex-camarade du Conservatoire, qu'elle appelait sa meilleure amie. Tous fêtaient la triomphatrice du jour, mais surtout cette amie qui se proclamait heureuse de cette gloire naissante. Qui se fût douté alors qu'elles deviendraient irréconciliables ?

L'Empereur lui-même tint à complimenter l'héroïne de ce grand succès. Le public de la Gaîté, peu habitué à de semblables apparitions, le vit arriver, suivi du fidèle Mocquard. Il déclara à Marie que sous sa toison blonde, il l'avait à peine reconnue, mais qu'elle était toujours exquise, et lui fit don d'une parure d'émeraudes et de diamants, en souvenir de la peur qu'elle avait eue aux Tuileries à cause de lui.

L'artiste ne se rendit pas bien compte tout d'abord de l'influence que ce rôle devait avoir sur sa carrière ; elle était toute au succès présent ; de tous côtés elle recevait des déclarations et des fleurs encombraient sa loge. Ceux qui ne pouvaient se faire présenter lui adressaient des « ambassadrices », qu'elle refusait d'ailleurs absolument de recevoir. Les

dramaturges se faisaient poètes et lui envoyaient des vers :

>   Vous êtes une enfant étrange,
>   Avec vos longs rires moqueurs ;
>   Vous tenez du diable et de l'ange,
>   Vos grimaces prennent les cœurs.
>
>   Joyeuse artiste et grande dame,
>   Un charme étrange suit vos pas ;
>   De vos regards tombe une flamme,
>   Une flamme qu'on n'éteint pas.
>
>   N'avez-vous point gardé mémoire
>   Des rivages d'Otahiti ?
>   C'est là que — le fait est notoire,
>   Vous gambadiez en ouistiti.
>
>   Le nier est vain artifice :
>   J'y passais et j'ai très bien vu ;
>   Vous aviez déjà la malice,
>   L'esprit, la grâce et l'imprévu.

Enfin, c'était bien vous, ma jeune enchanteresse,
Lorsque vous étiez singe avant d'être déesse.

<div style="text-align:right">X. DE MONTÉPIN.</div>

En apparence, Marie avait une existence brillante : elle était enviée, jalousée, mais sa vie intime se débattait dans les difficultés.

créées par l'horrible question d'argent. En se réconciliant avec de Bériot, elle avait dû rompre avec celui qui avait été le motif de sa brouille. Elle avait conclu des arrangements avec Lévy et Worms, les tapissiers, prenant à son compte les fournitures commandées par H. Leroy, car, puisqu'elle rompait, elle ne croyait pas pouvoir lui en laisser la charge. Elle créait ainsi sa première dette, qui s'élevait à quarante mille francs. Sentant qu'elle ne pouvait régler désormais sa vie, elle se laissait emporter par le courant, s'endettant à nouveau, achetant à qui offrait crédit à ses vingt ans.

Une après-midi, entra dans son boudoir Esther Guimont.

— Ma chère amie, lui dit-elle, voulez-vous me permettre de vous présenter un ami, le prince Khalil-Bey ? Oui ! je sais, vous avez refusé de le recevoir... Je viens de le rencontrer dans votre escalier !... il s'en allait tout déconfit de votre cruauté... Mais lui ! ce n'est pas comme les autres... le prince est un Parisien, il a habité longtemps Paris, avant d'être nommé ambassadeur à Pétersbourg ; c'est

l'ami de Girardin, de Roqueplan et de moi : il aurait dû s'en souvenir plus tôt, il se serait épargné ce désagrément... Si je ne l'avais rencontré dans votre escalier, Dieu sait à quel désespoir il se serait livré !... Il est là, dans votre salon ; je l'ai fait entrer.

En disant cela, elle poussa la porte :

— Venez, mon prince, mon amie est très enchantée de vous recevoir.

Khalil-Bey était de taille moyenne, assez gros, le vrai type turc, avec des yeux myopes et rouges, et des lèvres épaisses ; du reste, beaucoup d'amabilité et d'esprit. Il s'excusa de son insistance dans des termes absolument flatteurs, malgré l'envoi de la messagère.

— Que voulez-vous ? Voilà cinq ans que je ne suis venu à Paris : je croyais être oublié. J'étais allé au théâtre, voir le *Paradis* : votre beauté m'a tout à fait séduit, enchanté. Comment arriver jusqu'à vous ? Mon Dieu ! j'ai pris ce moyen, n'en ayant pas d'autres. Sur votre refus, je suis venu moi-même. J'avais l'orgueil de croire que vous ne me fermeriez pas votre porte. Voilà, et sans mon amie...

Esther Guimont s'informa de leurs amis

communs de Saint-Pétersbourg ; on parla aussi des amis de Paris, de la joie qu'ils auraient à le savoir revenu. Une invitation à dîner du prince fut acceptée séance tenante par la Guimont, qui se chargea d'amener Girardin et Roqueplan aux *Frères Provençaux*, le restaurant à la mode.

Physionomie curieuse que la Guimont, à qui les sobriquets ne manquaient pas : les uns l'appelaient le Lion, d'autres la Paysanne. C'était une grande collectionneuse de célébrités : Guizot, le prince Napoléon, Lord Byron, s'étaient succédé dans ses relations. Son cynisme était applaudi, ses mots répétés. A la descente du bateau à Naples, comme on examinait son passeport, on lui demanda sa profession : « Rentière. » Les douaniers, ne comprenant pas, lui firent répéter. Alors, impatiente : « Courtisane, s'exclama-t-elle, et retenez-le bien, pour le dire à l'Anglais qui est là-bas. »

Cette même Esther Guimont assistait au dîner donné par Girardin pour fêter le succès de la presse transformée. L'amphitryon l'avait reconduite chez elle et avait laissé, sur sa chemi-

née, la monnaie qui lui restait du billet de mille du dîner. Le lendemain, en se réveillant, après le départ du grand Emile, le Lion trouva l'offrande mince : elle la glissa dans une enloppe et la lui renvoya avec un mot, déclarant qu'on payait les femmes ce qu'elles s'estimaient, et qu'elle ne faisait pas de presse à bon marché. On raconte que ce fut la femme de Girardin, Delphine Gay, qui reçut la lettre, et qu'elle s'appropria les louis retournés, en dédommagement de la ladrerie dont son mari usait envers elle. Tout le monde rit de l'aventure, et le grand Emile tout le premier. Il revint chez la Paysanne, et ainsi se fonda une intimité qui ne se rompit qu'à la mort du Lion.

Alexandre Dumas l'avait en grande amitié. C'est chez elle qu'il écrivit la *Dame aux Camélias*. Elle mettait en action les paradoxes de Roqueplan, dont elle était restée l'amie intime, et l'on sait que l'ancien directeur de l'Opéra, le brillant chroniqueur du *Constitutionnel*, a tenu, de son temps, le sceptre de l'esprit et de l'élégance. Il s'était pris pour Marie d'une belle tendresse : il cherchait à la

guider et c'est chez lui qu'elle rencontra la Guimont, et se lia avec elle. Très gourmet, il réunissait souvent ses amis à déjeuner dans son entresol de la rue Taitbout.

Le lendemain du jour où Khalil-Bey était venu chez elle, Marie alla donc prendre la Guimont dans le petit hôtel que Girardin lui avait fait construire rue de Chateaubriand. Elles se rendirent aux Frères-Provençaux; le dîner fut charmant, animé par la verve de ces trois hommes, et surtout de Roqueplan, dont l'esprit était une monnaie brillante et sonnante. Au dessert, le prince, trempant ses doigts dans un bol, laissa tomber une bague ornée d'un superbe diamant rose qu'il portait au petit doigt. Marie, placée à côté de lui, ramassa la bague et la lui tendit. Mais il lui dit le mot de Charles-Quint à la duchesse d'Étampes : « Elle est entre trop belles mains pour la reprendre. » Et il fit glisser à son doigt le superbe diamant. Le mot fut répété dans les journaux ; Veuillot, dans ses *Odeurs de Paris*, écrivait : « Les princes sèment les pierres précieuses dans le boudoir de la petite Pigeonnier ; c'est peut-être, comme le

Petit-Poucet, pour retrouver leur chemin. »

\* \*

Profitant du congé qu'elle s'était réservé, Marie était remplacée à la Gaîté, et elle allait jouer à Bade avec les artistes de la Comédie-Française. Khalil-Bey s'offrit à payer son dédit, elle refusa. Il fut entendu qu'après sa cure d'Aix, le prince irait la retrouver à Bade. La bague devenait un anneau de fiançailles. Marie s'était laissé entraîner; elle s'était promise. La Guimont, qui la conseillait, lui avait tant répété que ce n'était pas une existence que la sienne. Elle avait été obligée de vendre tous ses bijoux, même la parure qui lui venait de l'Empereur. Où voulait-elle aller dans ce chemin-là ? De Bériot n'avait pas même assez pour lui, et ses appointements à elle étaient dérisoires, comparés à ses dépenses. Elle serait bien forcée enfin de faire un choix; le prince avait toutes les qualités voulues pour être agréé : c'était de plus un ami.

Cet argument semblait sans réplique à la Guimont.

— On pourrait, disait-elle, se réunir indifféremment chez elle ou chez lui.

Elle ajoutait tous les raisonnements que lui suggérait l'expérience. Ils décidèrent Marie. Le voyage qu'elle était obligée de faire allait rompre forcément son intimité avec de Bériot, et, au retour, la séparation serait acceptée. Elle partit pour Bade. Une correspondance s'engagea avec le prince, qui se douchait à Aix-la-Chapelle, tandis que Marie donnait la réplique à Worms, qui, après la saison, devait quitter le Théâtre-Français pour la Russie. Le prince avait fait retenir ses appartements à l'hôtel de Stéphanien-Bade, dans Lichtenthal : il s'était renseigné sur les gens qui étaient à Bade, il les invita à dîner par lettre, pour le jour de son arrivée. Parmi les convives, figurait Bismarck qui n'était pas encore le chancelier de fer. Khalil pria Marie de l'aider à faire les honneurs de la table ; au dessert, les conversations s'étaient animées. On parlait de la beauté des femmes russes, des caucasiennes sur-

tout; on s'exclamait en épithètes louangeuses sur leurs perfections physiques. Khalil se mit à raconter ses souvenirs de l'époque où il était ambassadeur. On était venu lui annoncer une dame qui réclamait une faveur ; l'éloge qu'on lui en fit le décida à la recevoir : c'était un superbe échantillon de la race. Il fut aimable, et devint bientôt pressant... Ses attaques ne furent que faiblement repoussées ; bref il alla jusqu'au bout de l'aventure.

Peu de temps après, il était pris d'un malaise ; il se soigna d'une façon locale, et croyait en avoir fini quand, ayant fait la rencontre d'un médecin Égyptien qu'il connaissait depuis longtemps, celui-ci l'interpella en lui demandant ce qu'il avait. Le prince, très myope, ne s'était pas aperçu des ravages qui s'étaient manifestés sur sa personne. Sa barbe et ses cheveux tombaient par places ; des rougeurs lui marquaient la peau. Le médecin l'accompagna jusqu'à l'ambassade, et lui donna une consultation qui se résumait en ceci : « Mais, mon prince, vous êtes complet. » Il y avait six mois de cela.

Marie écoutait ce récit avec dégoût. Comment un homme — et un homme d'esprit — pouvait-il raconter publiquement des horreurs pareilles ? Elle se rappela la façon dont le frère de Charles de Bériot était mort : le malheureux n'avait pu supporter la médication ordonnée contre le terrible mal : l'unique femme qu'il avait connue lors de son séjour à l'École Militaire l'avait empoisonné. Marie avait appris ainsi les détails de cette maladie fatale à François I$^{er}$, et qu'a chantée le poète Barthélemy.

Tout le monde parti, Khalil-Bey demanda à Marie la permission de la reconduire chez elle.

— Oh non, par exemple, mon cher prince, répliqua-t-elle, je crains les retours du passé !

Et, sur une révérence très « Comédie, » elle s'enfuit, laissant le prince abasourdi.

Le lendemain, il prenait le train pour Paris, et tout étonné, il racontait à Esther Guimont comment son amie Marie Colombier l'avait semé.

*
\* \*

Rien ne peut donner l'idée de ce qu'était

alors la première quinzaine de septembre à Baden-Bade. On ne saurait la comparer qu'à la semaine carnavalesque de Naples.

C'était la fantaisie et la folie insouciante des kermesses de jadis, revivant pour quelques jours dans la libre existence de ces eaux célèbres. Les bains de Bade, qu'on citait déjà au temps de Luther comme un lieu d'orgie où se pressaient les cardinaux, les banquiers et les courtisanes, n'avaient point démérité de leur réputation et continuaient à être, dans l'Europe moderne, un endroit privilégié de luxe et de licence, où la joie de vivre s'épanouissait dans une atmosphère heureuse. Les splendeurs de tous les mondes y venaient aboutir, et s'y trouvaient confondues ; comme il ne pouvait s'y rencontrer que des éléments suprêmes d'aristocratie, de richesse et de beauté, tous y fusionnaient sans souci d'une étiquette inutile ; les distractions d'origine et de caste étaient abolies, les nuances sociales les plus caractérisées se fondaient dans cette égalité qui se forme partout où les élites diverses se trouvent rassemblées. Les grandes dames étaient si élégantes, et les prêtresses

de l'amour avaient si haute allure, qu'elles en arrivaient à se ressembler presque, et on fraternisait volontiers, grâce aux promiscuités de la salle de jeu. Une sorte de mystère environnait alors les illustres amoureuses : la galanterie ne s'était point encore rabaissée ni vulgarisée en s'affichant ; un prestige fascinateur entourait ces gloires voluptueuses dont les femmes du monde pouvaient être à la fois inquiètes et curieuses. C'est pourquoi elles profitaient de toutes les occasions de les approcher. Artistes, patriciennes, courtisanes frayaient fraternellement et se demandaient des conseils pour les robes nouvelles qu'elles voulaient lancer. L'indulgence des souverains encourageait et justifiait le laisser-aller de cette existence. En tête du mouvement et conduisant le branle, étaient les deux fils de la grande-duchesse de Bade, fille du roi de Prusse, le duc de Hamilton, et Carlo, marquis de Douglas.

Tout conspirait ainsi à faire de Bade un lieu merveilleux où les princes menaient, avec les bacchantes, un carnaval inouï d'extravagance et de somptuosité. Le jeu lui-

même n'intervenait dans cette vie enchantée que pour lui donner un piment de plus. Les amateurs de la roulette ne venaient guère à Bade pour y contenter leur vice, avec frénésie et morosité ; ils ne demandaient au tapis vert qu'une sensation grisante ajoutée à toutes les autres : l'établissement de jeux apportait un complément nécessaire à cette quinzaine d'incessante folie.

Après avoir parié sur la pelouse du champ de courses, on venait jeter son gain ou essayer de se refaire au trente-et-quarante. On était assuré qu'aucun philosophe ne ferait sauter la coupe.

Benazet, le roi du tripot, à grand renfort de billets de banque, faisait venir les artistes de l'Opéra, de la Comédie-Française, les chroniqueurs et les journalistes réputés. On apercevait dans la salle du Casino les grandes dames des Tuileries, et les habitués des premières. Les entr'actes se passaient au jeu ; souvent, malgré l'attrait de Capoul dans toute sa gloire et de la Lucas, on oubliait de rentrer pour les applaudir, en regardant le baron de Haber couvrir d'or le tapis de la roulette.

Mesdames Haritoffe et Garfunkel, deux joueuses, cousines germaines, passaient la vie à se quereller, et cependant elles avaient la rage de se mettre en face l'une de l'autre. Un soir, les paroles n'ayant plus assez d'éloquence, elles s'armèrent du râteau qui leur servait à pousser leur tas d'or pour s'en administrer une correction sur les doigts, sur les mains, sur les bras, faisant voltiger leurs pièces et celles des autres pontes furieux, qui réclamaient le commissaire.

Le centre des élégances était à l'établissement de Lourse où se donnaient les bals privés ou par souscription. Pour s'y rendre, on suivait une allée bordée de hauts platanes, formant dôme, et qu'on appelait l'avenue de Lichtenthal : il y régnait en tout temps une ombre exquise. Elle était sillonnée sans cesse par les équipages ; une contre-allée était réservée aux cavaliers, une autre aux piétons. Cette avenue a vu défiler toute l'Europe élégante.

Ce qu'on appelle le tout-Paris, c'est-à-dire la fleur de la Russie, de l'Angleterre, de

l'Allemagne, de l'Autriche (l'Amérique ne nous avait pas encore envahis) s'y trouvait représenté ; les princes de la Maison de France étaient venus là oublier l'ennui de l'exil : pour une quinzaine, ils retrouvaient à Bade le tout-Paris des élégances. Il y avait le prince de Joinville, et son fils le duc de Penthièvre, le duc d'Aumale et le duc de Chartres. On racontait que le duc d'Aumale avait offert à une belle petite, encore peu chevronnée, vingt-cinq louis en souvenir de sa bonne grâce. La petite, qui croyait en la forte somme, contait sa déception à Caroline Letessier. — Que tu es bête ! répondit celle-ci. Tu aurais dû lui dire : « Monseigneur, vous n'avez pas idée comme ça a augmenté depuis quarante-huit ! »

Le prince de Galles, naturellement, figurait parmi les astres royaux de Bade ; à côté de lui, Augus, duc de Hamilton, Carlo, marquis de Douglas, déjà nommés ; le prince Alexis Galitzin, surnommé le prince Charmant (ne pas confondre avec le Galitzin qu'on appelle la fluxion); Esterhazy, des princes de Hongrie (rien de l'affaire Mathieu Drey-

fus); lord Carington, Hepburn; Blandford, duc de Marlborough, qui n'avait pas de plus grand plaisir que de se mettre tout nu à sa fenêtre et de jouer de la flûte sous le rayon de la lune : depuis il se suicida. On citait encore : le prince de Hohenlohe, le prince de Tour et Taxis, Haritoff, Hillel-Manoach ; le prince Gagarine, le beau-frère du prince Mentchikoff ; Masséna, duc de Rivoli ; comte de la Redorte, comte Delamarre, Paul Daru, le duc de Richelieu, Talleyrand-Périgord, duc de Montmorency ; Hallés Claparède, surnommé le Charognard (pourquoi?) ; les trois frères Abeille, dont deux, hélas! devaient mourir si misérablement ; les trois Turenne, Guy, Louis et le cousin Léo ; le petit Roy, qui devait devenir l'amant de la gente madame Poulet ; le baron Finot, qui devait épouser la sœur de son ami ; de Saint-Germain, lequel mourut après avoir quitté Bade, en sautant l'obstacle à Spa ; Kerjégu, le futur député des Côtes-du-Nord ; le marquis de Modène, de Lagrenée, Talon, Clermont-Tonnerre, le prince Murat ; le toujours jeune Laffitte, père de madame de Galiffet ; le

comte de Nesselrode, le prince Troubetzkoy, le prince Ouroussoff, les Radziwill, Sigismond, Charles et leur cousin Léon ; Oscar de Reinach, le frère du suicidé.

La potinière se tenait dans l'allée qui, faisant suite à Lichtenthal, montait à la Conversation ou salon de jeu, en face de la maison Mesmer, où résidait la reine de Prusse. Celle-ci, de son appartement, assistait au défilé de tous les gens qui se promenaient ou se rendaient à l'établissement des jeux ; des deux côtés de l'allée, se dressaient des boutiques de toute espèce : les bijoutiers dominaient. La maison Mellerio, surtout, avait la vogue par le choix de ses pierres, et aussi par le crédit qu'elle faisait aux fils de famille et aux heureux gagnants de la roulette ou du trente-et-quarante et du champ de courses.

Tout le long de l'avenue, à l'ombre des grands arbres, des chaises étaient disposées avec de petites tables et des journaux ; les femmes du monde s'y réunissaient, passant en revue les allants et venants, potinant, se racontant les bruits du jour et de la nuit. On

voyait là, en première ligne, la comtesse de Béhague, dont les génuflexions au roi de Prusse duraient au moins cinq minutes ; la princesse de Sagan ; la comtesse de Pourtalès ; la marquise de Galliffet ; madame Abeille, avec sa charmante fille, future comtesse de Gouy, aujourd'hui baronne Louis de la Redorte ; la très belle et très gracieuse princesse Obolinska ; madame Haritoff et sa fille ; la belle madame Magnan, comtesse de Mercy-Argentan ; madame Errazu et sa fille ; la superbe princesse Karolate ; la baronne de Poilly et sa sœur la baronne de Colobria. Parmi les hommes : le duc de Castries ; Arnold de Moltke, ambassadeur de Danemark ; Ramon et Louis Errazu ; le duc de Beaufort ; Rothschild ; de la Villetreux ; Gaëtan et Roger de Monclin ; Alquier, directeur des chemins de fer russes ; le baron de Bussière ; l'archiduc Victor, qui, avec ses deux dents de lapin qu'on apercevait dès qu'il ouvrait la bouche, était le portrait en laid de l'infortuné Maximilien ; Paul Demidoff ; de Vauvineux. Dans le clan des demi-mondaines, on apercevait Cora Pearl ; la Barrucci, la Gioia qu'on

disait avoir été envoyée en France pour empoisonner l'Empereur. La Gioia était une de ces beautés lombardes, faites de grâce blonde et de majesté nonchalante ; elle avait grand air. On prétendait que Komar y avait passé, le baron de Komar, dont le nom a servi depuis d'euphémisme honnête pour désigner le mal funeste. Un soir, disait-on, au fond d'une loge au bal de l'Opéra... — mais tout ça c'est des histoires de femmes. — Elle fut la maîtresse du prince Humbert, et resta la meilleure amie du roi d'Italie. Marie Verne, Marconnet, aujourd'hui Altesse Royale sous le nom de comtesse de Bari ; Eline Volter, une des trois danseuses ; Douglas, une Belge, qui s'est fait épouser par un lord Milbanck ; Crenisse, du Palais-Royal ; Soubise ; Blanche d'Antigny, la Nana de Zola ; Léonide Leblanc, surnommée mademoiselle Maximum ; lady Muss, une hystérique qui forçait la bonne volonté de tous les hommes ; Schneider ; Massin, adorable de joliesse et de grâce, amenée par Bazile Narishkine ; enfin les deux Caro (on nommait ainsi Caroline Hasse et Caroline Letessier).

L'une avait été mise à la mode par le conseil judiciaire dont elle avait fait gratifier Daniel Wilson ; la seconde revenait de Pétersbourg où elle avait joué les princesses au théâtre Michel et à la ville. Ressemblant physiquement à la Metternich, elle en avait l'esprit de race et l'élégance audacieuse. Très instruite, parlant de tout sans pédanterie et avec bonne humeur, elle était redoutée des femmes et recherchée des hommes. Pas jolie, mais pire, la taille ronde, les épaules tombantes, le cou dégagé, quand elle entrait dans les salons de jeu de la Conversation, très bijoutée, on faisait cercle autour d'elle. Hortense Schneider, qui était toujours fagotée à la ville comme une bourgeoise du Marais, s'exclamait : « J'avais vu des bœufs gras dans ma vie, mais jamais d'aussi jolis. » Sur quoi Caroline de répondre : « Et moi, jamais de vache aussi laide. » Scandale, crêpage, plainte, arrivée du commissaire du jeu : mais lord Hamilton, fils de la grande-duchesse de Bade, intervenait en faveur de Caro, et il n'était plus question de rien. Schneider, qui était avec lord Carington, y

gagna seulement que son ennemie ne passait jamais à côté d'elle sans dire à Carington : « How is your lady-cook ?... » (Comment se porte votre cuisinière ?

On racontait que Caro Letessier faisait dans les grands-ducs. Après avoir quelque temps déguisé sa personnalité sous le titre de princesse Dolgorouki en empruntant le nom du présent titulaire, elle avait été reconduite par l'autorité russe à la frontière : on lui faisait expier l'amour d'un grand-duc, qui lui avait fait promesse de mariage. On racontait que, dans un bal où il était venu tout chamarré de croix et de grands cordons, Caro, dans l'entraînement de la valse, avait fait un accroc à sa robe de tulle, qui menaçait de l'abandonner. Le grand-duc répara le dommage d'une façon originale : il détacha le grand-cordon de Saint-André, qu'il portait à son cou, et le passa à Caroline ; elle s'en servit pour rattacher la robe, et elle put terminer la danse avec l'impérial insigne en sautoir.

Des avis officieux furent donnés à la favorite ; elle fit la sourde oreille : il fallut accen-

tuer les menaces. C'est alors qu'elle prit la fuite, effrayée. Le grand-duc l'accompagnait. Le couple voyageait sous le nom de M. et madame Letessier. A Berlin, le chef de la police vint réclamer les passeports. Caroline lui fit observer que cette formalité n'était pas exigible en Allemagne, et le grand-duc s'avança, en demandant : « C'est moi que vous cherchez ? — Oui, monseigneur. — Eh bien ! que me voulez-vous ? — Que Votre Altesse retourne à Pétersbourg. — Mais il ne me plaît pas de rentrer en Russie : madame va en France, et je l'accompagne. — J'en suis fâché, monseigneur. Ordre de l'Empereur, votre oncle. — Vous n'oserez pas m'arrêter, je suppose ? — Non, monseigneur, mais nous détacherons le compartiment du train, et vous ne partirez pas. Quant à madame, elle peut s'en aller s'il lui plaît. »

L'heureux du jour était le jeune Carlo Hamilton, neveu de la reine Augusta de Prusse, qui habitait la maison voisine de l'établissement de jeu au-dessus du restaurant. Mon Dieu, a-t-elle dû en entendre ! Non seulement on dînait, mais on soupait !....

Un soir, après dîner, une bande joyeuse fit irruption dans les salons de jeu, semant des pétards sur le parquet. Chaque pas les faisait éclater, et les joueurs surpris ne savaient où se réfugier pour échapper à la fusillade. Les chevaliers du râteau croyaient qu'on allait faire sauter l'établissement. Ne pouvant ramasser les enjeux, ils ne trouvèrent rien de mieux que de se coucher sur l'or et sur les billets, qui couvraient les tables, et ce fut pendant quelques minutes un tableau indescriptible : des hommes aux faces contractées par la peur, vautrés sur les tapis, crispant leurs mains sur les tas de pièces jaunes, tandis que crépitait sans arrêt une étrange canonnade.

Le calme rétabli, Carlo Hamilton se mit à jouer à la roulette. Son ivresse lui donnait probablement la divination des numéros sortants : il gagna ce qu'il voulut, les pleins, les quarts, les douzaines, les transversales, la rouge, la noire. Enfin, après avoir rempli ses poches, il remplit aussi son chapeau ; et, pour fêter une si grande veine, il retourna au cabaret où le vin de Champagne sema la folie

dans toutes les têtes. Les éclats de l'orgie étaient si bruyants, qu'on vint déclarer à trois heures du matin qu'on allait fermer ; le tapage incommodait la reine. « Ah ! elle est couchée, ma bonne tante ? Eh bien ! je vais y aller. » Et prenant son chapeau encore rempli de son gain, il fit sonner l'or. Montant les marches du perron, il se mit à frapper à coups de poing à la porte ; il criait : « Ouvrez-moi ! J'ai de l'or, des billets : je veux coucher avec la reine de Prusse. Ouvrez-moi ! je veux coucher avec Augusta ! »

\*
\* \*

Un soir, la fête battait son plein au bal de Lourse. Tout le monde était en folie : on avait commencé par se jeter à la tête les fruits, les fleurs, les assiettes, pour finir par les bouteilles de champagne. Caroline Letessier avait pris un siphon et, dirigeant le jet sur Galitzin, surnommé la Fluxion, lui arrosait son plastron du haut en bas à la grande fureur de celui-ci, qui se répandit en invectives malsonnantes. Carlo Hamilton se

planta devant lui : « Eh ! dites donc, l'enflé, si vous n'êtes pas content, c'est moi que cela regarde. » L'autre devint muet tout à coup. Le prince de Hohenlohe et le prince de Tour et Taxis, en extase devant Cora Pearl, se mirent à chanter :

> Nous donnerions tout, même l'Allemagne,
> Pour aller ce soir boire du champagne
> Avec madame Cora,
> Tra la la !...

Et le chœur de reprendre :

> Avec madame Cora,
> Tra la la !...

Tout à coup on entendit des cris stridents suivis de grands éclats de rire. Mustapha-Pacha, le frère du Khédive, en cherchant son mouchoir dans la poche de son habit, avait eu les doigts pincés par des écrevisses que des farceurs et des farceuses avaient fourrées là toutes vivantes. Et on riait... De nouveau on se mit à danser.

Mais un cercle s'était formé autour d'un homme de haute taille, à la figure de Falstaff

enluminée par l'orgie, qui exécutait un chahut échevelé en face de Caroline Hasse. Ne sachant plus quelle excentricité inventer, dans sa cervelle surchauffée, il avait tiré sa chemise de sa culotte, et, la laissant flotter, il en tenait les deux coins de devant, les bras arrondis, tandis que sa haute silhouette se déhanchait en un prodigieux cavalier seul. C'était le comte de Bismarck, le futur fondateur de l'Empire germanique, mis en gaîté par les bons vins de France, qui dansait éperdument, à moitié gris.

Pour clore la soirée, on s'en vint à la Conversation. On passa une corde autour des caisses d'orangers, alignées sur la terrasse, et tout le monde tirant dessus à la fois, les hommes en frac, les femmes décolletées et couvertes de bijoux, on les renversa par terre. Le lendemain, on se montrait le dégât en déclarant qu'un orage avait dû passer par là.

Les dames s'indignaient très haut de semblables folies, non sans quelque jalousie pour ceux qui s'amusaient tant.

Au fond de l'allée de Lichtenthal, dans les

champs, une petite maison, presque une
chaumière, discrètement voilée par les lierres
et les plantes grimpantes : c'est là qu'Aimée
Desclée cachait sous le feuillage son amou-
reuse idylle. Dans un déjeuner qu'elle don-
nait à ses amies, Caroline Letessier et Marie
Colombier, elle leur racontait l'aventure de
la nuit, la scène du flagrant délit, toujours
comique quand elle n'est pas tragique. Le
hasard avait ramené sur son chemin un
ancien flirt. Elle renouait une fantaisie in-
terrompue par son départ pour la Russie ;
croyant à un bon mois de liberté, elle se li-
vrait au charme du renouveau d'amour qui
s'en était suivi. Elle était donc venue abriter
sa passionnette dans cette chaumière digne
de Jean-Jacques, quand tout à coup le prince
Gagarine, qu'elle croyait bien tranquille à
Moscou, s'amène, croyant lui faire une
bonne surprise. Et cette imbécile de femme
de chambre qui s'était avisée d'ouvrir ! Impos-
sible de dissimuler : la porte de la chambre
n'était pas même fermée à clef. « Vous
voyez la scène. Je me précipite, en chemise ;
le prince était sur le seuil, tenant le bouton

de la porte. Je lui prends la main, je cherche à l'entraîner : « Venez, venez, il faut que je vous explique. — Oh! il n'y a pas besoin d'explication, répond-il ; ce que je viens de voir me suffit. Adieu madame ! » Et je restais là toute bête, quand, tout à coup, me voyant dans le vestibule, en chemise, les pieds nus, j'éclatai de rire, pensant à la tête que je devais faire ; et je grimpai vite me glisser dans le lit, prête à reprendre le duo interrompu. »

## CHAPITRE VII

### THÉATRE ET THÉATREUSES
### VIVEURS ET VIVEUSES

A son retour, Marie trouva Paris à peu près désert. La saison des chasses et la vie de château commençaient ; après le mois de folie qu'on venait de passer à Bade, la solitude semblait d'autant plus triste à la jeune femme. L'isolement, l'inaction, l'habitude, tout la ramenait à sa chaîne, qu'elle avait cru pouvoir rompre. Elle n'avait même pas, pour se distraire, les occupations du théâtre, car Angélina Theise, qui la doublait dans le *Paradis perdu*, avait supplié qu'on ne lui retirât pas son rôle, et Marie, en bonne camarade, avait consenti à le lui laisser. Khalil-Bey avait compris l'absolu manque de tact dont il s'était

rendu coupable naguère. Réconcilié avec Marie, il était devenu son meilleur ami; il l'avait priée de présider les dîners qu'il donnait dans le petit hôtel que Lesseps lui avait loué, tout meublé, dans l'avenue Montaigne, une construction mauresque, d'un style tout à fait original. Elle s'était réservé les invitations de femmes, et, naturellement, celle qu'elle appelait alors sa meilleure amie figurait en tête de la liste.

Khalil, cité à Pétersbourg parmi les grands joueurs, était guetté par les membres des cercles aristocratiques. Paul Daru, le prince Alexis Galitzin, amis de Marie, demandèrent à celle-ci de les faire rencontrer avec le prince, pour lui offrir d'entrer au Jockey. Khalil avait été mis en garde par des racontars; il savait le Jockey divisé en deux camps. Celui des jeunes lui était défavorable : il se trouvait en rivalité de conquêtes féminines avec eux, et ils ne lui pardonnaient par les avantages que sa grande fortune, généreusement dépensée, assurait à ce fervent admirateur du sexe, qui ne trouvait guère de cruelles. Ses succès constants lui avaient valu bon nombre de ja-

louses inimitiés : on allait jusqu'à l'accuser d'espionnage au profit de l'Angleterre. Ces propos le mettaient en joie : « Comme je n'ai jamais dépensé moins d'un million par an, disait-il, si l'Angleterre pouvait payer ses agents ce prix-là, le métier deviendrait très honorable. »

Paul Daru et le prince Alexis Galitzin lui affirmèrent qu'il n'avait pas à se préoccuper de ces médisances. C'étaient de pures niaiseries.

Il accepta leur offre, pour le Jockey, à la condition qu'il n'aurait aucune demande à adresser.

On s'engagea à le faire admettre de droit, comme ancien ambassadeur. Ce qui fut fait.

C'est alors que le Jockey vit ces parties légendaires où on jouait le bezigue à un louis le point. Vaincus, les jeunes s'étaient réfugiés au petit cercle, dit le cercle des Moutards. On avait fini par désarmer devant le prestige d'un si grand joueur. Attirés par le jeu fantastique que menait le prince, Paul Demidoff et Basile Nariskine rivalisèrent avec lui : une

nuit, le Bey avait fait, dit-on, une différence d'un million. On se demandait lequel des trois princes sauterait.

Cependant, la pièce de d'Ennery avait achevé sa carrière à la Gaîté. Pour lui succéder, on avait fait choix d'une pièce de Dumas père : *Les Mohicans de Paris*. Un rôle avait été promis à Marie. La Guimont lui offrit de la présenter avant la lecture à l'auteur des *Trois Mousquetaires*, qui habitait une villa à Saint-Gratien. Par une belle après-midi d'octobre, les deux amies arrivèrent chez lui. Dumas vint à leur rencontre du fond du jardin. Marie le vit déboucher d'une allée : habillé d'un veston de laine blanche et d'un pantalon semblable, il avançait puissamment, et, entre ses jambes écartées, une fillette, vêtue de laine rouge, cherchait à faire de grandes enjambées. C'était l'enfant de la Cordoza, une chanteuse italienne, l'amie du moment. Une impression de force extraordinaire venait de ce géant au costume de neige, avec la tache écarlate que faisait la petite fille, marchant dans ses jambes : on songeait au colosse de Rhodes, et aux navires

qui s'engouffraient sous la voûte de ses cuisses prodigieuses.

Dumas, agitant ses grands bras, accueillit la Guimont avec la plus expansive amitié. Marie lui fut présentée : il lui fit force compliments, il se déclara heureux d'avoir une telle interprète. Il retint ses deux visiteuses à dîner. Il avait pêché de belles carpes dans la rivière qui coulait au fond du jardin ; il allait les préparer lui-même. Le maître faisait délicieusement la cuisine. Le succès de son tablier blanc lui était plus sensible que celui de ses livres. L'après-midi, passée sous les ombrages de Saint-Gratien, fut ravissante ; une soirée délicieuse lui succéda. Le dernier train était parti, quand les deux femmes songèrent au retour : un convive, voisin de Dumas, fit atteler pour les reconduire.

La lecture des *Mohicans* eut lieu deux jours après à la Gaîté, au foyer du public. Si Dumas n'avait pas été un grand écrivain, il aurait pu être un grand avocat, ou un tribun superbe ; sa voix aux chaleureuses résonnances vibrait de passion, de gaieté, de colère, de tendresse pathétique, ou se nuançait d'ironie et se fai-

sait gouailleuse au besoin. Il jouait tous les rôles. Rangés autour de lui, les artistes l'écoutaient, subjugués, riant, pleurant, suivant le progrès des situations. Pour la plupart, Dumas était presque inconnu; depuis longtemps, il parcourait l'Espagne, l'Italie; il s'était arrêté longuement à Marseille. C'était une célébrité sur laquelle les Parisiens n'avaient pas eu le loisir de se blaser. Il lisait l'admiration dans tous les yeux fixés sur lui : il en jouissait. Sa verve habituelle en devenait plus étincelante.

La collation des rôles suivit la lecture : ce travail préparatoire se fit sans l'auteur. A la première répétition, Dumas prit place à l'avant-scène, devant le trou du souffleur, dans un « guignol » qui l'abritait des courants d'air. On se mit à la besogne très consciencieusement; mais le hasard d'un mot entraînait Dumas aux souvenirs, et alors il contait les aventures de ses voyages, merveilleux roman parlé, plus passionnant peut-être que tous les romans écrits. Les artistes oubliaient la pièce et le théâtre; groupés à ses côtés, ils écoutaient, debout, l'incomparable narrateur.

La première représentation fut un succès d'estime pour un auteur qui comptait tant de succès d'admiration. Dumas adressa la dédicace de sa pièce à Marie. Un soir, l'artiste aperçut, dans l'avant-scène du rez-de-chaussée, la duchesse de Morny, avec le duc, Gustave Delahante, Achille Boucher, Roqueplan ; ce dernier vint lui porter les compliments de toute la loge, ceux de la duchesse en tête. En même temps, il lui signala une ceinture en cuir russe que portait celle-ci, et qui se fût délicieusement harmonisée avec sa robe, de même ton. Elle le pria de s'informer auprès de la duchesse de l'endroit où elle l'avait achetée. A cette question, la grande dame répondit :

— C'est pour mademoiselle Colombier que vous me demandez cela ? En effet, ma ceinture est tout à fait dans le ton de sa robe. Eh bien, portez-la-lui.

— De votre part ? interrogea en riant le spirituel choniqueur.

— De ma part, répliqua la duchesse.

Les représentations venaient à peine de finir que quelques amies de Marie la tourmen-

tèrent pour qu'elle leur donnât un thé, suivi d'une sauterie. Ce qui devait être une partie presque intime finit par devenir un vrai bal. La jeune femme, accablée de demandes de toutes parts, se laissa déborder. Suzanne Lagier vint un jour la supplier de la laisser gagner mille francs. C'était la somme promise par les fils du grand industriel Cail, si elle leur obtenait une invitation. Victor Koning, secrétaire du Châtelet, lors des débuts de Marie, et rédacteur au *Figaro-Programme*, trouva drôle de faire un compte rendu fantaisiste de ce bal, citant les noms de quantité d'artistes qui n'y étaient pas venus, et qu'elle n'avait même pas songé à inviter, entre autres Hortense Schneider. Quelques jours avant, Marie s'était trouvée avec celle-ci à souper au Café Anglais, amenée par le général de Galliffet. Schneider avait-elle conçu quelque jalousie de l'amabilité que l'officier galant avait témoignée à l'artiste ? Ou bien, ayant reçu la promesse d'une invitation, s'était-elle formalisée de l'inadvertance de Marie, qui avait omis de la lui adresser? En tout cas, lorsqu'elle vit son nom parmi ceux

des invités, ce fut un beau tapage. La reine de Sparte, prenant son rôle au sérieux, écrivit à *la Presse* la lettre suivante, où elle parlait avec une solennité comique des obligations de son sacerdoce, incompatibles avec les folles joies du siècle.

« Monsieur le rédacteur,

» Un journal de théâtre constate ma présence dans un bal donné par mademoiselle Marie Colombier. Je joue le rôle de la Belle Hélène depuis un an à Paris et en province : c'est vous dire que mon travail et ma santé ne me permettent point les plaisirs du monde. La bienveillance extrême que le public m'a témoignée, même à mes jours de fatigue, me fait un devoir, vous le comprendrez, de vous prier de rectifier ce que je veux bien appeler une erreur.

» Il importe, pour le public et pour l'administration de mon théâtre, qu'il soit bien entendu que je n'assistais pas au bal de cette demoiselle.

» Agréez, etc. »

*Cette demoiselle* était dur. Marie répliqua dans l'*Événement* que mademoiselle Schneider avait répondu avec l'aigreur qui la caractérisait et dont chacun se ressentait, autour d'elle. (On racontait qu'elle sentait le petit-lait.) D'autres artistes, Madeleine Brohan, mademoiselle Cico, de l'Opéra-Comique, citées également par le fantaisiste chroniqueur, protestèrent aussi. Cela devenait un petit jeu. La chronique s'empara de l'incident, qui fut la note gaie de la saison. Scholl et Albert Wolff brodèrent sur ce thème.

Rochefort, dans une pièce du Palais-Royal, *la Foire aux Grotesques*, intercala une scène qui se passait chez la petite Pigeonnier, comme l'appelait Veuillot.

Entraînée par le tourbillon, Marie avait un peu négligé ses anciens amis. Elle fixa un jour pour les réunir à dîner. A cette époque, on parlait beaucoup du ménage Desbarolles ; elle se promit de faire venir chez elle ces deux gloires de la chiromancie. Un soir, comme on était réunis, après dîner, au salon, les Desbarolles arrivèrent. Madame Desbarolles commença par le vicomte

de la Guéronnière, sénateur et futur Ambassadeur : ses révélations n'avaient, sans doute, rien de bien saisissant. Le mari dans le boudoir, la femme dans la chambre, dévoilaient séparément le Passé, le Présent, l'Avenir.

Tout à coup, la porte de la chambre s'ouvre : tout pâle, tout ému, un homme assez gros, à figure rasée, coiffé d'une petite calotte noire en sort précipitamment : c'est Sainte-Beuve. L'air de quiétude épicurienne et de malice sacerdotale qui lui est habituel fait place à une étrange expression d'angoisse indéfinissable. Qu'est-ce qui a pu bouleverser ainsi le voluptueux critique? On l'entoure, on le questionne ; il refuse de répondre. — Ce que lui a dit madame Desbarolles est donc si terrible?

Deux mois après, il mourait. Peut-être la chiromancienne lui avait-elle fait entrevoir le mystère que dérobent les ténèbres de l'au-delà?

Marie avait pris l'habitude d'aller souvent le matin rendre visite à Roqueplan, qui habitait rue Taitbout, dans une maison d'un seul

étage avec des combles, au fond d'une grande cour. Elle se plaisait à voir défiler chez lui les artistes de Paris, et surtout le corps de ballet de l'Opéra : Roqueplan en avait été le directeur, et il était demeuré un critique influent. Toutes venaient solliciter sa protection, et parfois le superflu, si nécessaire, d'une toilette. Un matin, Marie trouva la maison tout en joie : les éclats de cette gaîté s'entendaient dès les premières marches de l'escalier : elle se hâta de monter, comptant faire sa partie dans ce concert de rires. A son coup de sonnette, Hélène, la servante de Nestor, vint ouvrir. Un vrai type que cette soubrette ! On l'appelait la servante de Molière ; était-ce parce qu'elle avait son franc-parler, comme Laforêt, ou parce que son maître, observateur comme le grand Poquelin, mettait à profit ses réparties gauloises ? Elle était forte en gueule, et jolie avec cela. Telle Dorine. Roqueplan ne voulait près de lui que des visages agréables.

En arrivant, Marie ne s'expliqua pas tout de suite les rires fous qui remplissaient la maison. Une dizaine de jeunes filles se trou-

vaient là ; elles avaient dans les mains des objets d'une forme singulièrement audacieuse : elles les remplissaient de lait ; puis, à l'aide d'un ressort, elles envoyaient le contenu de ces instruments bizarres dans une cuvette. Et pendant l'opération c'étaient des fusées de rires.

La maison de Roqueplan touchait à un temple d'amour banal : l'une et l'autre furent démolis au cours du prolongement du boulevard Haussmann. La veille, des créanciers avaient fait tout vendre dans le lieu de plaisir, après faillite. C'est à cette occasion que le joyeux critique avait acheté un lot de ces engins bizarres, contenu dans un panier. La fantaisie lui était venue de faire jouer les jeunes danseuses avec ces objets symboliques.

Le calme s'était rétabli. Tout à coup, on entendit de nouveaux éclats de rire : cette fois, ils venaient de l'étage supérieur où se trouvaient la cuisine et le logement d'Hélène. On grimpa le petit escalier qui y conduisait : on aperçut Hélène, en train de faire des crêpes. Sitôt faites, d'un coup sec sur la

queue de la poêle, elle les lançait par la fenêtre, à toute volée. Assises à califourchon sur le large mur qui séparait les deux maisons, à la hauteur du premier étage, des femmes les attrapaient au vol : c'étaient les pensionnaires de l'établissement d'à côté. Pauvres créatures! la faillite les avait surprises sans asile : ne sachant où aller, elles étaient restées dans l'hôtellerie d'amour. Elles avaient couché par terre, sur des matelas. Mais, dans ce couvent de Cythère, il n'y avait personne pour faire la cuisine. Hélène, en parlant avec elles, avait appris leur détresse et s'était amusée à jeter de la fenêtre cette manne inattendue aux pauvres pécheresses affamées.

En redescendant à l'appartement du critique, on se rencontra, à la porte, avec une personne adorablement jolie, brune, les cheveux lisses, en ailes de corbeau, les traits réguliers et purs. Nestor la fit entrer, distribua quelques pièces blanches aux petites, qui s'enfuirent comme une nichée de pierrots, et entraîna Marie et la visiteuse dans sa bibliothèque. Il les présenta l'une à

l'autre. La jeune femme était une chanteuse italienne, Marietta Guerra. Sans faire attention à Marie, toute à la pensée qui l'occupait, elle se répandit en confidences et en plaintes. Elle était venue raconter à Nestor sa mésaventure avec Salamanqua, le grand financier espagnol. Il ne voulait pas admettre que le fils de la chanteuse fût de lui, parce que le petit n'avait pas un doigt de pied palmé, comme tous les enfants qu'il avait eus auparavant : cette particularité empruntée aux canards et aux oies était, paraît-il, sa marque de fabrique. Roqueplan et Marie ne pouvaient s'empêcher de rire en entendant le récit d'un comique si joyeux qui, raconté par la Guerra, devenait presque une tragédie.

La chanteuse ne comprenait pas leur gaîté, et s'indignait de voir Roqueplan si peu sensible à ses malheurs : le marquis de Salamanqua s'était buté, et, malgré sa grande fortune, il ne ferait rien pour le petit. « Consolez-vous, lui dit Nestor ; j'arrangerai la chose avec Salamanqua. J'irai le voir, et après, je passerai chez vous. » Elle partit

apaisée, sinon consolée. Plus tard, elle devait devenir madame Moselmann, ayant trouvé un père pour son fils non palmé.

Marie reçut, de la Gaîté, un bulletin de lecture pour les *Enfants de la Louve*, drame de Théodore Barrière et Victor Séjour. Jane Shore lui fut distribuée. Elle avait appris à ne plus mépriser les rôles épisodiques : celui-ci ne tenait qu'un acte, mais il y était en bonne place. Barrière avait fait une adorable scène entre la favorite et son royal amant. Henri VIII, comme cet empereur romain qui disait, en caressant la blonde chevelure de sa maîtresse. : « Charmante tête que je ferai tomber quand il me plaira ! » mêlait de sanglantes menaces à ses propos d'amour, et Jane Shore avait, pour lui répondre, un geste d'insouciance coquette admirablement trouvé : elle lui lançait au visage la grappe de raisin qu'elle venait d'égrener. Symbole charmant de la divine frivolité de la femme, qui jouait entre les griffes du monstre.

Cette scène se détachait en clarté sur le fond sombre du drame. Ce fut pour l'artiste

un succès qui dépassa celui de ses plus grands rôles. On la remarqua dans l'ensemble d'une interprétation hors ligne. Paulin Ménier était merveilleux dans un nouveau Triboulet; Rosélia Rousseil jouait un travesti à côté de Fanny Génat, transfuge de la danse; c'étaient encore les Lacressonnière, le mari et la femme, Dumaine, Clarence, Raucourt : il eût été difficile de réunir ces talents et ces noms sur un autre théâtre ; cependant la pièce ne tint pas longtemps l'affiche. Marie passa de la Gaîté au Châtelet pour jouer *les Trois Hommes forts*; elle devait traverser le théâtre sur un cheval d'apparence fougueuse, sauter l'obstacle et se précipiter dans un torrent, où elle trouvait une mort volontaire. Elle prit des leçons au manège du Châtelet. Alors, les indiscrétions de pleuvoir. On prétendit qu'elle allait emprunter *Gladiateur* au comte de Lagrange, pour se livrer à ses prouesses équestres.

Lagrange, qui était un de ses admirateurs, lui fit la proposition de l'emmener en Angleterre, où triomphaient ses couleurs. Les Anglais, la croyant sa maîtresse, vou-

draient tous le cocufier : la fortune de Marie serait faite...

La jeune femme passait souvent l'entr'acte au foyer. N'ayant pas à changer de costume, elle s'évitait l'ennui de monter. Un soir, elle se plaignait d'un vol dont elle venait d'être victime : des dentelles, des fourrures, du linge avaient disparu. La femme de chambre à son service avait l'air d'une brave fille ; elle se défendait, d'ailleurs, comme un diable. Marie était très perplexe ; elle l'avait cependant renvoyée ; mais comment retrouver son voleur ?

Tout à coup, un petit homme qui se tenait dans un coin, causant avec Hostein, le directeur, dit à l'artiste :

— Voulez-vous que je vous fasse rendre vos affaires ?

— Je crois bien que je le veux !

— Donnez-moi le nom, l'adresse de votre domestique, puisqu'elle a une chambre en ville.

Trois jours après, on rapportait à Marie tout ce qui lui avait été pris, et même des choses qu'elle ne s'attendait pas à retrouver,

les ayant oubliées depuis longtemps. Le soir, au foyer des artistes, elle apercevait le personnage mystérieux qui avait opéré cette restitution inespérée; Hostein le lui présenta : c'était Claude, le fameux chef de la Sûreté. Il raconta à Marie que la perquisition, faite chez son ancienne domestique, avait amené la découverte d'une bande de malfaiteurs. Sa chambre était remplie d'objets volés ; on avait eu affaire à une recéleuse. Vous l'avez échappé belle, conclut-il.

Le père Claude, comme on l'appelait, revint au foyer les autres soirs ; il contait à la jeune femme l'histoire des criminels fameux qu'on avait découverts et de ceux qui étaient restés impunis. Elle en arrivait à être si effrayée qu'elle n'osait plus rester seule ; rentrée chez elle, elle se verrouillait, regardait sous le lit, sous les meubles.

Les *Trois Hommes forts* eurent encore moins de succès que les *Enfants de la Louve*. Elle revint à la Gaîté pour jouer *Jean la Poste*, une pièce adaptée de l'anglais. Dumaine y fut superbe, et Antonine, qui faisait sa rentrée à Paris qu'elle avait quitté pour

Bruxelles plusieurs années auparavant, se montra charmante d'ingénuité, de grâce, de jeunesse. Ce fut un grand succès pour la pièce, les artistes et les décors. Dumaine avait un effet de scène tout à fait saisissant, lorsque, sous les traits de Jean la Poste, il escaladait une tour qui descendait dans le troisième dessous, de façon à prêter à l'illusion. Ce truc avait été très apprécié du public anglais, qui ne dédaigne point l'acrobatie au théâtre. Lorsqu'on joue le *Roman d'un jeune Homme pauvre* en Angleterre, Maxime de Champcey d'Hauterive saute d'une véritable tour sur un matelas disposé dans la coulisse.

Très malade d'un refroidissement qu'elle avait pris aux répétitions, Marie supplia qu'on ne la fît pas jouer. La direction et les auteurs lui demandèrent d'aller jusqu'après la première, estimant que son nom sur l'affiche pouvait être un atout dans leur jeu ; elle céda, mais à la quinzaine, n'en pouvant plus, elle demanda un congé. Elle suivit les conseils des médecins qui ordonnaient le changement d'air : elle avait les bronches très prises et crachait le sang ; elle partit pour la Suisse, où

la vie contemplative et végétative rétablit à peu près l'équilibre de sa santé.

Elle revint à Paris, rappelée à l'Ambigu pour jouer dans *Rocambole* le rôle de Baccara, créé par Marie Laurent, qui voulut bien lui indiquer la mise en scène et les grandes lignes de la composition. Les trois années d'engagement n'étaient pas expirées : Dumaine, qui avait succédé à la direction Nantaise, lui accorda un congé ; elle allait jouer en représentations. La presse constata le succès de la jeune artiste. Le *Figaro* s'exprimait ainsi : « Triompher dans un rôle créé par madame Laurent n'était pas commode, et pourtant la jeune et belle artiste a su se faire remarquer et applaudir par les plus difficiles.. Rappelée deux fois, elle a partagé, avec messieurs Régnier et Castellano, les bravos que le public ne marchande pas au vrai talent. »

Marie recevait beaucoup, menait grand train. Son appartement avait deux portes, toutes les deux donnant sur le palier de l'escalier ; l'une ouvrait directement sur le cabinet de toilette ; l'autre était l'entrée officielle, répondant au timbre. Elle avait donné

la clef de la première au comte Fernandina, mari d'une très jolie femme, supérieurement élégante, qui menait la vie à grandes guides et dépensait royalement la fortune conjugale. Le comte venait tout à fait incognito chez Marie : il entrait directement, sonnait ; la femme de chambre annonçait sa visite par un signe convenu. Un jour, la jeune femme se trouvait avec la sœur de celle qu'elle appelait sa meilleure amie ; on vint la prévenir que le comte était là. Ne craignant pas l'indiscrétion de celle qu'elle regardait comme une enfant, elle la présenta. Tous trois étaient à causer, lorsque la femme de chambre revint pour annoncer une visite : cet ami avait assez d'importance pour que Marie allât elle-même l'évincer. S'étant donc excusée près de lui, elle reparut au bout de cinq minutes ; la sœur de « sa meilleure amie » se retira. A la suite de cette visite, Marie ne revit plus le comte Fernandina.

Elle ne s'expliquait pas son absence. Un soir, un Havanais de ses amis, nommé Miguel, l'ayant priée à un souper qu'il donnait au café Anglais, elle s'y rendit après le

théâtre ; elle y rencontra deux sœurs de la comtesse de Fernandina, l'une mariée, l'autre cherchant un mari. Elles connaissaient les visites de leur beau-frère à l'artiste ; elles étaient venues la voir jouer et avaient voulu souper avec elle. Le comte refusant de les accompagner, elles avaient prié Miguel de leur faire ce plaisir. Elles racontèrent à Marie que depuis quelque temps leur beau-frère allait chez la sœur de sa *meilleure amie.* Voilà donc pourquoi elle ne le voyait plus. Ainsi, celle qu'elle traitait en enfant, une fillette de quinze ans à peine, avait pris rendez-vous en cinq minutes, donné son adresse !... Même pour quelqu'un qui n'eût pas été familiarisé comme Marie avec le répertoire, la réflexion d'Arnolphe venait aux lèvres : « Il n'y a plus d'enfants ! »

Parmi les deux dames qui avaient renseigné Marie, une au moins, la comtesse Gibacoya, mérite un peu de biographie. Fantaisiste jusqu'à l'extravagance, elle dépensait sans compter une immense fortune, léguée par un mari mort depuis quelques années. C'était une adoratrice de Capoul : toutes les fois qu'il chan-

tait, elle allait l'entendre dans une avant-scène à l'Opéra-Comique. Elle lui avait proposé plusieurs rendez-vous : à la fin, le chanteur accepta de se rencontrer avec elle. Rencontre toute platonique, hélas ! au grand désespoir de la dame, qui fut trouvée laide ; elle avait une dentition tout à fait fâcheuse. Capoul ne voulant plus se déranger pour une personne si médiocrement suggestive, elle trouva moyen de pénétrer dans sa loge, et lui offrit en souvenir une bague ornée d'un diamant qui valait bien cinquante mille francs. Elle fut très surprise du refus de l'artiste : il commença par rire, et finit par se fâcher. La dame fut dès lors consignée chez le concierge du théâtre.

Un matin, Marie reçut une missive qui la convoquait chez le juge d'instruction. Très intriguée, elle s'y rendit. On lui communiqua une lettre qui lui était adressée de Saint-Lazare par une femme du nom de Marie Gautier, qu'elle avait vue chez Roqueplan. C'était une ancienne danseuse de l'Opéra ; encore agréable, elle se reposait de ses services actifs en s'occupant du recrutement de

Cythère, et se livrait discrètement au proxénétisme. Elle avait servi d'intermédiaire au duc de Morny. Voilà ce que Marie apprit chez le juge d'instruction.

Le duc venait de mourir, et il n'était bruit que du désespoir de la duchesse, qui avait coupé sa splendide chevelure blonde pour la mettre dans la bière de son mari. Meilhac s'était inspiré de cette douleur tragiquement étalée, en écrivant la *Veuve*, qu'on a reprise il y a quelques années à l'Athénée Comique; Alphonse Daudet a raconté le fait dans l'*Immortel*, où la princesse Colette de Rosen imite le sacrifice de coquetterie qui avait paru si héroïque chez la duchesse. Tout à coup, on apprit que cette irréprochable Artémise paraissait vouloir cesser d'être inconsolable : elle revoyait quelques intimes, elle se montrait au Bois, et peu à peu l'exquis papillon d'élégance sortait de sa chrysalide de deuil. On chercha le motif d'un tel changement. La duchesse, qui vivait avec le souvenir du cher disparu, et recherchait, pour s'en entourer comme de reliques, tout ce qui l'avait touché, fouillait constamment dans les

tiroirs du défunt. Dans un de ces tiroirs plus secret que les autres, elle découvrit des lettres qui l'édifièrent sur la fidélité du duc : ses plus intimes, ses plus chères amies, l'avaient trahie toutes ; de plus, ne se contentant pas de ses relations ordinaires, il s'était adressé aux entremetteuse pour telle actrice, telle marchande de sourires qui l'avait séduit.

Le désespoir de la duchesse s'accrut, en voyant combien sa confiance avait été ridicule ; elle fut se plaindre à l'impératrice. Alors, sous le prétexte qu'elles détournaient des mineurs, on fit une rafle générale de toutes les proxénètes ; on instruisit leur procès, qui est demeuré jusqu'à présent dans la mémoire des gens de la basoche. Les témoins cités en audience publique furent pris parmi les plus belles artistes de Paris, les courtisanes les plus haut cotées.

La Gautier avait été incarcérée l'une des premières. Se souvenant d'avoir rencontré Marie chez Roqueplan, elle lui avait écrit pour réclamer sa protection. Elle ne s'adressait point à ses amis : elle connaissait trop l'ingratitude des hommes pour le genre de

services qu'elle faisait profession de leur rendre.

Marie raconta ce qu'elle savait, et l'affaire en resta là. Peu de temps après, la Gautier, délivrée, allait exercer ses talents en Angleterre.

L'existence devenait de plus en plus difficile pour la jeune femme. Les visites discrètes du comte lui permettaient de régler les dépenses de sa maison ; mais elle avait fait beaucoup de dettes, et la crainte de désespérer Charles l'empêchait d'accepter les offres d'admirateurs trop envahissants.

Ne sachant que faire, après une scène violente où son ami l'avait menacée de se tuer et de la tuer, elle partit en voyage. Elle résolut d'aller à Bade. Le souvenir du mois qu'elle y avait passé lui en donnait le très grand désir.

Elle descendit à Stephanien-Bade, où logeaient Barrucci et Caroline Letessier, avec qui elle était liée de sympathie. Le vent de folie s'était apaisé ; on sentait même une espèce de gêne, qui empêchait de se livrer aux fantaisies d'antan. La Prusse, après Sadowa,

inaugurait l'ère de la pruderie, et, signe des temps nouveaux, la fenêtre de la reine Augusta, par où naguère toutes les jacasseries d'un monde bruyant et frivole arrivaient jusqu'à la souveraine, restait maussadement fermée. A la Conversation, dans l'avenue de Lichtenthal, Marie rencontrait constamment un monsieur qui la regardait avec obstination : il avait grande allure et tranchait sur le public bourgeois ou rasta qui était en ce moment à Bade. Il profitait de toutes les occasions pour se rapprocher d'elle : un instinct avertissait la jeune femme qu'elle ne lui déplaisait pas.

Un jour qu'elle était au jeu avec Barrucci, il vint parler à cette dernière et lui demanda de le présenter : c'était le duc de Fernan-Nunez, grand seigneur italien qui s'était richement marié en Espagne avec l'héritière de ce grand nom. Il avait renoncé à sa nationalité et à son titre de prince de Pio, pour prendre celui de Duc, attaché par un majorat au nom de celle qu'il avait épousée.

En Espagne, le ventre anoblit.

Plus tard, le duc devait devenir Ambassa-

deur d'Espagne à Paris. Reçu en cette qualité à l'Élysée, il fut pour madame Grévy la cause d'une de ces bévues que son éducation toute bourgeoise lui faisait parfois commettre. Prenant Fernan pour un prénom, comme s'il se fût agi du héros de la *Favorite*, elle appela l'ambassadeur toute la soirée monsieur le duc Nunez.

Le duc et Marie cherchaient à se trouver ensemble le plus possible ; sans se donner rendez-vous, ils se rencontraient dans les mêmes excursions.

Le duc, souvent en famille, la regardait de loin ; elle était avec Caro Letessier ou Barrucci. Celle-ci lui dit un jour : « Mais le duc te fait de l'œil ! Prends garde ! il prend, mais ne garde pas ; on ne lui a jamais connu de maîtresse. » Et elle de répondre, avec l'audace de ses vingt ans : « Ma chère, quand je me laisse prendre, on me garde. » La fin des courses fut le signal de la dispersion pour le public élégant, les grandes mondaines et les femmes à la mode. Tous les jours, on constatait de nombreux départs. Barrucci, retenue par une intrigue avec un officier de la gar-

nison de Bade, prolongeait son séjour, à la grande joie de Marie. Tout à coup, un billet annonça à la belle Giulia que les salons de la Conversation lui étaient interdits. La famille puritaine du jeune homme avait porté plainte ; de là, cette sévère mesure. Barrucci se résolut à partir, et engagea Marie à partir avec elle. Le duc, forcé de rester encore quelques jours à Bade, viendrait à Paris dans une quinzaine : sur cette assurance, elles prirent le train.

A l'arrivée, les femmes de chambre se chargèrent des bagages ; Marie et la Barrucci allaient en avant avec leurs petits sacs. Barrucci mit la jeune femme chez elle, rue Lafayette. La concierge, qui était sur sa porte, l'accueillit avec de grands gestes ; elle se précipita vers elle : « Pendant l'absence de madame, il est venu beaucoup de papier timbré. Madame n'avait pas donné d'adresse, elle n'avait pas laissé d'ordres, je n'ai pas pu la prévenir : l'huissier est venu avec un commissaire pour faire la saisie, et depuis huit jours tout est vendu. J'ai pu seulement sauver quelques objets qui avaient été oubliés

dans le procès-verbal : je les ais mis de côté lors du recolement. »

Marie était atterrée ! Que faire ? Aller à l'hôtel ?

— Viens chez moi, lui dit Barrucci : j'ai une chambre d'amis, tout à fait indépendante, tu y resteras jusqu'à ce que tu aies pris un parti.

Elle accepta cette offre, et toutes deux se dirigèrent vers les Champs-Élysées, où Barrucci habitait.

A cause de la saison d'été, le mobilier avait été très mal vendu. Le propriétaire avait prélevé d'abord les loyers échus et les années du bail à échoir ; le restant fut mis à la caisse des dépôts et consignations. Ils étaient bien avancés, les créanciers. Ils avaient fait vendre un mobilier d'un grand prix sans profit pour eux.

Barrucci, qui en parlait peut-être par expérience, disait à Marie que, bien sûr, elle ne devait pas compter sur le duc. Il serait étonnant qu'il s'attardât pour la première fois dans une aventure d'amour. Malgré ces affirmations la jeune femme avait confiance, et attendait.

Au bout de quelques semaines, elle apprit le retour du duc : elle lui écrivit de venir la retrouver chez Giulia. Il vint, et elle lui raconta la désagréable surprise du retour.

On indiqua à Marie un tapissier boulevard Beaumarchais, nommé Henry, qui consentirait à louer en son nom un appartement rue Auber ; il le lui sous-louerait en meublé.

Elle donnait dix mille francs d'avance, le reste payable par mois. L'appartement arrêté, meublé, elle s'y installa. Elle venait de payer, par anticipation, toutes les mensualités de sa dette au tapissier qui, très gêné, disait-il, s'était engagé à un crédit trop lourd. A cause de la situation spéciale, il n'avait pu lui donner de reçu, mais il lui avait déclaré de vive voix qu'il n'avait plus rien à prétendre et qu'il était tout à fait payé. Un ami influent se trouvait alors dans le salon, dont la porte était ouverte : il entendit leur conversation. Le lendemain, le tapissier envoyait à Marie, par huissier, la sommation d'avoir à vider les lieux dans les quarante-huit heures : elle porta plainte.

L'ami alla trouver le juge d'instruction, et

raconta ce qu'il avait entendu. Le tapissier fut tancé d'importance et le mobilier, qui n'était plus « garanti », fut vendu au profit des créanciers. Marie aimait encore mieux cela.

En quittant la maison des Champs-Elysées, elle voulut remercier Giulia de son hospitalité ; elle cherchait quel objet elle pourrait lui donner. Parmi ceux qu'on avait sauvés de la débâcle rue Lafayette, se trouvait une adorable tête de Murillo, enchâssée dans un cadre en bois doré, d'une très fine sculpture. Elle lui offrit ce tableau. Giulia la remercia en souriant : « Oh ! le joli cadre ! — Eh bien ! prends-le, dit Marie, je vais retirer la peinture. » Elle vit sa sottise, et se confondit en admirations : il y avait de quoi.

On proposa à l'artiste un engagement à la Porte-Saint-Martin, pour jouer, en représentations, la comtesse d'Egmont dans la *Reine Cotillon*. Elle accepta. Les répétitions, puis les représentations, furent un soulagement à son ennui. Le duc, marié, père de famille, et avec cela très mondain, ne pouvait venir qu'après le spectacle : il attendait Marie à souper à la Maison d'Or, avec une bande

d'amis espagnols qui lui faisaient cortège.

Les absences réitérées, la débâcle finale, le séjour de la jeune femme chez la Barrucci avaient mis un terme à la liaison avec Charles. Il avait écrit à Marie pour lui offrir de l'épouser, à condition qu'elle quittât le théâtre, et se contentât de la pension que lui faisait son père, et de ce qu'il gagnait. Si une proposition semblable lui avait été adressée au début de leur intimité, elle l'eût accueillie comme une bénédiction du ciel. Mais elle n'avait aucune indulgence pour le tardif amour de Charles ; elle ne pouvait oublier la pitié dédaigneuse qui l'avait attaché à elle, alors qu'il refusait à la maîtresse sage et fidèle la passion qui lui venait maintenant pour la femme admirée et courtisée.

Elle refusa donc, en son insouciance de la vie.

Athalie Manvoy, retour de Russie, jouait la Dubarry, et Laferrière, toujours jeune à soixante ans passés, faisait l'amoureux de Marie. Il y avait encore un personnage qui mérite une mention spéciale : c'est le négrillon qui représentait Zamore.

Un ami de Nunez s'était avisé de faire cadeau à Marie d'un petit nègre : c'était bien l'être le plus paresseux, le plus gourmand de la terre. On n'en pouvait rien tirer : si on l'envoyait faire une commission, il l'oubliait régulièrement, s'attardait à jouer aux billes avec les petits polissons de la rue, perdait les lettres qu'on lui donnait à porter.

Il semblait impossible d'utiliser ce serviteur d'ébène; mais il arriva que Marc Fournier, le directeur de la Porte-Saint-Martin, eut besoin d'un jeune noir pour le rôle de Zamore; il ne s'en trouvait pas.

Marie eut l'idée de lui proposer son nègre; ce fut un trait de lumière, il semblait que le gaillard eût enfin trouvé sa vocation. On le fit répéter. Adroit comme un singe, il faisait tout ce qu'on lui indiquait, il parlait nègre au naturel et il était heureux comme tout de son nouvel emploi. Il disait à Marie très drôlement : « Toi plus maîtresse, toi camarade à moi. » Et les artistes de rire, de lui donner des sous pour s'acheter des bonbons et des gâteaux; qu'il dévorait goulument.

Le jour de la répétition générale, quand

il se vit habiller de soie et de velours aux couleurs éclatantes avec des galons d'or, aussi somptueux que les négrillons qui portent la traîne des princesses dans les tableaux de Veronèse, il ne se possédait plus. On eut toutes les peines du monde à lui faire comprendre que ces habits-là n'étaient que pour le théâtre, et qu'il ne pouvait sortir avec. Monsieur Zamore (le nom lui était resté) était un heureux drôle. Il avait cinq francs de cachet, ce qui lui faisait cent cinquante francs par mois, et de tous côtés, il recevait des sous, des pièces blanches.

Il employait tout son gain à faire la fête; les figurants l'entraînaient chez le marchand de vin, et le grisaient; les figurantes lui prenaient son argent. Bien que sa taille fût peu développée pour ses quatorze ans, il était très précoce comme tous ceux de sa race, et il faisait déjà un joli débauché.

Pendant les jours qui suivaient la paie, on ne le voyait plus : monsieur découchait! Quand il n'avait plus le sou, il revenait au logis, se coucher sur la banquette de l'antichambre. Le domestique ne voulait pas le

laisser rentrer. — Laissez-moi là, pleurnichait-il, petite maîtresse bonne voudra pas que Zamore couche dans la rue. Il était si cocasse que Marie pardonnait, jusqu'au moment où son ivrognerie s'accentua d'une façon tout à fait dégoûtante ; elle le mit définitivement à la porte. Pris par la débauche, et ne pouvant plus vivre de l' « art », il dut vivre de maraude : il se fit arrêter avec une bande de voleurs.

La fin de Zamore fut lamentable : ce Fils du Soleil, amené à Paris par le fils du gouverneur du Pérou, mourut à l'hôpital ; pauvre petit être falot, comique et malicieux, dont la grimace s'achevait brusquement en rictus d'agonie.

Tous les soirs, Marie allait retrouver le duc à la Maison-d'Or, où ils soupaient avec des amis. On partait en bande, suivant la rue Royale et les Champs-Élysées jusqu'à la rue François I$^{er}$, où le duc habitait ; puis, prenant une voiture après cette promenade hygiénique, Marie retournait chez elle, à moins qu'on ne la reconduisît à son tour.

Une nuit, la troupe joyeuse fut surprise à

la sortie de la Maison-d'Or par un froid piquant et sec, qui semblait d'autant plus agréable au sortir d'une atmosphère surchauffée. On descendit les boulevards. C'était un samedi; il y avait bal à l'Opéra. Des masques attardés se silhouettaient bizarrement dans la nuit claire, frissonnant sous leur défroque de bal. Ils accueillaient la bande avec des lazzis : on leur répondait en riant et en se tenant par la main pour se soutenir. On s'amusait aux glissades sur le bitume. Rue Royale, la bande conservait encore à peu près son équilibre, mais le froid augmentait, le vent donnait sans obstacle dans cette percée immense, les voitures ne circulaient plus. On entra chez Imoda, le glacier; on prit un paquet de serviettes, et on se les mit autour des chaussures. Puis les soupeurs se remirent en marche. Mais on ne pouvait presque plus se tenir debout. Alphonso de Aldama et le marquis d'Ahumada, le futur vice-roi des îles Canaries, s'enveloppèrent les mains de mouchoirs et se mirent à quatre pattes; tous les suivirent. On eût dit une bande d'ours. Ils remontèrent les Champs-Élysées en poussant

des grognements qu'ils tâchaient de rendre féroces. Une lune éclatante prolongeait sur le sol les ombres de ces formes étranges; le ciel, radieux dans sa pureté froide, scintillait au-dessus de l'immense avenue; le givre endiamantait les arbres cuirassés d'argent, et les flammes des réverbères mettaient dans ce décor de pâleurs et de blancheurs leur tremblement rouge. Quelle nuit! elle fut terrible pour les clodoches et les pierrettes : plusieurs, descendus de la Butte, ne purent y remonter, et furent trouvés morts de froid, sous l'abri des portes, dans leur toilette de carnaval.

\* \*

Un soir que le duc avait reconduit Marie : « Je suis un peu souffrant, lui dit-il ; demain soir, je ne sortirai pas, si vous le permettez. » Elle s'inquiétait, il la rassura : « Il ne faut qu'un peu de repos. Je me suis surmené depuis quelque temps. » Ils se quittèrent. Le lendemain, après le spectacle, Marie rentra chez elle, espérant un mot qui lui donnerait rendez-vous pour le jour suivant. N'ayant rien

reçu, elle alla comme d'habitude à la Maison-d'Or. — Les amis du duc étaient là ; personne ne l'avait vu de la journée ni de la soirée. Distraitement, elle souleva le rideau de la fenêtre et regarda : en face, au Café Anglais, un cabinet était tout illuminé. Elle sonna et demanda une lorgnette : il lui semblait qu'une des silhouettes lui était connue. Elle fit part de ses soupçons au marquis d'Ahumada, qui, sans même avoir regardé, répondit à la hâte :

— Oh! ce n'est pas monsieur le duc.

— C'est lui, mais je le saurai encore mieux.

Elle descendit vivement, prit une voiture qu'elle fit stationner à l'ancien Opéra-Comique, face au Café Anglais. Au bout d'une heure, le duc sortit, fit monter une femme, qu'elle reconnut : c'était une Anglaise, la Windham. Il monta en voiture après elle ; Marie les suivit. Rue Saint-Florentin, elle les vit descendre. Le lendemain, le duc vint chez elle à l'heure ordinaire. Sa colère et sa jalousie s'étaient apaisées, mais son amour-propre était au vif. Les amis du duc connaissaient le rendez-vous ; ils s'étaient payé sa tête (comme on ne disait pas encore).

Marie déclara au duc que sa liaison avec lui n'avait rien de bien agréable. « Je suis obligée de vous attendre tous les jours. Nous ne sortons jamais ensemble en dehors des soupers ; je vis dans la solitude. C'est vrai, vous êtes marié, vous avez des enfants : quand vous êtes retenu par les devoirs du monde ou de la famille, je n'ai rien à dire, puisqu'en vous prenant je vous savais marié ! Mais quand vous êtes libre, que vous ne veniez pas à moi, que vous alliez vous distraire ailleurs, non, cela, je ne l'accepte pas. Le hasard me dévoile l'infidélité, mais je me souviens des allusions de mes amies... Je veux en finir.
Le duc essaya de combattre la résolution de Marie. Mais elle était butée. Il partit en lui disant : « Réfléchissez. » C'était tout réfléchi : elle signait avec Delvil, directeur des Galeries Saint-Hubert, à Bruxelles, un engagement pour la saison prochaine, quand le duc vint, un soir, sonner à sa porte. Comme elle ne lui avait pas écrit, il était revenu. Cette brouille n'était pas sérieuse. Il tira un paquet de billets de banque en lui disant :

— Il y a bien longtemps que je ne vous ai

rien donné; prenez ceci et réconcilions-nous tout de suite.

Le *tout de suite* souligné inconsciemment froissa terriblement Marie. Le duc était tellement sûr que l'argent arrangeait tout, qu'il prit en toute confiance le chemin de sa chambre, en lui tendant toujours la liasse de billets; elle les saisit pour les lui jeter au visage.

— C'est fini, bien fini, cria-t-elle, et ce n'est pas votre argent qui me ramènera à vous.

Il s'en alla en déclarant qu'elle était tout à fait folle.

Quelques jours après, elle sut qu'il était parti pour Madrid et qu'elle avait refusé cent francs.

## CHAPITRE VIII

### DÉCEPTION D'ARTISTE

Lettres inédites d'Aimée Desclée. — Lettres d'une tragédienne à une comédienne. — Kermesse chez Arsène Houssaye, au château de Parisis.

Après le départ du duc et la rupture irrémédiable, un regret vint à Marie en se voyant aux prises avec les difficultés de la vie. Elle se repentit de son orgueil : il lui avait fait refuser une somme qui n'était rien pour le duc, étant donnée son immense fortune, mais qui aurait liquidé son passé à elle, en l'affranchissant du papier timbré, qui se mettait à pleuvoir de plus belle. Lasse, elle accepta de devancer son engagement de Bruxelles : elle partirait en représentations avec Favart et Delaunay ; puis, pour la saison qui suivrait,

elle remplacerait Desclée, qui retournait en Italie, refusant absolument l'engagement offert à Paris par Alexandre Dumas, au nom de Montigny, directeur du Gymnase.

Elle gardait encore la rancœur des insuccès qui avaient signalé son passage au Gymnase, où, doublant et imitant Rose Chéri, elle n'en avait mis en relief que les défauts. (Alors elle cherchait sa voie, et n'avait pas encore dégagé son originalité artistique des incertitudes du début.) Elle signa un engagement à Marseille. Là elle fut victime de la plus odieuse des cabales. Sans avoir été entendue, elle fut huée, sifflée. Elle tenait l'emploi d'une comédienne qui n'avait pas été réengagée, et qui avait pour amant un copurchic de l'endroit; il ameuta contre la débutante, qui prenait la place de sa maîtresse, toutes les loges des cercles amis. Le bon public, sans savoir, uniquement pour rire un brin, suivit le mouvement. La pauvre Desclée, affolée, dut céder à la tempête. Ce fut pour elle un soir d'angoisse inexprimable. Ainsi donc, malgré tous ses efforts et la sincérité de ses aspirations vers l'art, on ne lui permettait

pas d'être une artiste! On la rejetait à cette vie voluptueuse et douloureuse dont elle ne voulait plus, ainsi que la Dame aux Camélias, la Violetta tragique, *condamnée aux plaisirs*. Une lettre inédite, adressée par elle à une de ses meilleures amies, Caroline Letessier, qui vivait alors avec le prince Dolgorouski :

« Oh! fifille, quels débuts! et que je suis contente que vous ne soyez pas venue avec moi, comme il en avait été question! J'étais bien décidée à abandonner la vie élégante pour laquelle, je l'avoue humblement, je n'ai pas d'aptitude, et à rentrer au théâtre. J'acceptai l'engagement de Marseille : je devais débuter dans le *Demi-Monde*. Je croyais que je n'avais qu'à me présenter : Ah bien, oui!... Vous n'avez pas idée comme j'ai été reçue! On m'a sifflée, mais sifflée!... à croire que je ne finirais pas la pièce. Moi qui n'ai qu'un rêve : vivre de mes appointements... Le commencement est rude!... Enfin, je vais partir pour l'Italie... Peut-être là trouverai-je plus d'indulgence... Mais c'est égal, ma pauvre

petite, je suis un peu découragée. N'oubliez pas la pauvre exilée qui vous envoie toutes ses tendresses.

» Aimée.

» *Madame la princesse Dolgorouski, à Cours-sur-Loire, près Blois.* »

A la suite de cette catastrophe, Desclée avait résilié. Elle quitta la France, et partit pour l'Italie avec la troupe de Meynadier, beau-frère de Régnier du Théâtre-Français. Là commencèrent ses triomphes. La troupe parcourut la Péninsule, jouant deux mois dans les principales villes. On s'enthousiasma pour l'artiste ; elle faisait recette, c'était elle qu'on venait entendre. Le succès lui donna la confiance. Elle osa jouer comme elle sentait, vivre ses personnages, abdiquer la convention, et chercher le réalisme de la vie. Pendant plusieurs années elle fut l'idole de l'Italie.

Dans une nouvelle lettre, elle raconte ses succès à Caroline Letessier, qui avait été la confidente de sa cruelle déception à Marseille.

Naples.

## A Caroline Letessier.

« Ma gentille amie, pardonnez-moi ; en effet, je vous ai négligée de fait ; mais ma pensée et mon cœur étaient pleins de vous, croyez-le bien. Permettez-moi de vous raconter mes succès ; ils me rendent véritablement fort joyeuse.

» J'ai débuté dans le *Demi-Monde* ; je l'ai joué cinq fois, et chaque fois, j'ai été rappelée presque à chaque acte et fort applaudie. Je suis tout à fait adoptée. Je continue par *Diane de Lys*, qui, je l'espère, sera également bien acceptée. Nous avons ici comme en France un froid de loup, et, en plus, aucun moyen de chauffage ; et malgré tout le bonheur que j'aurais à vous avoir près de moi, ne voulant pas vous faire faire une chose contraire à votre santé, je vous engage à attendre quelque temps.

» Les chambres sont mal fermées, le vent entre partout, et j'ai l'onglée en vous écrivant.

» Les Napolitains disent qu'ils n'ont pas

vu chose pareille, depuis quinze ans. Madame Juliette Beau est ici ; si vous la connaissez, cela vous ferait une société ; car pour moi je ne pourrais, hélas ! rester que peu d'instants près de vous ; je passe ma vie au théâtre. Vous connaissez cela : depuis dix heures du matin jusqu'à minuit, tous les jours.

» Je prends mes repas chez madame Meynadier, avec son mari et Fournier du Conservatoire, qui se trouve jouer ici les amoureux.

» Nous parlons très souvent de vous. Je leur ai dit que vous aviez des diamants à remuer à la pelle, des propriétés en Touraine, des chevaux de 20,000 fr. au moins, douze serviteurs ; enfin je les laisse la bouche béante. Ma chère Caro, je vous recommande bien la pauvre Dado ; elle a à peu près la même nature que moi. Nous pleurnichons facilement, nous avons besoin de beaucoup de distractions ; quand vous avez occasion, emmenez-la pour qu'elle profite de vos plaisirs. C'est une excellente femme qui ne vous fera jamais aucun mal.

» Elle m'a écrit que vous aviez été très charmante pour elle ; c'est pourquoi je vous

demande de continuer à la recevoir. Je vous quitte, ma bien-aimée petite amie !

» J'ai mille choses à faire, qui me tourmentent ; je vis très seule, toute au travail, et ne reçois aucune visite. Je ne sais si les avant-scènes sont curieuses de me voir de plus près, mais ils ne m'en font rien dire. On attend Honorine de Turin qui doit donner quelques représentations quand les miennes seront finies.

» Si vous venez, cela vous fera une connaissance ; vous avez dû jouer ensemble.

» Je vous envoie de bons gros baisers que j'aimerais mieux vous donner moi-même. Somme toute, je travaille trop pour avoir le temps d'être triste.

» AIMÉE. »

Une brouille avec un camarade, régisseur de la troupe, l'excellent metteur en scène Paul Bondois, dont les conseils l'avaient aidée à conquérir sa place, lui fit accepter un engagement à Bruxelles. Elle y arriva précédée de la réputation acquise en Italie ; non seulement elle fut acclamée

par le public habituel des galeries Saint-Hubert, mais on vint de Paris pour l'applaudir : on ne pouvait croire à une semblable transformation.

Alexandre Dumas, voyant en elle l'héroïne rêvée, lui offrit de la faire jouer à Paris.

Le souvenir du passé, la crainte d'avoir à lutter encore contre des partis pris, enfin la nostalgie du soleil l'empêchèrent d'accepter cette offre : elle se remit en route pour l'Italie.

L'absence avait eu raison du malentendu : elle accepta la main que lui tendait son vieux camarade, et reprit sa place dans la troupe Meynadier.

Marie arriva donc à Bruxelles au moment où les deux grands artistes de la Comédie-Française avaient commencé la série de leurs représentations. Elle allait les entendre, les admirer dans *le Supplice d'une Femme*, *les Faux Ménages*. Ils étaient superbes dans *Adrienne Lecouvreur*. Elle eut la grande fortune de leur donner la réplique dans la *Princesse de Bouillon*, qu'elle devait jouer plus tard en Amérique, à côté de celle qu'elle croyait sa meilleure amie, et dans *Mademoi-*

*selle de Belle-Isle*, où elle remplissait le rôle de la marquise de Prie. Puis ce fut l'adorable comédie de Musset : *On ne badine pas avec l'Amour*. Quel exquis duo que celui de Delaunay et de Favart, merveilleusement costumée, délicieuse d'élégance et de grâce pudique et ingénue ! et quelle opposition à la scène tragique d'*Adrienne Lecouvreur !*

Patronnée en quelque sorte par ces deux grands artistes, Marie débuta heureusement, et le public lui fut favorable ! Pour attendre la saison hivernale, elle résolut de retourner à Bade, qui était décidément sa prédilection. Elle devait y retrouver sa *meilleure amie* engagée pour jouer le *Passant* avec Madeleine Brohan, dans le rôle créé par Agar. Dupressoir avait succédé dans la direction à Bénazet, qui venait de mourir.

C'était toujours le même public, mais de plus en plus assagi : il régnait un air de puritanisme à peine atténué par la gaîté française.

Il y avait, entre autres assidus du théâtre, les princes français de la maison d'Orléans :

le duc d'Aumale, le duc de Chartres, le prince de Joinville.

La toujours superbe Madeleine Brohan, qui jouait surtout pour un spectateur dissimulé dans une avant-scène du rez-de-chaussée, élevait la voix, sans souci des nuances, pour qu'il ne perdît rien des vers de Coppée.

La meilleure amie de Marie, pressée de rentrer à Paris, lui laissait, pour le directeur, ce mot dont elle devait lui envoyer la réponse :

« Baden-Baden, ce 24 août 1869.

» Mon cher petit Dupressoir,

» Vous seriez mille fois aimable de remettre à Marie Colombier le montant de mes appointements, afin qu'elle puisse me les envoyer de suite à Paris.

» Je vous serre bien affectueusement la main, et regrette de ne pouvoir vous dire bonjour avant mon départ.

» Votre vieille jeune amie,

» Sarah. »

Marie avait l'intention de rester à Bade jusqu'à la première semaine d'octobre, pour se rendre directement à Bruxelles, l'ouverture du théâtre ayant lieu le 15 octobre seulement; elle était en correspondance suivie avec sa meilleure amie, qui voulait bien se charger, pour elle, de petites commissions.

. . . . . . . . . . . . . . . . .

« Je t'envoie de suite des souliers, ma chérie. Figure-toi que tes deux dépêches m'arrivent en même temps ; il paraît que la première avait été égarée : voilà pourquoi, ma chérie, tu n'as pas encore tes souliers. Je m'ennuie à mourir, comprends-tu cela ? à mourir ! Je t'aime, ma chère Marie, et bien sincèrement. Je travaille beaucoup, et suis déjà très fatiguée, car j'ai attrapé un méchant rhume en chemin de fer. Je te raconterai quelque chose de Balt..., quand tu reviendras ; c'est assez drôle. Ma bourse commence à se vider, et je vois le moment où je serai sans le sou. Je t'avoue que cela ne me fait pas grand plaisir à entrevoir. Mais, bah ! nous en avons vu d'autres, n'est-ce pas, Marinette ?

» Mon fils est revenu hier matin de voyage ; il est magnifiquement beau ; tu verras ! J'ai reçu une lettre de Mar..., lettre charmante ; mais pas chargée. Il n'y a pas un chat ici ; rien que des monstres, et encore des monstres pas dorés. Tu vois d'ici voltiger autour de la frêle demoiselle Sarah ces gros papillons de plomb.

» Ce n'est vraiment pas la peine ; au moins qu'en attrapant des papillons il nous reste un peu d'or aux doigts.

» Suis-je assez juive ???

» Mille baisers de ton amie qui t'aime et t'embrasse bien.

» Sarah. »

Entre la lettre de la tragédienne et celle de la comédienne Desclée, le contraste est frappant. Les deux grandes artistes écrivent également à deux femmes, à deux amies, avec tout le laisser-aller de l'intimité. Mais, autant le style de Desclée est d'une banalité désespérante, autant celui de la tragédienne montre de verve primesautière, de pittoresque naturel. C'est que, chez cette dernière, la fan-

taisie abondait sans effort, tandis qu'il fallait une certaine excitation cérébrale pour qu'elle se manifestât chez Desclée avec le charme incomparable des *Lettres à Fanfan*.

Les jours passaient presque monotones, lorsque Marie reçut une dépêche de sa meilleure amie : un incendie avait tout détruit chez elle, et pour comble de malchance, l'assurance n'avait pas été renouvelée. Aussitôt, la jeune femme prit le train. Elle n'était pas riche, mais le peu de bijoux qu'elle avait était à la disposition de son amie, comme celle-ci eût été à la sienne. Du moins elle le pensait. Duquesnel, directeur de l'Odéon, à qui cette amie devait sa situation d'artiste, et qui l'avait toujours conseillée et guidée, organisa à son bénéfice une splendide représentation à l'Odéon : ce fut un premier dédommagement de la perte subie. Marie, pour sa part, plaça, entre autres, trois loges à un Péruvien que l'on disait insolemment riche, et qui était venu se fixer à Paris avec sa famille. Ces loges de face furent payées trois mille francs. A la représentation, la curiosité se portait surtout vers ces trois loges occupées par une

nichée de huit jeunes filles de dix à dix-huit ans, aux grands yeux de gazelle, au teint mat, légèrement doré, aux cheveux aile de corbeau. On se montrait, dans le fond d'une des loges, l'heureux père, le Péruvien au teint de cuivre, le front traversé d'une balafre. Il adorait sa nichée, et la curiosité admirative qu'elle inspirait lui était une grande joie.

Sommée par son directeur de tenir son engagement, Marie partit pour Bruxelles. L'hôtel Mengel, rue Royale, qu'elle avait habité lors de ses précédents voyages, était trop loin du théâtre. Elle loua le premier étage d'une maison en face des Galeries Saint-Hubert.

La troupe eût été trouvée excellente à Paris; elle était supérieure pour Bruxelles. Il y avait Boisselot, qui depuis triompha au Gymnase et au Vaudeville; Calvin, qui a fait les beaux soirs du Palais-Royal; Emilie Broizat, de la Comédie-Française; Angélina Theise, qui avait doublé Marie à la Gaîté; mademoiselle Lamaleray, madame Borelli.

Cette dernière fut victime d'une « ficelle » qu'emploient les directeurs de province et de

l'étranger. Ceux-ci engagent une troupe plus nombreuse qu'il n'est nécessaire, et soumettent chaque artiste à des débuts. Au moment de présenter cette troupe au public, ils vous demandent, comme un service, de jouer un rôle qui n'est pas de votre emploi. C'est une *panne*, il est vrai, mais qui concourt au bon effet de l'ensemble! Votre directeur vous revaudra cela à la prochaine occasion. Et là-dessus, un tas de belles promesses. Vaincu par son insistance, et cédant à ses mauvaises raisons, vous acceptez. Après la représentation, il vous déclare que l'emploi pour lequel il vous avait engagé est supérieur à vos moyens, qu'il veut bien cependant vous garder; mais vous devez consentir à une diminution d'un tiers, quelquefois de la moitié sur vos appointements! Que faire? En partant, vous aurez l'air d'avoir échoué; d'un autre côté, vous êtes à peu près sans ressources; car, sur les avances qui vous ont été faites, l'agent théâtral, auquel vous devez votre engagement, a prélevé la *totalité* de ses honoraires, et le reste a servi à compléter votre garde-robe. Vous ne pouvez faire face

aux frais d'un nouveau déplacement. Tous les engagements sont conclus, et il ne reste que les théâtres de villes ou les emplois secondaires. — Vous cédez et le tour est joué. C'est une exploitation abominable, ayant pour complice l'agent théâtral.

Celui-ci s'est payé de ses honoraires sur le mois d'avance que vous avez reçu. Si, pour des raisons inconnues, vous échouez, votre saison est perdue, ou bien l'agent vous envoie dans une autre localité, et cette fois *encore* il prélève le montant *intégral* de ses honoraires sur ce qui vous est versé, pour un engagement dont la durée est tout aussi incertaine que celle du précédent.

Voilà pourquoi toutes les agences gagnent de l'argent, tandis que la plupart des artistes sont dans la misère; et il en sera ainsi jusqu'au jour où ceux-ci se syndiqueront pour tenir tête aux agents et aux directeurs. La société des artistes devrait bien prendre l'initiative de cette revendication. Amen !

Madame Borelli refusa toute diminution, rompit son engagement, et partit pour la Russie, où on lui offrait un emploi meilleur

de ses talents. Avec Marie, le directeur essaya les mêmes finesses, mais sans succès. Justement, Koning, qui de secrétaire du Châtelet était devenu directeur de la Gaîté, la demandait à son théâtre, pour créer la *Madone des Roses*. Delvil n'insista pas, mais se rattrapa, hélas ! sur les petits emplois.

N'ayant jamais fait la province, Marie n'avait pas de répertoire. Le travail fut rude pour commencer. Toutes les semaines, il fallait jouer une pièce nouvelle, quelquefois deux. Heureusement elle aimait son art, elle avait grande mémoire et le travail facile ; puis l'opérette vint alterner avec la comédie. Marie eut le loisir d'*étudier* au lieu d'apprendre ; elle prit du « métier ». Ses amis cherchaient la raison qui lui avait fait quitter Paris et se creusaient en vain la cervelle. Les indiscrets faisaient des hypothèses malicieuses : un journal, annonçant son engagement, signalait en même temps la nomination du vicomte de La Gueronnière à l'ambassade de Bruxelles, ayant l'air de lier les deux nouvelles. On attribuait ainsi tous les motifs à son exil volontaire, sauf le

véritable : son horreur du papier timbré.

Marie avait pour camarade Emilie Broizat, qu'elle recevait dans son intimité : elles jouaient et répétaient constamment ensemble. Broizat vivait presque chez elle, ne la quittant qu'après le spectacle. Comme ses appointements de Bruxelles étaient minces, Delvil profitait de la situation. Marie lui rendait service en bonne camarade, pour qui l'argent n'avait pas de prix.

Un jour, Broizat lui arriva en riant. Elle logeait chez un boucher et, pour rentrer le soir, elle traversait la boutique. En passant, elle prenait souvent un couteau et se taillait une tranche de viande, qu'elle dévorait à belles dents : la viande crue lui était ordonnée. Le boucher s'aperçut du larcin ; il se demandait qui pouvait bien être son voleur. Après enquête, on finit par découvrir que l'entaille était toujours faite d'une certaine façon ; le boucher se souvint que sa locataire était gauchère : tout fut expliqué. Broizat promit, pour réparer le dommage, des billets de théâtre, et, quand elle aurait fantaisie de biftecks, de les demander. Elle racontait la chose en riant.

— Vous voyez, disait-elle, c'est ma main gauche qui m'a trahie.

En traversant les galeries pour aller au théâtre, Marie se trouva nez à nez avec deux amis de Paris, Rochefort et Villemessant. Le célèbre pamphlétaire venait de lancer la *Lanterne*, qu'on s'arrachait à Paris comme à Bruxelles. Marie l'avait vu souvent lorsqu'elle jouait *Rocambole* à l'Ambigu; il venait dans sa loge avec un ami commun, Adrien Marx. Bien souvent, les articles qui semaient la gaieté chez les uns et l'épouvante chez les autres furent conçus au coin de sa table à maquillage, pendant qu'elle était en scène, à se faire assassiner par Rocambole. En remontant, pour changer de costume, elle trouvait ses amis installés, fumant, se faisant porter de la bière du café du théâtre, discutant l'article — la bombe — à lancer.

Villemessant, en apercevant Marie, l'interpella, la pria à dîner. C'était impossible, puisqu'elle jouait. Elle accepta à souper après le spectacle. Arrivé du matin, Villemessant se proposait de visiter les villes intéressantes de la Belgique, Namur, Gand, Bruges, Anvers.

On offrit à Marie d'être du voyage. Hélas ! elle était attachée, répétant ou jouant tous les jours. Le dernier mois, elle eut quelques loisirs ; elle en profita pour dîner avec des amis de l'ambassade de France : Émile Abeille, qui devait se faire tuer si misérablement à Nice ; Olivier d'Ormesson, chez qui rien ne faisait prévoir le grave représentant du protocole ; Rampon, un de leurs amis, Ferdinand Bischoffsheim. Dans le monde du théâtre, on en racontait une *bien bonne*, arrivée à son beau-frère, le baron de Hirsch. Ce dernier s'était lié avec une jeune comédienne, transfuge de Paris. Sous l'empire d'une grande déception amoureuse, elle avait résilié son engagement pour fuir l'infidèle. Elle se consolait alternativement avec le banquier et avec le jeune premier de la troupe : l'habitude des duos d'amour ! Prévenu, le banquier, qui n'admettait pas le partage, vint à l'improviste, surprit le couple en flagrant délit.

Il pardonna ; mais n'oublia pas. Un jour, sous prétexte de je ne sais quelle formalité, il réclama à son amie un certain nombre d'ac-

tions qu'il lui avait données. Il tenait là une vengeance de *cent cinquante mille francs*.

La jeune première ne voyait plus rien venir, comme sœur Anne : le banquier faisait la sourde oreille à toutes les réclamations. Mais point sotte, elle alla trouver le juge d'instruction ; elle réclama *trois cent mille francs* d'actions, confiées par elle au banquier.

Devant le scandale d'un procès, le donateur malgré lui s'exécuta de *trois cent mille francs*, et, même à ce prix, ne put avoir les rieurs pour lui.

Son engagement fini, Marie rentra en France, non sans plaisir. On a beau dire que Bruxelles est un petit Paris : il y a tout de même une *petite* différence.

A son débarqué de Bruxelles, Marie rencontra un ami, Arsène Houssaye : il lui tendit les mains :

— Vous êtes donc ici?

— Revenue d'hier.

— Ah ! quelle veine ! Je vous invite à venir chez moi à la campagne. Je donne une fête à mes amis et même à mes ennemis, si j'en ai... Oui, je dois en avoir ; je l'espère du moins.

— Et où m'invitez-vous?

— Au château de Parisis, près de Soissons. Vous verrez, il y aura de tout : des grands seigneurs du nom, de la plume et de l'épée ; de grandes dames, de petites artistes; des grandes aussi, surtout si vous daignez accepter mon invitation.

— Une invitation de vous, chez vous ? Je crois bien que j'accepte ! Quand ?

— Après-demain. Rendez-vous à la gare. Ah! vous nous direz quelque chose, un monologue, ce que vous voudrez ?

— Mais je n'ai rien.

— Une pièce en un acte, alors ? Oh! voyons, vous avez bien une petite pièce à deux personnages.

— Je viens de jouer *le Pour et le Contre*, d'Octave Feuillet. C'est tout ce que je puis vous offrir.

— Alors, je m'en contente; c'est parfait. Vous avez un partenaire?

— Mais non. — Comment faire ?

— Voyez un camarade, cherchez, je m'en rapporte à vous ; et après-demain, à la gare.

L'heureuse étoile de Marie lui fit rencontrer

un camarade de bonne volonté. La perspective d'assister à une fête chez Houssaye leva tous les obstacles. Au chemin de fer, on trouva des amis et des connaissances : Armand Gouzien, Claudin, Aubryet, le prince Bazilewski, dont le palais, avenue Kléber, venait d'être achevé. Ce devait être plus tard la demeure de la reine Isabelle de Castille. Il y avait aussi le futur gendre d'Alexandre Dumas, le marquis de Faltance. Et tous de s'exclamer en voyant Marie. « Ah! c'est vous? quel bonheur ! » Les mains se serrèrent, les propos s'échangèrent. « Vous venez dans notre compartiment, au moins ? » Elle fit signe à son partenaire : il avait été convenu avec lui qu'on utiliserait le trajet pour répéter. En débarquant, il savait presque.

A la gare, des voitures attendaient. Il fallait trois quarts d'heure pour se rendre au château. Les équipages partirent : au bruit allègre du trot sur la grande route, se mélaient les éclats sonores de la gaieté des voyageurs; ils semaient sur leur passage comme une ivresse joyeuse, et les paysans s'arrêtaient en chemin, ou se haussaient derrière les

haies pour les regarder, souriant de les entendre rire. On sentait que, toutes préoccupations ajournées au lendemain, tout souci banni volontairement de sa pensée plus légère, chacun expressément était venu pour s'amuser et s'amusait. Le château apparut, flanqué de deux hautes tourelles au faîte pointu, qui faisaient dire à Arsène Houssaye : « C'est un pigeonnier, il devait abriter une colombe. »

Les arbres du grand parc, nouvellement plantés, ombrageaient à peine la tête d'Arsène Houssaye qui avait l'air d'un Gulliver, très beau et très blond, se promenant dans une forêt de Lilliput, et cette frêle plantation avait la grâce anguleuse et menue des forêts minuscules sorties d'une boîte de joujoux d'Allemagne.

Le maître, s'avançant vers ses hôtes, les accueillit avec un sourire de bienvenue, dans sa longue barbe dorée. Il installa Marie dans une des tourelles en lui disant : « Vous êtes ici chez vous. »

En face d'elle, logeait un couple : le mari et la femme, bizarrement assortis. L'époux était vieux; l'épouse, jeune et charmante,

brune avec de grands yeux d'ombre et de mélancolie, un teint ambré comme le teint des Andalouses. C'était l'oncle et la nièce, M. et madame Lapie.

Pour en faire son héritière sans conteste, le vieillard avait épousé la jeune femme, et ce Gobsek, qui avait sans doute lu l'histoire de David et de la Sunamite, réchauffa sa vieillesse de ce sourire en fleur. On aurait dit que sa compagne portait le poids des millions mal acquis, si triste était l'affaissement de son col penché comme une tige délicate sous le fardeau de sa tête ardente et pâle, aux lourds cheveux.

Tout le monde trouva à se caser, soit au château où on dédoubla les lits, soit à la ville, où le châtelain avait retenu toutes les chambres des hôtels. La grande fête était pour le lendemain.

L'imprévu dépassa les promesses du programme. Houssaye n'avait pas seulement convié les amis de la ville; il avait invité toute la contrée, voulant que la splendeur de ce jour rayonnât sur les plus humbles et les plus pauvres : la fête aristocratique se dou-

blait d'une kermesse populaire. Il vint des paysans de plusieurs lieues à la ronde. Les convives élégants, les hôtes du château avaient pris place sous une tente, à une immense table dressée dans le parterre en un décor de fleurs. Tels les convives de Walhalla, dans les légendes scandinaves.

Pour la foule, on avait réservé le parc, où d'énormes rôtisseries en plein vent avaient été improvisées. L'imagination de Cervantes, quand il rêva les noces de Gamache, n'a rien trouvé de plus prodigieux. Des quartiers de bœuf, des cochons, des dindes, des canards, des poulardes, des oies, des chapelets d'ortolans, des moitiés de veaux, des moutons entiers, tournaient aux broches colossales, et, s'ils eussent passé par là, les peintres espagnols qui ont rendu, avec des touches si sensuelles et si grasses, les merveilles pittoresques de la cuisine, auraient admiré et copié avidement cette variété infinie de tons que présentaient des montagnes de chair, ici rouge écarlate, là se brunissant par degrés à la flamme, ou se recouvrant d'une légère

croûte dorée, et laissant tomber des larmes de pourpre dans les lèchefrites.

Le crépitement des viandes saisies par le feu se mêlait au ronflement des brasiers ; une symphonie d'aromes puissants enivrait l'odorat. L'air qui s'en imprégnait était nourrissant comme cette fumée voluptueuse dont le pauvre de Rabelais se sustentait en s'arrêtant devant les rôtisseries.

Des tréteaux supportaient les ventres gigantesques des tonneaux, qu'on avait mis en perce, et d'où giclait le vin, en un jet blanc ou vermeil, recueilli dans les grandes sébiles des paysans. Cela rappelait ces fêtes données dans les capitales aux entrées des rois et des reines, quand les fontaines publiques épanchaient à flots le sang des vignes par la gueule des Tritons ; et véritablement ce luxe, cette folie de largesses, ces énormes victuailles, ce breuvage d'or ou de pourpre intarissable, c'était quelque chose de royal.

Assis sur l'herbe des pelouses, des assiettes entre leurs jambes écartées, les villageois mangeaient ce que les domestiques découpaient à mesure. Les femmes, plus sybarites,

avaient préféré prendre place autour des planches qu'on avait posées sur des troncs d'arbres, et, à genoux par terre, elles dévoraient, engloutissaient ces chairs succulentes.

Le spectacle de cette foule était extraordinaire. Jamais, sans doute, lorsqu'il était directeur de la Comédie-Française, Arsène Houssaye n'avait présenté au public pareille mise en scène. On se serait cru au pays de Cocagne, où toutes les convoitises de la gourmandise la plus effrénée seraient exaucées par la faveur des génies, indulgents aux plus monstrueux appétits des hommes; on revivait cette scène grandiose et répugnante des mercenaires, engloutissant dans les jardins d'Amilcar les nourritures fabuleuses apprêtées par les esclaves, au début de *Salammbô*. Tous les convives avaient fini par déserter la table officielle, pour venir jouir de ce spectacle sur lequel le maître du lieu promenait son regard olympien et son sourire bienveillant, jouissant de cette féerie dont il avait été l'ordonnateur.

Le matin, en dévalisant les futaies environnantes, on était parvenu à organiser un

théâtre de feuillages à l'aide de carpettes jetées sur les planches, de fauteuils empruntés aux salons du château. C'était tout à fait le décor exquis de la Fête chez Thérèse, de Victor Hugo.

Sur cette scène de Watteau, *le Pour et le Contre* fut joué devant un public repu de blasés et de paysans, et jamais la prose si joliment pailletée d'Octave Feuillet ne fut écoutée par un auditoire plus attentif, soulignant les effets, faisant un sort à tous les sous-entendus. Ce fut un triomphe pour les interprètes. Jenny Sabatier, la muse blonde (de son vrai nom, elle s'appelait Tirecuir, hélas!), avait donné la réplique de Louison, et la baronne de Spare avait demandé à servir de souffleur.

Après la comédie, les flonflons de l'orchestre donnèrent des fourmillements aux pieds de tout le monde. Aussitôt, toutes les classes fusionnant, dans un méli-mélo extravagant, la sauterie commença. Cidalise valsait avec Mathurin, et Mathurine avec Clitandre; les figures des quadrilles se mêlaient, se croisaient en toute liberté sur le gazon; la

chaîne des danseurs se nouait et se dénouait au hasard du caprice, jusqu'à ce que la fatigue les semât sur l'herbe. A la danse succéda un assaut d'armes. Henry Houssaye et son ami le marquis de Faltance prirent chacun un fleuret; deux autres les imitèrent. Henry Houssaye, long, mince et souple, avait le poignet et le jarret d'acier; sa barbe blonde, qui se dorait légèrement, lui donnait l'aspect de Lucius Verus. Il s'allongeait avec des sinuosités félines et de brusques détentes, se couchait presque.

Ce doux au geste calme, au regard presque terne d'habitude, se transfigurait; il avait l'œil brillant, la narine dilatée, et l'on sentait que, l'épée démouchetée, il devait être un dangereux adversaire. L'autre, grand brun, d'allure élégante, offrait un type opposé à celui de son adversaire, et, par sa silhouette hautaine, il rappelait ces mignons de Henri III qui portaient si fièrement la fraise godronnée, et dans les assauts donnaient de si redoutables estocades.

Une course en sac eut lieu après la séance de fleuret.

On ne prévoyait pas encore que Rodin, dont le génie est si puissant et si charmant d'ailleurs, donnerait à Rochefort le droit de supposer que la course en sac lui inspira ce Balzac qui a l'air d'une gageure.

Puis ce fut la course aux cochons. Les bêtes affolées, poursuivies par la troupe hurlante, fuyaient de tous les côtés : malgré leurs gros ventres et leurs courtes pattes, elles couraient avec une vitesse incroyable. Il fallait les saisir par leur queue, qui avait été enduite de savon ; elles s'échappaient, insaisissables, poussant des cris stridents.

Cette chasse étrange se prolongeait ; l'agilité de ces lourds animaux grotesques défiait leurs persécuteurs. Enfin, ceux-ci, n'y tenant plus, exaspérés par ce gibier qui se dérobait toujours, furent pris d'une sorte de folie carnassière. Ce ne fut plus par la queue qu'ils saisirent les bêtes ; ils empoignèrent les pattes, les oreilles, le groin, et, tirant à hue et à dia, chacun voulant emporter son morceau de la curée, ils les dépecèrent toutes vivantes.

Les cochons poussaient des hurlements

humains horribles à entendre ; on eût dit des cris d'enfants qu'on égorge. Le sang giclait, éclaboussait les pelouses, les robes et les bonnets. La bête humaine était déchaînée dans ce massacre de bêtes.

Pour faire cesser le carnage, on annonça la tombola. Les lots principaux avaient été exposés : des montres avec chaîne, en or et en argent, des coupes d'étoffe, soie et cotonnade, des bagues, des boucles d'oreilles, des mouchoirs de poche, des broches, des épingles, des bronzes, des dessins, des autographes, des jouets de toute sorte : poupées, charrettes, bêches, râteaux, fusils, revolvers. Tout ce qui peut exciter la convoitise.

Les gens se calmèrent en examinant toutes ces merveilles sorties du cornet d'un magicien, de ce magicien qui leur avait offert tout à l'heure ces pantagruéliques agapes, et ces féeries du théâtre en plein air, ces violons qui les avaient fait danser si joyeusement sur les pelouses d'émeraude.

Marie gagna des boucles d'oreilles Louis XV avec de petits brillants. Peut-être Arsène Houssaye avait-il aidé un peu sa chance.

Pour finir cette journée sur laquelle avait lui un soleil radieux, on retourna aux futailles, et l'on but largement le coup de l'étrier.

Puis, à travers les champs que remplissait de sa splendeur l'apothéose du couchant, digne terminaison de cette féerie, les paysans reprirent le chemin de la ferme ou du moulin, emportant leurs souvenirs extasiés. Le temps les exalterait encore, et plus tard, autour du feu des veillées, le récit de ces choses aurait pour leurs enfants des airs de légendes : il semblerait un conte de ces époques regrettées où il y avait des génies pour exaucer le rêve de bombance que font les pauvres gens en mordant, résignés, leur guignon de mauvais pain.

Le dîner vint, ou plutôt le souper ; puis on dansa, on chanta, on joua ; je crois qu'on se coucha. Arsène Houssaye avait donné sa chambre, et se promenait du haut en bas de la maison ; il veillait à tout, à toutes surtout. Le matin, on s'aperçut d'un détail qui caractérise bien la bohème dorée que déguisaient tant de magnificences : quand on demanda

de l'eau pour la toilette, on constata qu'elle manquait.

Arsène Houssaye avait totalement négligé les travaux de canalisation, en bâtissant son château de fées : l'eau ne venait pas jusqu'à sa propriété. On allait la chercher dans des tonneaux, qui avaient été tous mis à sec.

Que faire ? On ne s'embarrassa pas pour si peu. Il n'y avait pas d'eau, eh bien, on se laverait avec du champagne.

Donnant l'exemple, Houssaye déboucha une bouteille d'Ay, la versa dans une cuvette et y trempa sa longue barbe flavescente : comme les dieux et les poètes de la Grèce, il se débarbouillait avec de l'ambroisie.

* * *

Un soir, la Guimont, qui ne pardonnait pas à Marie son insouciance et que toutes les pérégrinations de son amie avaient écartée de son intimité, vint l'inviter à souper avec Roqueplan et Gustave Delahante chez le prince Napoléon. Marie s'était déjà trouvée à dîner chez la Guimont avec celui-ci et Girar-

din : l'esprit délicat du prince et son aimable philosophie l'avaient charmée. Elle accepta avec plaisir. Esther vint la prendre, et toutes deux se rendirent au Palais-Royal. Près du cabinet de travail du prince, était un boudoir, où l'on avait disposé un en-cas ; car Jérôme était un grand mangeur, et, souvent pris de fringale, son valet de chambre faisait discrètement le service intime.

Après un souper assez frugal, du reste, on partit gaiement. Le prince, très noctambule, s'offrit à remonter avec ses convives les Champs-Elysées. On devait reconduire la Guimont, qui demeurait rue de Chateaubriand. Avant de sortir, il eut la précaution de souffler lui-même les bougies des candélabres. Esther, saisissant le bras de Marie, lui dit : « Regarde ; c'est ainsi, qu'on fait les bonnes maisons. » Et le prince de rire avec les autres. Le conseil n'était pas destiné à porter ses fruits.

Moreau-Sainti, qui était alors directeur des Menus-Plaisirs, vint demander à Marie si elle voudrait jouer chez lui les *Viveurs de Paris*, de Montépin. Le rôle plaisait à

l'artiste ; les conditions qu'elle formula furent acceptées. Elle commença tout de suite les répétitions. Elle avait fait des progrès assez grands ; elle espérait un succès. Mais la première eut lieu précisément le jour de la mort de Victor Noir : on redoutait une émeute ; la pièce se joua devant les banquettes. Cependant, la *meilleure amie* de Marie ayant signalé à Duquesnel ces représentations, il vint la voir avec Alexandre Dumas fils : un engagement de trois ans à l'Odéon lui fut offert ; elle accepta.

Elle débuta dans le répertoire : Elmire de *Tartufe*, Silvia du *Passant* ; cette dernière pièce n'avait pas encore franchi les ponts, et le départ d'Agar avait laissé l'emploi libre.

Le succès de Marie la mit en possession du rôle. Elle continua ses débuts dans l'*Autre*, pièce de George Sand, pour laquelle elle avait été surtout engagée. Les répétitions étaient dirigées par Dumas.

Son rôle ne tenait qu'un acte et la laissait libre de bonne heure. Elle revenait avec Suzanne d'Avril, engagée en même temps

qu'elle, et qui jouait dans le même acte un rôle épisodique.

A cette époque, elle était l'intime amie de Théodore Barrière, qu'elle quitta depuis pour le fils de Richard Wallace qui s'appelait alors du nom de sa mère, Castelnau. Ce dernier l'épousa pour légitimer les trois garçons qu'elle lui donna. Tous deux sont morts, et les enfants ont hérité par mademoiselle de Castelnau, devenue madame Richard Wallace, du pâté de maisons qui fait l'angle du boulevard et de la rue Lepelletier. L'ex-mademoiselle de Castelnau ne pouvait pardonner à son fils d'avoir épousé sa maîtresse en régularisant la situation de ses enfants, elle qui avait légitimé le sien, à la mort de lord Herfort, par son mariage avec Richard Wallace ! Et plutôt que de transmettre aux enfants de son fils les trésors dont Wallace avait hérité, elle a préféré, elle, Française d'origine, en faire don à l'Angleterre.

Duquesnel fit appeler Marie dans son cabinet directorial et lui demanda : « Pouvez-vous, en quatre jours, m'apprendre une tragédie en un acte ? Passé ce délai, je serais forcé de

payer une prime. Entendez-vous avec Mounet-Sully qui joue avec vous. C'est une tragédie grecque. Voici la pièce ; lisez-la. Il n'y a pas de temps à perdre. »

Elle lut : le rôle était superbe. Les deux artistes se mirent à répéter, le soir et le matin.

Après le métier qu'elle avait fait à Bruxelles, une pièce en un acte n'était rien à apprendre. Mounet réglait la mise en scène, et le soir de la première de *Flava* ce fut un grand succès. Mounet était superbe en esclave gaulois, et voilà ce que disait, de Marie, Théodore de Banville dans son feuilleton :

« Mademoiselle Marie Colombier, belle à miracle dans un costume tissé de feuilles de roses et de rayons de soleil, s'est révélée grande tragédienne. »

Tout à coup, la troupe se dispersa, le théâtre se ferma.

La guerre était déclarée.

## CHAPITRE IX

### LA GUERRE

L'ambulance de l'Odéon. — Un dîner pendant le siège. — Histoire d'un bataillon de francs-tireurs. — Le Bourget. — Au profit des ambulances : *Flava*, tragédie grecque, jouée par Mounet-Sully et Marie Colombier, au Château-d'Eau.

La guerre !

A ce moment, on ne l'envisageait pas telle qu'elle devait être, avec son cortège d'horreur et d'épouvante : on la voyait comme un rêve de victoire, à travers l'enthousiasme populaire, les cris de joie, les manifestations belliqueuses, le joyeux tumulte des moblots, qui partaient le chapeau enrubanné sur l'oreille, et dans la tête un verre de trop

versé par les commères qui encombraient les trottoirs, et auxquelles ils avaient promis un retour triomphal. La fièvre gagnait tout le monde : on voulait participer au grand événement ; chacun était solidaire des espérances conçues ; les femmes même réclamaient leur part de l'œuvre commune. Grandes et petites dames prétendaient se dévouer à la patrie ; les artistes demandèrent à transformer en ambulances les foyers et les loges. Les théâtres subventionnés, la Comédie-Française, l'Odéon, donnèrent l'exemple. Les autres suivirent, et les monuments publics se convertirent également en refuges. Les particuliers, à leur tour, organisèrent chez eux des ambulances.

Tout était prêt. Il ne manquait plus que les blessés.

La déception fut grande. Il arriva beaucoup de malades, mais pas la plus petite éraflure. On murmura. Ce n'était pas pour faire concurrence aux hospices que l'on jouait à la sœur de charité. On avait des ambulances, on voulait des guerriers aux plaies terribles ! Pourtant, il fallut bien accepter

ces malades : les hôpitaux, qui regorgeaient déjà, ne pouvaient plus guère en recevoir. La petite vérole et la fièvre typhoïde, qui sévissaient, étaient traitées exclusivement à Bicêtre ; mais, par ce froid intense, la pneumonie et la pleurésie faisaient des ravages effrayants.

Il fallait de l'argent pour les frais de chaque jour. Le hasard avait voulu que la bourse de Marie fût assez bien garnie : elle fit ce qu'elle put. Sa *meilleure amie* écrivit aux personnes les plus réputées pour leur charité et leur fortune, en leur demandant leur concours. Ces lettres restèrent sans réponse. Alors, conseillée par la baronne de Spare, Marie alla avec celle-ci quêter à domicile, munie d'un carnet. En très peu de temps, les quêteuses rapportèrent plusieurs milliers de francs. La *meilleure amie* en conçut beaucoup d'humeur. Comment ! il n'avait pas été répondu à ses lettres, et d'autres avaient recueilli ce qu'elle avait vainement sollicité ? Son dépit s'était accru sous l'influence d'une personne ; une ex-sage-femme s'était insinuée par la flatterie dans

sa confiance, et avait réussi à s'imposer.

La présence de Marie la gênait et aussi faisait-elle tout ce qu'elle pouvait pour attiser le feu de la discorde. Elle avait beau jeu, en exploitant la vanité de *la meilleure amie*.

Un jour, on amena à l'ambulance de l'Odéon un soldat dont le mal n'était pas encore bien défini. Marie le fit placer dans une loge d'artiste ; quand sa *meilleure amie* rentra, on lui signala l'arrivée du malade : le médecin, après examen, craignait une fièvre typhoïde, ou la petite vérole. Alors, voulant faire acte d'autorité, en contrecarrant Marie, elle donna ordre de transporter le malade à Bicêtre. Marie eut beau alléguer qu'elle se chargerait de le soigner, qu'elle ne craignait pas la contagion, et que du reste, dans la petite vérole, la maladie la plus redoutable pour une femme, le danger n'existait que dans la période de convalescence, quand la pulpe desséchée se détache des boutons ; elle déclara qu'en transportant ce malheureux, par un froid atroce, on mettait sa vie en danger : on s'entêta, et le malade fut enlevé pour être conduit à l'hôpital. Le lendemain, Marie ap-

prenait sa mort. Elle résolut alors de quitter l'Odéon : des querelles qui en arrivaient à compromettre les existences confiées à leurs soins n'étaient pas admissibles, et elle était bien sûre que, sans ces rivalités, sa *meilleure amie* eût fait l'impossible pour soigner et pour sauver ce malheureux.

Marie allait souvent à Bruxelles : on n'y partageait pas l'optimisme des Parisiens à propos de l'issue de la guerre. Vainement on voulut la dissuader de rentrer à Paris : « Faites au moins des provisions, lui dit-on; songez donc : si vous aviez à soutenir un siège ! » Elle ne croyait pas la chose possible, mais, cependant, elle suivit le conseil; avec l'exagération que les femmes apportent à toutes choses, elle se mit à acheter à tort et à travers : des lapins, des poules (elle installa un poulailler dans les chambres de domestiques), des boîtes de conserves, des jambons, un pot de grès rempli de petit-salé; que n'acheta-t-elle pas ? jusqu'à deux sacs de farine pour suppléer à l'insuffisance des réserves de la boulangerie parisienne.

Arsène Houssaye, qui était devenu son

grand ami, surtout depuis la fête des Bruyères, reçut l'aveu de sa déception : « Eh bien, quoi, lui dit-il, il vous manque une ambulance? J'en ai une, moi aussi : venez la diriger. »

En haut de son hôtel, il y avait une seconde galerie où une quinzaine de lits étaient dressés. Son fils était aux avant-postes : il donnait l'adresse de l'hôtel de son père ; on y envoyait les malades et les blessés qui, maintenant, ne manquaient pas. Le rôle de Marie se bornait presque à commander les ambulancières, aussi nombreuses que les malades. Deux fois par semaine, on se réunissait à dîner chez Marie ; on parlait de tout, on espérait encore la victoire.

Un soir, Gustave Fould arriva tout enfiévré : « Comprenez-vous cela ? voilà cinq fois que je vais à la Place de Paris sans pouvoir être reçu ! Moi, Fould, fils de ministre ! Je viens leur offrir d'équiper à mes frais un corps franc, je ne demande que l'autorisation, et ils ne me reçoivent pas ! » Alors Marie, avec une crânerie de femme qui ne doute de rien : « C'est une permission que

vous voulez ? Eh bien, j'irai demain vous la chercher. — Comment ? Vous connaissez le général Trochu ? — Non. — Son aide de camp ? — Non plus. — Qui, alors ? — Personne. Mais je fais le pari d'aller à la Place, de faire passer ma carte, et d'être reçue tout de suite, et de vous apporter ce que vous sollicitez.. »

Charles Bocher, qui était là, proposa à Marie de l'accompagner, ce qu'elle accepta avec joie : son frère le général était très lié avec le général Schmidt. Le lendemain, elle fut le prendre chez lui, rue Saint-Florentin. Tous deux se rendirent à la place. La fanfaronnade de la jeune femme était tombée : elle s'était peut-être un peu avancée. Aussi, quand Charles Bocher lui proposa de demander en son nom une entrevue au général, elle ne refusa pas son offre. Mais on lui rapporta sa carte : le général était très occupé ; il ne pouvait recevoir.

Marie eut alors l'idée de donner la sienne et de solliciter à son tour une audience : l'huissier revint en l'invitant à entrer chez l'aide de camp du général Trochu. Elle prit le bras de Bocher : « Vous vouliez me faire

entrer; c'est moi qui force la porte. » Et ils firent leur entrée ensemble, à la surprise du général. Elle s'excusa, et remercia la galanterie française qui n'avait pas voulu faire attendre une femme dans un corps de garde; car, avec tous ces militaires allant, venant, attendant, eux aussi, c'était bien un corps de garde. Elle expliqua le but de sa visite, et emporta non seulement l'autorisation d'organiser un corps franc, mais les armes nécessaires et les vivres. Elle avait gagné son pari, et le lendemain, à dîner, ses amis, en buvant le champagne, déclarèrent :

> Les femmes, les femmes, il n'y a que ça,
> Tant que la terre tournera,
> Tant que le monde existera.

Cette comédienne fantaisiste et patriote, pénétrant avec tant de crânerie chez le gouverneur de la Place, et obtenant du général, ahuri par cette jupe qui se fourvoyait chez lui, l'autorisation refusée au fils du ministre, ne prouvait-elle pas que l'Empire fut une opérette héroïque? Offenbach s'en serait inspiré, et l'actrice qui donne un bataillon de

volontaires à son pays manque au duché de Gérolstein. Trait bien caractéristique de ce chauvinisme parisien qui portait panache comme les héros d'Hervé ! Marie profita de la bonne volonté du général Schmidt pour demander la permission de faire partie d'une ambulance militaire ; celle de Houssaye ne lui suffisait pas : on y était trop bien. Elle obtint d'être attachée à l'ambulance de la Chaussée-Clignancourt, où il y avait au moins une centaine de malades. Elle était la seule laïque admise, avec les chirurgiens militaires et les religieuses, à aller ramasser les blessés sur le champ de bataille.

Elle se rencontra là avec Henry Duprey, le peintre militaire, qui, empêché par son infirmité de faire partie de l'armée, suivait le service des ambulances. Le clair soleil des batailles luisait sur le Bourget en cette après-midi hivernale où la pureté glacée de l'air permettait d'entendre le pas des troupes résonnant sur la neige, et d'apercevoir, à travers l'espace fluide, les moindres détails du panorama militaire. On avait rangé les voitures d'ambulance le long du chemin de fer;

en bas du talus, dans un champ de labour. Leurs croix rouges frappaient la vue. Les brancards étaient repliés ; les porteurs se tenaient à côté, les brassards aux bras, attendant le signal pour aller ramasser les blessés : sur le talus, dominant ces groupes immobiles, haletant et râlant sans trêve comme le poumon d'un homme en agonie, une locomotive blindée envoyait vers le ciel bleu son panache de fumée noire. Les soldats d'infanterie de marine étaient massés en lignes compactes : leurs uniformes sombres endeuillaient ce paysage limpide. Allant, venant, portant des ordres, les spahis aux grands burnous blancs se hâtaient, montés sur de petits chevaux arabes aux jambes fines, à la longue crinière. Une immense attente planait sur cette scène, au-dessus de laquelle était suspendue l'obscure menace de la guerre.

De temps en temps, on entendait comme le vol d'une compagnie de perdrix : c'était un obus qui passait. Le projectile allait s'enfouir dans le sol, où il creusait un grand trou, éparpillant la neige et la terre.

Les ambulances étaient à l'arrière-garde, et il n'y eut pas d'engagement. Marie ne rapporta pas de son excursion le sentiment de terreur auquel elle s'était attendue, mais seulement la très vive impression d'une chose plus curieuse que redoutable. Elle ne vit, il est vrai, que les blessés qu'on ramenait des avant-postes. D'ailleurs, bien des soldats, engagés dans les guerres, n'en ont pas gardé d'autres souvenirs.

Seuls les chefs qui, la lorgnette à la main, du haut d'une colline, assistent aux déploiements, aux conversions, aux progrès, aux retraites des corps d'armée, voient se déplacer sans cesse les innombrables pièces de l'échiquier militaire, les lignes sombres des troupes se fermer et s'ouvrir comme les deux branches d'un mortel compas, et enfin toute la géométrie des batailles compliquer à l'infini ses figures. Seuls ces ordonnateurs des sanglantes mêlées peuvent savoir les raisons qui tantôt précipitent et tantôt retiennent l'élan des masses guerrières, dire le pourquoi de leurs évolutions et sentir le moment où la chance du combat,

longtemps oscillante, se fixe enfin, entraînant de son poids l'un des plateaux de la balance. Mais l'humble figurant du drame héroïque n'a, comme à la scène, qu'à marcher sans comprendre, et à faire tous les gestes de l'emploi, y compris celui de mourir.

Le général Schmidt était très lié avec l'amie de Marie, la baronne de Spare, nièce du docteur Sée. La baronne l'invita, au nom de la jeune femme, à dîner chez celle-ci. Marie mit à contribution l'influence de son hôte : elle fit obtenir du fourrage à un brave nourrisseur du nom de Damoiseau, qui demeurait au boulevard de Clichy. Les vaches n'avaient plus rien à manger; il allait être contraint de les faire tuer, et cela au grand désespoir des pauvres mères du quartier, à qui il donnait du lait pour leurs petits : l'insuffisance de nourriture avait tari les mamelles de ces malheureuses femmes. En reconnaissance du service rendu, Damoiseau envoyait tous les jours un litre de lait à l'ambulance de Houssaye, un demi-litre à mademoiselle Beaugrand, la danseuse de l'Opéra, amie de Marie.

Toutes les bêtes du Jardin d'acclimatation avaient été vendues à la boucherie anglaise du faubourg Saint-Honoré; la devanture de cet établissement présentait un spectacle absolument fantastique : on y voyait la trompe d'un éléphant à côté d'une couple d'« inséparables ». Toute la faune de la création y était étalée, débitée, vendue au poids de l'or, comme si Noé, au sortir de l'arche, eût mis en quartiers tous ses pensionnaires.

Houssaye, venant dîner chez Marie, lui dit : « J'apporte mon plat. » Et il lui tendit les deux inséparables qu'on avait eu la cruauté de tuer. Albert Millaud, qui était présent, ajouta : « Eh bien, je vais aussi chercher le mien. » Il s'enfuit et rapporta de la rue Saint-Georges un splendide faisan blanc, au plumage argenté, avec une queue magnifique, comme celle d'un paon. Marie l'installa de suite dans son poulailler; sa queue immense intimidait les pauvres petits poulets, qui n'osaient plus se réfugier sur les perchoirs.

La vie était pleine d'imprévu et de contrastes. Le matin, à huit heures, Marie, habillée de bure, était à l'ambulance; à sept heures,

elle rentrait dîner chez elle, avec des amis, ou bien elle allait dire des vers ou jouer au profit des blessés. Mounet-Sully vint lui demander de jouer avec lui *Flava*, au Château-d'Eau : cette représentation fut vraiment amusante. Comme le gaz manquait, — il n'y avait plus de charbon et le pétrole n'était pas encore entré dans nos habitudes, — la salle, à peine éclairée de maigres quinquets à l'huile, était pareille à un trou noir. On se croyait reporté au temps des moucheurs de chandelles et du théâtre de Molière. A un certain moment, Mounet devait remonter la scène, écarter un grand rideau, et montrer à Flava la toile du fond qui figurait la mer, en s'écriant, de sa belle voix emphatique : *Regardez ces vaisseaux !...* Dans le mouvement brusque qu'il fit pour les séparer, les deux rideaux, mal accrochés sans doute, tombèrent sur lui ; il redescendit la scène, la corde au cou, les rideaux formant besace de chaque côté.

Du gouffre noir de la salle montèrent des rires homériques ; heureusement, c'était presque la fin, et la toile se baissa au

milieu des bravos et de la gaieté générale.

A quelques jours de là, Marie devait dire la *Popularité* de Barbier. Sarcey, qui n'avait pas encore été promu à la dignité d'oncle, vint la voir, pour la prier à dîner sur la Butte. Il y avait là un poste de gardes nationaux, très littérairement composé. La plupart de ces guerriers étaient des écrivains, des journalistes : Sardou figurait parmi eux. Pressentant sans doute les hautes destinées intellectuelles de cette Butte qui n'était cependant pas encore sacrée, on avait confié la garde de cette citadelle allégorique de l'esprit parisien à une cohorte intellectuelle. Les Muses de Montmartre y étaient déjà représentées par de charmantes cantinières comme Massin, Marie Magnier, adorablement jolie et svelte, portant, avec une crânerie exquise, le costume de sous-lieutenant et le bidon d'ordonnance.

Ce jour-là était une fête de gueulardise : il y aurait un gâteau de riz et une crème à la vanille. Sarcey comptait bien exciter la gourmandise de Marie en lui donnant ce détail du menu.

Quand il était arrivé, elle étudiait cette *Popularité* qu'on croirait inspirée d'hier, tant les vers en sont d'une actualité saisissante. Il regarda le volume ; sa religion de bibliophile fut scandalisée : pour aller plus vite, Marie, au lieu de prendre un coupe-papier, avait passé son doigt entre les feuilles, ce qui les avait dentelées de grandes éraflures.

Il avait raison, l'oncle futur ; elle tint compte de la remontrance.

Il venait à peine de partir, qu'arrivait le général Schmidt pour inviter, lui aussi, Marie à des agapes, moins nombreuses, mais non moins alléchantes. Elle s'excusa : elle allait dîner au Moulin de la Galette, et il y aurait un gâteau de riz. « Vous refusez mon dîner pour un gâteau ! Fi, la gourmande ! Eh bien, vous en serez punie ; vous ne le mangerez pas, le gâteau. — Et qui m'en empêchera ? — Vous verrez bien. » Elle ne fit qu'en rire.

Courageusement, elle grimpa la pente si escarpée de la rue Lepic. Près du Moulin de la Galette, vestige du douzième siècle épargné par toutes les révolutions, et qui profile

encore sur le ciel sa silhouette archaïque, comme à l'époque où ses ailes tournaient sans relâche pour fournir la pure farine de froment aux rouliers aventurés sur ces hauteurs, un terrain en esplanade s'étendait. On y avait construit un baraquement qui servait d'abri au poste ; c'est là que les littérateurs et les journalistes en capote ou en vareuse se trouvaient réunis autour de la popote qui s'élaborait sous la surveillance d'un gargotier. Au-dessus de ce hangar, tournaient les jeux prismatiques d'un phare, illuminant tour à tour les différentes zones de la banlieue : telles sont les projections de la Tour Eiffel.

Sur la plaine noire se découpait une clarté dans laquelle un fragment de paysage revivait. Montmartre, où se sont établis depuis tant de cabarets artistiques, d'où rayonne sur le monde l'esprit parisien, s'acquittait déjà de sa mission, qui est de répandre la lumière. On venait de se mettre à table, et l'on attaquait un filet à la sauce piquante dont *la plus noble conquête de l'homme* avait fait les frais, quand tout coup retentit le galop d'un cheval. Patapoum, patapoum :

cela s'entendait joliment bien en haut de la rue Lepic. On fit silence, écoutant. C'était une estafette : « Ordre du Gouverneur de Paris : il faut envoyer la projection de lumière sur le pont de Bezons. On va venir visiter le poste du Moulin de la Galette. »

Patatras! il fallut plier bagage. Adieu le gâteau de riz, et le baccara qui allait suivre le dîner, et toute cette partie de plaisir offerte par les camarades et qui devait faire trêve à la commune inquiétude. Les hommes reprirent la faction le fusil au bras ; les visiteuses durent s'esquiver. « Pas de femmes! pas de femmes! » chantait-on en chœur. Et, le ventre vide, il fallut dégringoler la Butte, et revenir chez Marie où une omelette au lard et des boîtes de conserves firent oublier la mésaventure.

Un ami de la baronne de Spare, M. Bureau, un financier qui depuis a eu avec la justice des démêlés qui l'ont conduit à Mazas, s'était montré plus que généreux en donnant pour l'ambulance de l'argent et toutes sortes de choses, des gilets de laine, des caleçons, des bonnets de coton ; ceux-ci surtout avaient été

très appréciés; les malades souffraient beaucoup du froid à la tête, par cette température horrible, dans cette grande école transformée tant bien que mal en hospice, et où le feu manquait. Pour les moins souffrants, il avait donné des pipes et du tabac.

Un jour, il vint dire à Marie qu'il allait partir en ballon, et lui demanda si elle avait des commissions. Elle pensa à sa mère et à sa sœur qu'elle avait fait partir pour le pays. Etaient-elles arrivées à bon port? Avaient-elles encore de l'argent? Bien souvent, dans sa pensée inquiète, elle s'était demandé tout cela. Elle remit trois cents francs à M. Bureau, qui devait tâcher de lui donner des nouvelles par pigeons, ce qu'il fit. En souvenir de la joie apportée, elle n'a jamais voulu depuis manger de ces volatiles.

Il était difficile de se « réargenter ». On n'avait pas prévu le siège aussi long. Arsène Houssaye, pour faire plaisir à Marie, avait installé une ambulance dans son hôtel : elle lui suggéra l'idée d'organiser une représentation au bénéfice de cette ambulance, qui était une lourde charge pour lui, et à sa demande

elle s'en occupa. Tout ce qui restait à Paris y prit part, comme artistes ou comme spectateurs, et, malgré la rigueur des temps, la recette fut digne de l'œuvre.

En rentrant de chez Houssaye, où elle avait eu très chaud, Marie se mit au lit pour six semaines. Elle avait été prise par la congestion pulmonaire. Elle était à peine hors de danger que l'imprudence d'une femme de chambre faillit lui coûter la vie. Se trompant de flacon, elle lui avait versé à flot de la liqueur de Fowler! de l'arsenic! La jeune femme s'en tira avec une maladie d'estomac qui dura six mois. Au nouvel an, ses amis, qui avaient cru la perdre, heureux de son rétablissement, s'ingénièrent à lui envoyer des souvenirs amusants. L'un lui offrit une couveuse sur un tas d'œufs; l'autre, un quartier d'agneau venant de chez Marguery. Comment avait-il pu se le procurer?

Arnold Mortier lui adressa deux colombes roucoulant dans une ravissante cage aux barreaux dorés. Le général Schmidt lui envoya une superbe corbeille de fleurs et de fruits. Elle avait le désir d'être agréable à sa

chère baronne de Spare, qui avait été si charmante pour elle. Elle pensa qu'elle ne pouvait rien lui offrir de plus joli ni qui lui fît plus plaisir que cette corbeille : elle pouvait bien s'en priver pour elle! Et tout de suite, elle la lui fit porter. Celle-ci, à son tour, recevant ce beau présent, avait une politesse à rendre...

Le général, en rentrant chez lui, trouva la corbeille dans son salon : il crut à une erreur, s'informa, et comprit par quel ricochet elle lui était revenue. Il vint en riant conter l'aventure à Marie, tandis que chez lui on s'extasiait sur le beau cadeau d'une femme qui cependant savait compter.

## CHAPITRE X

### LA COMMUNE

Mort du comte Grégoire Potocki. — Comment on sauve un héritage. — La fin d'une idylle. — Dangereux voyage. — Révélations : Mort de l'abbé D......

Paris était au pouvoir des communards. Ceux que le siège avait retenus s'étaient enfuis devant la perspective d'être collés au mur ou de faire le coup de fusil contre les Versaillais.

Passant par Saint-Denis où les Prussiens étaient installés, et faisant un grand détour par Herblay et Maisons-Laffite, Marie gagna Saint-Germain, où Barbotte, le propriétaire du pavillon Henri IV, lui loua un appartement sur la terrasse.

On se retrouvait en pays de connaissance,

avec des amis qui avaient adopté, pour s'y réfugier, un coin de la campagne parisienne. On croyait que la rébellion serait vite réprimée ; on acceptait, sans trop de difficulté, cet exil forcé, après les inquiétudes du siège. On se rencontrait sur la route de Versailles où l'on allait aux nouvelles. Les jours, les semaines se passaient, sans apporter aucun changement. Ce fut à Saint-Germain que Marie apprit la mort du comte Grégoire Potocki, un brave garçon, qu'un éclat d'obus avait frappé dans l'avenue Friedland, près de la Barrière de l'Étoile.

Physionomie bien curieuse que celle de ce jeune homme de vingt-six ans, grand, d'allure souple et élégante, d'aspect viril, intelligent ! Il était le fils naturel du comte Potocki, celui qui a fait construire le superbe hôtel de l'avenue Friedland, au coin de la rue Balzac.

La tendresse du comte était vive pour ce fils, qu'il avait eu d'une maîtresse avant son mariage : il l'avait reconnu comme l'aîné et le chef de la famille, lui donnant le pas sur le fils légitime, de quelques années plus jeune.

Appartenant à la Pologne russe, le comte Potoski avait conspiré ; il fut condamné à la déportation. Grégoire Potocki, âgé de seize ans, puisant l'énergie et le courage dans l'affection qu'il rendait à son père en échange de la sienne, entreprit, sous un déguisement, le voyage de Sibérie, combina l'évasion du captif, et la fit réussir ; sa tendresse filiale accomplit ce miracle que les plus forts regardaient comme impossible. Le comte se réfugia à Paris. Il avait mis la plus grande part de son immense fortune à l'abri de la confiscation ; il en plaça une partie dans des Compagnies d'assurances viagères, se créant ainsi un revenu qui dépassait de beaucoup le million : il se flattait de vivre assez longtemps pour reconstituer le capital sur une part de ces revenus. L'argent valait alors plus cher qu'aujourd'hui.

Alléché par ce succès, voulant constituer à son fils bien-aimé une fortune incontestée, il avait placé sur sa tête une somme qui lui créait une rente viagère de sept cent mille francs.

Grégoire Potocki était l'ami de Marie de-

puis longtemps ; elle se plaisait à ce caractère droit, un peu sauvage, presque timide. Il cessait auprès d'elle d'être taciturne ; il savait conter ; c'est de lui qu'elle apprit tous les détails de l'évasion.

Il se plaisait dans la solitude ; aussi venait-il de préférence quand il n'y avait personne chez Marie.

S'il survenait quelque visite, il passait dans une pièce à côté pour donner des leçons d'escrime à sa petite sœur : il avait apporté masques, plastrons, fleurets, et il se plaisait à enseigner à l'enfant à se défendre. La cordialité de Lambert Thiboust avait trouvé grâce devant sa sauvagerie. Un jour, chez la jeune femme, il vantait les délices de la cuisine polonaise, soupe à la glace, sauce à la crème, etc. ; il lui dit : « Mais au fait, chez Ledoyen, aux Champs-Élysées, on fait délicieusement cette cuisine ; beaucoup de mes compatriotes s'y donnent rendez-vous. Vous plaît-il d'accepter mon invitation ? » Dans un cabinet attenant au jardin d'hiver, sur une table couverte de fleurs, on servit à Potocki et à ses invités les plus purs spéci-

mens de l'art culinaire russe et polonais.

A la fin du dîner, Lambert Thiboust de s'écrier : « Eh bien, maintenant, si nous mangions un bifteck ? »

Le bon, le délicat, l'honnête Potocki devait devenir la proie d'une chevalière d'industrie. Une étrangère, espèce de tzigane blonde, attirée par l'éclat de cette fortune indépendante, avait voulu passer du rang de maîtresse à celui d'épouse.

Pour y parvenir, elle simula une grossesse; et la toujours nouvelle histoire d'un enfant acheté à une sage-femme par l'intermédiaire d'une confidente qui finit par manger le morceau, en allant tout conter au père de Grégoire, termina la comédie.

Le comte était tout heureux que son fils eût échappé à ce péril. Le siège étant arrivé, il savait que sa nationalité le mettait à l'abri de tout danger; il accepta de lui laisser la garde du palais de l'avenue Friedland, d'autant que, le voyant mal guéri, il n'était pas fâché que l'investissement établît une barrière entre son fils et cette femme, qui s'était installée à Fontainebleau pour jouer plus à

l'aise, sans contrôle, la comédie de l'accouchement.

Ainsi donc il était mort, ce pauvre Potocki : la Commune avait eu raison de cette jeunesse, de cette vigueur, de cette bonté, de cette intelligence.

Après la guerre, la Commune déclarée, et craignant le pillage, il était resté pour faire respecter la neutralité du drapeau arboré au faîte du palais paternel.

Un jour, tandis qu'il allait jusqu'à la Barrière de l'Étoile, un obus venu du Mont-Valérien, en éclatant, l'avait atteint ; il était mort de sa blessure. La douleur de son père, en apprenant l'affreuse nouvelle, avait été atroce. Le temps l'adoucit. Son second fils, héritier de son nom, chercha à conquérir sa tendresse, à combler le vide fait par la mort du préféré. Il fut interrompu dans cette entreprise par le violent amour que lui inspira une adorable jeune fille, la fille de la princesse Pignatelli ; et, malgré l'opposition de son père et sa menace de le déshériter, le mariage s'accomplit.

Le jeune ménage vivait presque à part

dans cet immense hôtel. La petite épouse était si jolie, si exquise de jeunesse élégante, que le père pardonna, tout à l'espoir d'un petit-fils qui lui rendrait le cher disparu. Il se prit à vivre dans le rayonnement de ce printemps. Les époux semblaient si bien faits l'un pour l'autre et formaient un couple si harmonieux que c'était plaisir de les regarder s'aimer, être heureux. Mais le temps passait, le comte se dépitait, surveillant les malaises de sa bru qui, dans sa joliesse, était d'une santé désespérante, et ne sachant sur qui faire retomber son mécontentement. Tantôt c'était à son fils qu'il s'en prenait; il disait en le regardant : Vous voyez cet animal-là : il n'est même pas capable de faire de moi un grand-père. » Tantôt c'était sa belle-fille qu'il prenait à parti : « Vous savez, vous êtes déshéritée si je ne suis pas grand-père; je ne vous laisserai rien. » La loi russe est si élastique !

Ce besoin de double paternité était devenu si aigu, que le comte, avec un cynisme sénile, en arrivait à vouloir prendre la place de son fils, convaincu qu'il possédait encore

les qualités requises pour la propagation, comme dit M. Diafoirus. Les jeunes époux riaient de ses boutades, et suivaient le sentier de leur bonheur. Un soir, après un dîner qui avait réuni quelques amis, entre autres ses voisins Arsène et Henry Houssaye, il eut une attaque. Le médecin, mandé en toute hâte, laissa peu d'espoir. « Avisez à l'avenir, » dit-il. Arsène Houssaye, qui avait beaucoup d'influence sur le moribond, entra dans sa chambre, le chapitra. On s'enquit d'un notaire. Il n'était pas facile, un dimanche soir, de trouver un médecin ; à plus forte raison, un notaire : celui de la famille était à la campagne, et aussi celui de Houssaye. Enfin on put en découvrir un qui, à la hâte, avec Houssaye et les amis présents qui servaient de témoins, rédigea le testament, lequel constituait l'héritier du sang comme légataire universel. Que serait-il advenu si Houssaye n'avait pas été là pour défendre les intérêts du jeune ménage, ou s'il y avait mis moins de zèle ?

Potocki menait grand train, recevant beaucoup. Parmi les invités de la maison était Guy

de Maupassant. Il faisait une cour assidue et sans résultat à la jeune comtesse; le mâle écrivain dont le talent affecte des allures vigoureuses parfois jusqu'à la brutalité, et qui professa si exclusivement, en théorie, le culte de l'amour physique, était épris de cette grâce mondaine, si élégante et si attachante à la fois. Un jour, à la suite d'un pari perdu, elle lui envoya douze poupées, figurant douze jolies personnes. Maupassant leur fit ouvrir le ventre, les bourra de son, de manière à représenter des femmes en position intéressante, et les renvoya toutes à la comtesse, avec cette étiquette : « En une nuit ! »

Que se passa-t-il, après la mort du père, dans ce ménage si bien uni? Quelle bizarre antipathie surgit chez cette femme, épousée dans une flambée de passion par un mari qui lui donnait la jouissance d'une fortune presque royale? Personne ne saurait le dire. Mais tout ce qui peut lasser la patience d'un mari épris comme un amant fut mis par elle en usage. Elle faisait, systématiquement, des notes extravagantes chez les fournisseurs, commandait à tort et à travers chez les couturières

des toilettes jamais portées, et vendues aussitôt que livrées à des revendeuses; elle exila le comte de son intimité, le laissant solitaire dans sa chambre, ne se donnant même plus la peine d'inventer des prétextes. Enfin, les tribunaux prononcèrent la séparation, et plus tard le divorce; la femme qui avait gâché des centaines de mille francs se déclara satisfaite des vingt-cinq mille livres de rente que son mari lui reconnut généreusement en apport. Aujourd'hui, le comte Potocki habite solitairement son palais, et fait les honneurs de ses chasses superbes au Président de la République. Qui dirait, en le voyant passer avec un flegme presque britannique, conduisant un phaéton attelé de deux superbes coureurs à la robe d'ébène, qu'il a été touché par le délire de la passion méconnue?

A Saint-Germain, Marie s'était rencontrée avec Gabrielle Gauthier, qui avait accepté l'hospitalité d'une amie, Félicie Delorme. Celle-ci avait une petite maison près de Poissy; elle venait dîner chez Marie, Marie allait déjeuner chez elle. La jeune femme manifes-

tait son ennui ; elle ne s'était pas préparée pour une si longue absence : elle avait emporté très peu de linge et d'effets. Félicie Delorme lui dit : « Mais si vous voulez aller à Paris, c'est très facile : j'y vais souvent. Les femmes et les enfants peuvent aller et venir : il n'y a que les hommes capables de porter les armes qu'on ne laisse pas sortir. Nous irons en voiture jusqu'à Saint-Denis, et de là, nous prendrons le train pour Paris à la gare du Nord : il n'y a aucun danger. Si vous voulez, j'irai avec vous. » Marie accepta avec plaisir, et il fut convenu que, le lendemain, elle la prendrait en voiture, et qu'on irait par la seule voie libre : Saint-Denis.

Il y avait là, à déjeuner, quelques amis, entre autres Georges Dubail, le fils du maire du septième arrondissement. Son père et lui avaient été obligés de s'enfuir, traqués par leurs administrés. — Depuis son arrivée à Saint-Germain, il faisait la cour à Marie, se prétendant amoureux d'elle. Comme il redoublait ses protestations : « Oh ! laissez-moi donc tranquille, s'écria-t-elle ; tout cela, ce sont de belles paroles, mais je suis sûre que

si je vous prenais au mot, et si je vous demandais une preuve, vous vous récuseriez. — Faites-en l'essai, répliqua-t-il. Quelle preuve exigez-vous de moi? Tenez, voulez-vous que je vous accompagne à Paris? — Ne faites pas cela, dirent les amis présents; c'est une folie. Vous entrerez dans Paris, mais vous n'en pourrez plus sortir sans un sauf-conduit. — Pardon, je tiens le pari : j'offre à mademoiselle Colombier de l'accompagner, à la condition d'une récompense. — Honnête ? — s'écrièrent les amis. — Cela dépend de ce que vous entendez par honnête. Il faut que l'enjeu soit l'équivalent de ma vie que je risque. » Le pari fut tenu, et, le lendemain, Marie et Félicie Delorme, accompagnées de Georges Dubail, descendaient du train de Saint-Denis à la gare du Nord et entraient dans Paris. Marie demeurait rue Saint-Lazare, proche de la gare : il fallut descendre à pied ; il n'y avait pas de voiture, naturellement. Vers le faubourg Montmartre, rue Lafayette, une barricade empêchait d'avancer : il fallut faire un détour ; rue Saint-Lazare, près de la rue de la Chaussée-d'Antin, nouvelle barricade et nou-

veau détour. Enfin on arriva chez Marie, en passant par la rue Caumartin : à cinquante mètres de sa maison, il y avait encore une barricade.

Les concierges dirent à la jeune femme qu'ils avaient bien peur ; qu'on était venu perquisitionner, demander s'il n'y avait pas d'hommes ni d'armes dans la maison. Ils avaient déclaré que tous les locataires étaient absents, et on les avait laissés tranquilles ; mais toute la nuit c'étaient des patrouilles, des gens qui circulaient.

— Vrai, madame, concluaient-ils, ce n'est pas prudent à vous d'être revenue.

— Aussi vais-je repartir au plus tôt.

Elle monta chez elle pour faire un paquet de lingerie, car il ne fallait pas songer à emporter une malle.

Puis on se rendit chez Félicie Delorme, qui demeurait rue de Trévise ; elle avait naturellement des objets à prendre chez elle. On grimpa au cinquième étage. Sur le palier s'ouvrait une petite porte : on montait un escalier particulier et enfin on trouvait un appartement tout à fait détaché du reste de

l'immeuble et auquel correspondait un escalier aboutissant à la maison contiguë à la rue adjacente. On pouvait ainsi entrer par une rue et sortir par l'autre.

Marie ne connaissait Félicie Delorme que de vue avant de l'avoir rencontrée à Saint-Germain : elle se rappelait avec étonnement les brillantes toilettes, signées de la bonne faiseuse, que Félicie portait à Déjazet et dans d'autres théâtres du même genre, où elle jouait de petits rôles. Elle était passablement laide, les lèvres épaisses et retombantes, la taille plate ; mais de grands yeux ardents éclairaient cette laideur, et Félicie atteignait au véritable chic par sa façon élégante de s'habiller. Au surplus, la disgrâce physique de certaines marchandes d'amour leur nuit moins qu'on ne suppose : les hommes s'étonnent d'abord du succès qu'elles obtiennent, et se demandent ensuite par quel charme secret elles ont provoqué et retenu le caprice de leurs amants : de là à vouloir l'expérimenter par eux-mêmes, il n'y a qu'un pas, le premier, et le seul qui coûte.

Le luxe que Félicie déployait au théâtre et

à la ville rendait le contraste plus frappant ; quand on allait chez elle ; il fallait passer par un couloir comme ceux qui conduisent aux chambres des domestiques, franchir, en se baissant, une porte basse, puis descendre deux marches. Mais cette impression était tout aussitôt effacée par une sensation toute contraire d'élégance et de goût artistique. L'antichambre était tendue d'étoffe de fantaisie, avec sièges et meubles anciens ; puis venait une salle à manger en vieux chêne aux fines sculptures ; elle communiquait directement avec un petit salon et une chambre à coucher, tendue de brocart vert d'eau, ornée de tapisseries au petit point, le tout d'un luxe et d'une coquetterie de bon aloi, qui ne laissa pas que d'étonner Marie.

En se trouvant loin du bruit, dans ce milieu élégant ; on se laissait aller à la douceur des sièges moelleux des grandes bergères Louis XVI. Comme si elle avait quitté son appartement de la veille, Félicie alla prendre dans une armoire du madère, du porto, des gâteaux secs, des biscuits, avec des assiettes de vieux saxe, servit le tout sur de petites

tables gigognes avec des cigarettes d'Orient. Les pérégrinations de la journée avaient donné faim et soif à tout le monde. Le vin épanouit la gaîté de chacun ; tout en causant et en fumant, on s'aperçut que l'heure du départ avait fui : il fut décidé qu'on coucherait à Paris. Marie accepta de rester chez Félicie Delorme parce que les barricades l'effrayaient un peu ; et puis, pour trimballer les paquets, il y avait moins loin de la rue de Trévise à la gare du Nord. Georges Dubail proposa aux deux femmes de dîner chez Marguery, et l'on se dirigea gaiement et d'un pied léger vers le boulevard Poissonnière. Les rues et les boulevards étaient presque déserts, et les rares passants que l'on rencontrait regardaient d'un air étonné ces gens qui causaient et riaient. Marguery servit à ses clients un dîner irréprochable, comme si l'on ne venait pas de passer par le siège, et comme s'il n'y avait pas de Commune. Il leur recommanda un bourgogne qui justifia l'éloge qu'il en faisait.

Enfin, l'on remonta chez Félicie, aussi gaiement qu'on en était parti.

Le lendemain matin, Georges Dubail arrive tout essoufflé, une gerbe de roses dans les bras. Il raconte qu'il est passé chez Lefilleul, son fleuriste du boulevard, où il a acheté ses roses, de magnifiques Paul Néron : qu'en circulant dans Paris, on l'a remarqué, suivi ; il a reconnu l'homme : un employé de la mairie qu'il a renvoyé autrefois. Pour le dépister, il a pris à travers le dédale des rues qui avoisinent le Conservatoire, il a couru, et maintenant, il croit bien l'avoir « semé ». Puis, il se met à raconter les événements de la soirée et de la nuit. A Montmartre, on se battait. L'abbé D......., archiprêtre de la Madeleine, a été assassiné. A ce nom, Félicie se mit à pousser des cris. « Vous dites?... L'abbé D....... a été assassiné? — Oui. Est-ce que vous le connaissiez ? — De nom... Mais c'est horrible!... Et vous êtes bien sûr d'avoir dépisté l'individu qui vous suivait? Attendez, je vais regarder dans la rue s'il n'y a personne. » Elle regarda en se penchant, car le toit avançait et cachait la rue ; puis elle fit signe à Dubail de venir, et lui désigna un homme qui attendait de

l'autre côté, au coin de la rue. « Mais c'est lui, s'écria-t-il, c'est bien l'homme qui m'a suivi. » L'individu était là, examinant les maisons, les croisées, mais il n'avait pas l'idée de regarder aussi haut : on était donc tranquille. « Eh bien, dit-elle, voilà quelqu'un qui vous ferait passer un mauvais quart d'heure. Vous avez de la chance d'être ici. Mais, par exemple, vous ne sortirez pas de Paris aussi facilement que vous y êtes entré. Nous y aviserons plus tard ; pour le moment, il faut vous en aller au plus vite. — Mais où allons-nous nous donner rendez-vous ? — Chez moi, dit Marie. Voici ma clef ; le concierge vous a vu avec nous hier : allez nous attendre. » Félicie Delorme ouvrit la porte et, prenant la main de Dubail, elle le guida jusqu'au palier de l'autre maison, où il n'eut plus qu'à descendre l'escalier. « Et surtout n'allez pas chercher une autre botte de roses, à moins que vous ne veuilliez vous faire coller au mur. »

En rentrant dans le petit salon, Félicie se laissa tomber accablée sur un siège, et les nerfs la dominant, ne pouvant plus contenir

ses larmes, elle fut prise de sanglots convulsifs. Marie n'y comprenait rien. Quoi? qu'y avait-il donc? pourquoi ce désespoir? — A la fin, la crise s'apaisant, Félicie Delorme s'expliqua.

Un jour, elle était allée soigner une amie, malade d'une fluxion de poitrine. Un monsieur vint voir cette amie ; comme le médecin avait fait défense de laisser entrer personne, ce fut elle qui le reçut et lui parla. Il finit par lui demander son nom, son adresse et la permission de venir chez elle. Il s'entourait de mystère. C'est pour lui qu'elle avait pris ce logement, à deux issus. Pendant cinq ans, il lui rendit visite deux fois par semaine ; il lui donnait beaucoup d'argent : c'était lui qui la défrayait de toutes ses dépenses, mais à la condition qu'elle ne chercherait pas à savoir qui il était ; à la première indiscrétion, tout serait fini, — il ne la reverrait jamais. Personne ne devait se trouver sur son passage ; il lui fallait éloigner sa domestique. Deux fois par semaine, à des heures convenues, elle l'attendait : s'il était empêché, il venait le jour suivant. « Alors, vous ne sa-

vez pas son nom ? dit Marie intriguée. — Si, attendez. Un jour, il y avait à la Madeleine un grand mariage : je m'attarde à regarder les dames, en superbes toilettes, descendre de voiture, puis l'idée me vient d'entrer dans l'église ; je me faufile parmi la foule, et à l'autel, officiant, je reconnais... qui ? Mon visiteur assidu et inconnu. Je demande, je m'informe : c'était l'abbé D........ dont Dubail vient de nous raconter l'assassinat. »

Et elle se remit à sangloter. Marie cherchait à la consoler, mais elle ne trouvait pas les mots pour calmer son chagrin ; très intéressée, elle regardait cette femme, la maîtresse d'un prêtre.

Elle avait gardé de son enfance catholique une crainte mystérieuse pour tout ce qui touche à la religion et à ses ministres. Le prêtre que le surplis vêtait de sa blancheur froide alors qu'il distribuait la manne eucharistique aux fidèles tendant vers lui leurs faces d'extase ; celui qui s'asseyait au tribunal de la pénitence, juge impassible des faiblesses mortelles qu'il semblait absoudre et guérir sans les partager, image impersonnelle du

Dieu très saint; le pontife qui, dressé dans l'orgueil flamboyant des chasubles magnifiques, levait si haut le soleil du tabernacle au-dessus des foules courbées sous le vent de la prière, ne devait pas être un homme comme les autres, une chair de désir et de plaisir. Et celle qui avait eu le pouvoir de le ramener à la condition mortelle, de le rendre justement pareil aux autres, en arrachant de ses épaules sacerdotales le manteau de sainteté, paraissait à la jeune femme presque sacrilège, maintenant surtout que le prêtre et le pontife était devenu un martyr et que des rayons sanglants s'ajoutaient à l'hiératique auréole.

Et cependant cette femme racontait son intrigue comme la chose la plus naturelle. (Elle avait eu le temps de s'y habituer, du reste.) « Je me doutais bien, disait-elle, au mystère dont il s'enveloppait, qu'il y avait quelque chose. Et puis, c'était sa tonsure, qui ne ressemblait pas à une calvitie naturelle. Quand j'ai appris qui il était, j'ai eu garde d'en rien laisser paraître; il a fallu, pour que je parle, cet horrible malheur que je viens d'apprendre. Ç'a été plus fort que moi :

avec mes larmes a jailli mon secret. »

Elle mit de l'eau fraîche dans la cuvette, s'épongea les yeux. On regarda dans la rue si l'homme y était toujours ; il avait disparu. Comme les deux femmes descendaient, en arrivant à l'entresol, elles entendirent la concierge parlant avec un homme qui l'interrogeait sur ses locataires, et lui demandait si elle n'avait pas vu entrer dans la maison un jeune homme portant des fleurs. Elles remontèrent bien vite, et, sans chercher à en entendre davantage, elles prirent le couloir qui conduisait à l'autre issue.

En arrivant chez elle, Marie rencontra madame Moreau, lingère-couturière, qui habitait rue Saint-Augustin, à l'emplacement occupé depuis par Morin-Blossier, le grand couturier. Madame Moreau, ou plutôt la mère Moreau, comme on l'appelait, lui raconta qu'elle avait acheté toute la lingerie, les robes, manteaux, dentelles, fourrures, qui venaient de la succession de Barrucci. Si elle voulait voir?... Elle fit signe à un jeune homme qui portait des paquets; elle suivit Marie chez elle, pour lui en montrer le contenu.

En arrivant dans l'appartement, la jeune femme trouva Dubail très perplexe, se demandant si les communards le laisseraient sortir.

Il pouvait être reconnu, signalé.

Pendant ce temps, la Moreau avait étalé le contenu des paquets, et elle montrait une superbe couverture de zibeline, des manteaux, des dentelles, des chemises magnifiques; et elle faisait l'article. Elle avait des clientes à Versailles et à Saint-Germain; elle allait leur porter toutes ces belles choses, car elle avait besoin d'argent. Tandis qu'elle bavardait, Marie avisait le jeune commis qui portait ses paquets : l'idée d'une substitution lui vint à l'esprit. Dubail était presque de la même taille; en coupant ses moustaches, il aurait l'air aussi jeunet. Et voilà tout le monde de rire, oubliant ses terreurs. Avec des ciseaux, on coupa les blondes moustaches de Dubail; il passa la veste et le gilet qui constituaient la livrée du commis, se coiffa de sa casquette galonnée, et chargea le paquet sur son dos.

Il n'y avait presque plus de différence.

— Et puis, dit la mère Moreau, avec moi, pas de danger : je suis connue!

Il n'y avait pas de danger, en effet; Marie apprit depuis que son mari, communard, hurlait avec les loups.

## CHAPITRE XI

### RENTRÉE A SAINT-GERMAIN

Comment on devient diplomate. — Les grandes courtisanes de l'Empire. — Paris brûle.

Au commencement du siège, Marie avait eu une émotion pénible. Giulia Barrucci, son amie, très malade, lui fit demander de l'aller voir. Depuis des semaines, elle ne quittait pas son lit; Marie accourut à l'hôtel de la rue de la Baume, où Julia s'était établie depuis qu'elle avait abandonné son appartement des Champs-Élysées, qui fut occupé depuis par Gordon-Bennett. Dès l'entrée, elle sentit le froid de la mort, et elle eut comme une impression de sépulcre. C'était un sépulcre, en effet, où agonisait une beauté condamnée. Le visage avait pris la lividité des hosties trop longtemps enfermées dans le ciboire, et seule

la bouche éclatait ardemment dans cette pâleur fiévreuse, rouge blessure par où devait s'enfuir la vie, l'âme tendre et hautaine de la courtisane si adorée. Et, comme un voile de deuil jeté par avance sur tant de grâce mourante, les cheveux sombres, en tresses dénouées, s'éploraient autour des joues creuses. A ce spectacle de tristesse et de pitié, Marie évoqua l'image d'une autre Giulia, heureuse et triomphante, qui passait dans son équipage, le teint chaud, l'œil brillant, le buste en parade, la taille libre dans un corset souple, avec des mouvements d'une aisance patricienne, et un air d'impératrice. Qu'elle était belle ainsi, l'orgueilleuse Romaine ! Et comme elle était digne de cette communauté de patrie avec Impéria! Courtisane ou princesse, on ne savait, mais sûrement désirable et admirable, attirant toutes les convoitises et commandant tous les hommages. En la voyant en un tel état, Marie ne put cacher tout à fait la surprise navrée qu'elle ressentait :

— Tu me trouves changée ? demanda Giulia.

— Mais non, ma chérie.

— Oh! si! Tu crois que je ne te vois pas. Vous riiez de moi, à Bade, toi et Letessier, quand je toussais, et quand je vous disais que je m'en irais de la poitrine. Vous prétendiez que je voulais jouer la *Dame aux Camélias*. Eh bien, tu vois, j'en meurs tout de même.

Refoulant les larmes qui lui montaient aux yeux, Marie l'interrogeait : — Pourquoi, se sentant souffrante, n'avait-elle pas quitté Paris par cet hiver terrible, et pendant ce siège? « Oui, je sais bien, répondait Giulia avec un lent sourire qui plissait mélancoliquement ses belles lèvres trop rouges, mais je ne prévoyais pas. Et puis, il voulait rester, lui, mon *princhipe* (elle prononçait le mot avec cet accent italien d'une douceur enfantine). Il est Français, lui, et le sachant enfermé dans Paris, j'aurais été trop inquiète. » Elle vit l'étonnement de son amie : Marie n'ignorait aucune de ses infidélités. Alors, elle la regarda longuement : « Oui, eh bien, malgré tout, c'est ma seule tendresse, mon seul vrai amour. Il est si beau qu'on oublie qu'il est si riche... »

Huit jours après, elle était morte.

Trois femmes ont résumé les splendeurs galantes de l'époque impériale : Cora Pearl, Caro Letessier, Giulia Barrucci. Cora Pearl personnifia ce qu'on peut appeler le style anglais de la courtisanerie. C'était surtout une femme de sport, montant à cheval comme un jockey, faisant siffler sa cravache avec crânerie; ses jambes étaient arquées, ce qui lui donnait, en marchant, le dandinement d'un lad d'écurie; et, pour compléter la ressemblance, elle buvait sec et souvent; mais son buste était irréprochable, sa gorge merveilleuse et digne d'être moulée par quelque illustre artiste de l'antiquité. Dans un dîner de femmes, au Grand-Seize du Café Anglais, on ne trouva qu'une seule critique à formuler contre cette poitrine de déesse : on prétendit qu'elle avait dû la maquiller, car le rose pâle qui colorait la pointe des seins paraissait dérobé aux pétales des églantines. Elle garda, dit-on, cette perfection, après que son visage eut subi la morsure du temps, et c'est à elle que Daudet fait dire, dans un mouvement de dépit contre ceux qui dédaignaient la cocotte

vieillie, parce qu'ils ne pouvaient voir « la jeunesse miraculeuse de cette chair de sorcière après trente ans de fournaise » : — « Je ne peux pourtant pas aller toute *nioue* sur les places... »

Dans *Orphée aux Enfers*, on lui avait confié le rôle de l'Amour, pensant qu'il lui irait aussi bien au théâtre qu'à la ville ; mais, chose singulière, le travesti ne lui seyait pas : la splendeur de la gorge ne compensait pas les tares de sa plastique : des jambes en accent circonflexe. Aussi fut-elle sifflée lorsqu'avec l'accent anglais dont elle se gardait bien de se corriger, parce qu'il était la note originale, le piment exotique de sa grâce cavalière, elle gazouilla : « Je souis *Kioupidone* ». D'ailleurs, à cette époque on était sévère pour les théâtreuses ; selon le mot d'une femme d'esprit, les actrices faisaient quelquefois les catins, mais les catins ne faisaient pas facilement les actrices.

Caroline Letessier, à côté de l'Anglaise turbulente et garçonnière, représentait dans toute son exquisivité la Parisienne. On disait que c'était elle qui avait posé pour *Ceinture Dorée*, de d'Epinay.

Elle avait une grâce primesautière, la physionomie d'une extrême vivacité, éclairée par un sourire d'un indicible charme ; l'attrait de ce visage irrégulier était le rayonnement visible de son intelligence. Toujours gaie, d'une verve intarisable, elle avait le don des mots à l'emporte-pièce. Par-dessus tout, elle était d'une élégance suprême. C'est cette élégance qui idéalisait en elle jusqu'à la richesse : elle recevait l'argent et le dépensait sans compter. Celle qu'un grand-duc de Russie avait voulu épouser semblait destinée aux amours princières — elle était comme un bijou aristocratique qu'un grand seigneur avait seul droit de posséder, car il était fait pour resplendir sur une couronne. C'est elle qui fit à l'un de ses amants la royale générosité de lui prêter les cinq cent mille francs dont il avait besoin comme caution chez son agent de change. Cet amant, le baron de H\*\*\*, oublia de les lui rendre, et elle a été forcée de réclamer de la loi le paiement d'une dette qu'on aurait dû regarder comme « sacrée ».

Giulia Barrucci, comme cette Impéria à qui elle vient d'être comparée, figurait la courti-

sane romaine, avec la splendeur de son teint ambré, de ses lourds cheveux partagés en deux bandeaux d'ébène, et nattés derrière la tête, coiffure empruntée aux belles madones sensuelles de son pays. Nulle mieux qu'elle ne comprit la grandeur et la beauté de sa mission amoureuse : elle s'intitulait avec orgueil la *Grande Puttana del Mondo*. L'Arétin l'eût célébrée, en prose, et Bembo en vers latins; les voluptueux génies de la peinture italienne l'eussent représentée en Vierge ou en Vénus, tenant l'Enfant Jésus ou l'Enfant Amour sur ses genoux, et elle aurait eu son palais de porphyre et de malachite, sa litière dorée, ses esclaves turques, ses joueurs de cithare, comme les reines du plaisir à cette époque enchantée. Au dix-neuvième siècle, elle était encore une magnifique courtisane, digne de ce rôle, mettant sa fierté à être la joie et le désir des hommes, et volontiers, comme les prêtresses de Mitylène, eût-elle donné aux filles de son temps des leçons d'amour tant elle était éprise de la douce science qu'elle pratiquait si bien. Tous les princes passèrent par son alcôve : elle

était, avec ses gestes lents, ses nobles attitudes, l'universelle idole.

Tout, chez elle, était stylé merveilleusement. Elle avait une femme de chambre, Sidonie, qui allait au-devant de tous ses désirs : il n'était pas besoin de lui donner des ordres; elle prévoyait tout. Il arrivait qu'en sortant de l'Opéra ou de quelque première, elle invitait à un souper impromptu les amis qui avaient passé la soirée dans sa loge : le prince d'Hénin, le duc de Fernan-Nunez, le duc d'Aremberg, Hallez Claparède, Blunt. Ils suivaient en voiture ; on arrivait chez elle : « Sidonie, huit, dix couverts! » Pendant qu'on échangeait ses impressions sur le spectacle et qu'on buvait un verre de madère, Sidonie prenait une voiture, allait à la Maison-d'Or, rapportait un poisson froid, un filet de bœuf, des perdreaux à la gelée, une corbeille de fruits, sans oublier les fleurs achetées à Isabelle, qui alternait entre le Café Anglais et la Maison-d'Or. En moins d'une heure, le couvert était mis ; Sidonie ouvrait la porte : « Madame est servie. » On eût dit qu'elle n'avait eu qu'à prendre dans le garde-

manger. Cela étonnait même les gens habitués aux maisons princières. « Mais c'est affaire à vous ! Comment pouvez-vous obtenir un service aussi bien ordonné ? Si par hasard il me venait la fantaisie d'une improvisation de ce genre, je suis bien sûr que ce serait impossible : il faudrait réveiller le maître-d'hôtel qui a la clef des buffets, le cuisinier qui a la clef du garde-manger, et le valet de chambre qui fait le service. L'autre jour, j'avais pris froid ; en rentrant, je demande une tasse de thé ! ah bien, oui ! le thé avait été mis sous clef par le cuisinier et le sucre par le maître-d'hôtel. Avec le service d'une femme de chambre, tout est organisé comme si vous mettiez sur pied toute une valetaille. » Giulia souriait, gardant son secret. On la traitait de dépensière et de gaspilleuse ! Quelques petites camarades croyaient connaître les trucs, la baptisaient le Mangin de la courtisanerie, disant que chez elle tout n'était que mise en scène. Mise en scène, soit ! mais pas à la portée de toutes ces dames.

Au-dessous de ces gloires amoureuses,

brillaient encore quelques célébrités. C'était l'amie d'un prince du sang, dont la ressemblance avec le grand Napoléon est légendaire : Anna Deslions, sculpturalement belle, et qui, avant de resplendir, à côté de la Guimont, à toutes les premières, dans la loge de Roqueplan, où elle attirait invinciblement tous les regards, avait été jadis humble officiante dans un temple d'amour ; Juliette Beau, que firent connaître des débuts retentissants au Vaudeville de la place de la Bourse ; tout Paris y courut pour l'entendre chanter *Ay Chiquita,* cet air avec lequel plusieurs générations se sont gargarisées.

Adèle Courtois se signalait parmi ces courtisanes éprises surtout du panache par un esprit pratique tout à fait remarquable. Elle n'avait aucune vocation pour la haute noce, déclarait que, dans ce métier-là, il lui faudrait deux estomacs et quatre ouvrières. Elle était la maîtresse honoraire d'un diplomate danois. On prêtait à celui-ci des goûts... bizarres, et son gouvernement lui enjoignit de se pourvoir d'un alibi pour se réhabiliter. L'alibi ce fut Adèle. Malheureusement, il se

trouva une après-midi au Bois, exhibant sa platonique amie : passe l'Impératrice, qu'il salue. Celle-ci demande, le lendemain, pourquoi il n'amenait pas sa femme aux Tuileries. On lui expliqua que c'était sa maîtresse. « Et il ose me saluer ! » Scandale et disgrâce du pauvre baron, qui fut cassé aux gages pour avoir suivi trop ponctuellement l'ordre de son gouvernement en affichant une bonne amie.

Aujourd'hui, Adèle se repose dans le calme bourgeois, et s'est abîmée en Dieu : des balais qu'elle a rôtis, elle a utilisé ce qui restait pour faire un goupillon. Elle a cent mille francs de rente, et elle évoque les esprits.

On citait encore les sœurs Resuche : Armande et Constance. Armande était petite, presque contrefaite, le dos bombé, les pieds plats, mais l'air intelligent et le génie des combinaisons, ambitionnant de se faire passer pour toute bonne. On la surnommait la *femme au cadavre*. Un de ses amants était mort chez elle ; fils de famille et ne disposant de rien, il lui avait légué son corps : elle le fit enterrer dans son mau-

solée. Constance était grande, mince, blonde, véritablement belle et sincèrement bonne. On l'appela longtemps Constance Galiffet : le fringant officier, son amant, lui permit de le suivre en Crimée, d'où il revint si glorieusement blessé. Il avait fait disposer pour elle, à l'arrière-garde, une tente ornée de cachemires de l'Inde. C'était Clorinde auprès de Tancrède.

Le charme des femmes de cette époque était fort différent de celui que présentent les femmes d'aujourd'hui. Elles étaient moins instruites et ne mettaient pas mieux l'orthographe que les marquises d'autrefois ; mais, sentant leur infériorité intellectuelle, elles regardaient les hommes du monde vivre, et se formaient d'après cet exemple. Aujourd'hui, grâce à la mutuelle, elles savent l'orthographe et n'apprennent plus à vivre : aussi leur rôle social a-t-il décliné. Nos courtisanes, a-t-on dit, ne sont plus des marchandes de sourires : ce sont des ouvrières de caresses, occupées uniquement à procurer les tressaillements pour lesquels on les recherche.

On aime encore, mais on ne s'amuse plus.

L'on s'enivre toujours, mais le cocktail a remplacé le champagne.

\*
\*\*

La rentrée à Saint-Germain s'effectua plus gaiement qu'on n'aurait pu croire, grâce à la note fantaisiste que jetait le costume de Dubail. A Saint-Denis, on trouva des voitures. Dans l'une, on installa la Moreau et ses paquets ; les deux jeunes femmes montèrent dans l'autre avec leur compagnon. En arrivant à Saint-Germain, la Moreau insista pour vendre à Marie la couverture de zibeline qui la séduisait beaucoup. Mais, malgré le prix modeste qu'elle demandait, trois mille francs, pour une fourrure qui en valait bien trente mille, l'artiste ne pouvait se résoudre à cette dépense, car elle ne prévoyait pas ce que durerait l'exil de Saint-Germain. « Eh bien, que monsieur vous l'offre, dit la Moreau : je me contenterai de sa signature. » Alors, singulière contradiction, cet homme, qui venait de risquer sa vie pour prouver son amour à

la jeune femme, refusa absolument le crédit presque illimité qu'on lui offrait.

Six mois après, on donnait à l'Odéon la première du *Bois*, de Glatigny, que Marie créait avec Pierre Berton. A la fin du spectacle, on lui apporte la fameuse botte de Paul Néron avec la carte de Georges Dubail, qui demandait à lui présenter ses hommages. Oubliant sa rancune, elle fit répondre qu'il pouvait monter à sa loge. Il y avait là une femme du nom de Toms, représentante de la célèbre maison de bijouterie Emmanuel, de Londres. Elle était en train de lui faire admirer sa joaillerie lorsque Dubail entra. Marie lui dit en plaisantant : « Voilà de superbes bijoux que vous êtes incapable d'offrir même à la femme que vous aimeriez. — Comme cette femme c'est vous, répondit-il, faites votre choix. » Croyant à une plaisanterie, elle choisit une broche, des boucles d'oreilles, perles et diamants, une bague ; le tout valant quarante-cinq mille francs. « Voilà ce que je prends, dit-elle. — Eh bien, madame, riposta Dubail en s'adressant à la Toms, vous savez qui je suis : consentez-

vous à me faire crédit ? « La Toms connaissait son Paris ; elle accepta, et, séance tenante, elle lui fit signer des billets pour la somme convenue. Marie croyait faire un rêve. Tandis qu'elle accrochait les bijoux à ses oreilles, elle fredonnait, tout en se parant, l'air des *Bijoux*. Comme Marguerite, n'était-elle pas toute pareille à *la fille d'un roi qu'on salue au passage ?* Dubail lui dit : « Vous pouvez être dévalisée en route ; je me fais votre garde-du-corps. » Il ne l'avait pas volé. Mais le lendemain matin, trouvant drôle de prendre sa revanche de Saint-Germain : « Eh bien, mon cher ami, fit-elle, nous sommes quittes à présent : adieu ! » Il eut une belle fanfaronnade d'orgueil qui sentait assez son grand seigneur : « Mon crédit est-il donc épuisé, que vous me mettez à la porte ? — Vous m'en direz tant ! »

Au bout de trois mois, sa famille s'avisa un beau jour que les voyages formaient la jeunesse. En conséquence, Georges Dubail voyagea. A son retour en France, il épousait une jeune amie de madame de Lesseps, mademoiselle Martinez. Le père de Marie

s'appelait aussi Martinez. C'était une série, comme on voit. Au bout de quelques années, Dubail divorçait. Sa femme était une charmante personne, qui ne possédait que ses charmes; elle avait dû lui coûter plus cher que la comédienne! Devenue libre, elle épousa le marquis de Boissy-d'Anglas; elle est très assidue aux conférences de la Bodinière.

\*
\* \*

A la tombée du jour, pendant les temps d'exil, on se réunissait sur la terrasse de Saint-Germain, qui dominait Paris: il apparaissait dans le lointain comme la terre promise. Un soir, on vit poindre une lueur qui peu à peu grandit, se déploya en gerbes de feu, s'étala en nappes rougeoyantes, envahit l'horizon tout entier, sinistre aurore d'incendie. On se regarda, et l'on comprit tout à coup: « Mon Dieu! ces forcenés viennent de mettre le feu à Paris! » C'était en effet la Commune qui arborait son panache rouge au-dessus de la capitale.

La flamme ronflait comme une basse continue, qu'entrecoupaient de temps à autre des crépitements secs. La clarté devint si vive, que la terrasse en fut tout illuminée; effroyable apothéose. Cette scène d'horreur baignait dans la splendeur sanglante des bûchers allumés par les Nérons révolutionnaires, comme dans la gloire des feux de bengale. Après dix-huit cents ans, un crime aussi terrible, aussi épouvantablement radieux que l'incendie de Rome, éclatait sous le calme étoilé du ciel : Paris brûlait.

Des flammèches, apportées par le vent, tourbillonnaient au-dessus des têtes : c'étaient les parchemins de la Cour des Comptes. — Ou plutôt c'était l'histoire du second Empire qui s'en allait, page par page, dans la fumée et dans les flammes. Finie cette époque légendaire de folie et de grandeur ! Fini ce rêve de Balzac réalisé dans la romanesque aventure de ce temps, sur lequel avaient régné, couple impérial, l'héritier proscrit de la fortune napoléonienne et l'Espagnole insoucieuse, dont la basquine de velours s'était métamorphosée en traîne d'impératrice ! Les

grandes dames qui furent réellement les d'Espard et les Maufrigneuse rêvées par le créateur de la *Comédie humaine*; les ambitieux élégants qui incarnèrent Rubempré et Rastignac ; les créatures de luxe et de joie qui eurent toute la beauté d'Esther, tout l'esprit de Jenny Cadine, n'avaient plus qu'à vieillir et à mourir. Leur règne était passé à tout jamais; la peau de chagrin était usée, vidées toutes les coupes de l'orgie. Le quadrille d'*Orphée aux Enfers* ne faisait plus rugir ses cuivres sous les lustres de l'Opéra ; il n'y avait plus que la sarabande des pétroleuses autour des décombres, piétinant les lambeaux splendides de cette gloire éclatante et galante :

Le second Empire.

FIN DE « FIN D'EMPIRE »

# TABLE DES MATIÈRES

Préface . . . . . . . . . . . . . . . . . . . . . . . . VII

Chapitre premier. — *Le Conservatoire.* . . . . 1

Chapitre II. — *L'Enfance d'un « premier prix ».* 33

Chapitre III. — *Un grand artiste.* . . . . . . . 61

Chapitre IV. — *Les débuts d'une Étoile.* . . . 89

Chapitre V. — *Amours impériales* . . . . . . 119

Chapitre VI — *Le mois des folies à Bade* . . 139

Chapitre VII. *Théâtres et Théâtreuses; Viveurs et Viveuses.* . . . . . . . . . . . . . . 177

Chapitre VIII. — *Déception d'artiste :* Lettres inédites d'Aimée Desclée. — Lettre d'une tragédienne à une comédienne. — Kermesse chez Arsène Houssaye, au château de Parisis. 219

Chapitre IX. — *La Guerre :* L'ambulance de l'Odéon. — Un dîner pendant le siège. — Histoire d'un bataillon de francs-tireurs. — Le Bourget. — Au profit des ambulances :

*Flava*, tragédie grecque jouée par Mounet-Sully et Marie Colombier au Château-d'Eau. 257

Chapitre X. — *La Commune :* Mort du comte Grégoire Potocki. — Comment on sauve un héritage. — La fin d'une idylle. — Dangereux voyage. — Révélations. — Mort de l'abbé D....... . . . . . . . . . . . . . . 279

Chapitre XI. — *Rentrée à Saint-Germain :* Comment on devient diplomate. — Les grandes courtisanes de l'Empire. — Paris brûle . . 303

# INDEX DES NOMS CITÉS

Abeille (Emile), 238.
Abeille (les frères), 173.
Abeille (Mme), 166.
About (Edm.), 83.
Abrantès (duc d'), 99.
Agar, 227.
Ahumada (marquis de), 214, 216.
Aldama (Alfonso de), 214.
Alquier, 166.
André (Jeanne), 139.
Andrieux, 13.
Angelo (Valentine), 15.
Antigny (Blanche d'), 167.
Antonine, 195, 196.
Armand, 123.
Arenberg (duc d'), 310.
Auber, 1, 101.
Aubryet (X.), 240.
Augier (Emile), 85.
Augusta (reine de Prusse), 165, 170, 172.
Aumale (duc d'), 167, 228.
Avril (Suzanne d'), 254.

Bacciochi, 85.
Bade (grande-duchesse de), 160, 168.
Balenzi (père), 136.
Banville (Th. de), 256.

Bast (de), 46, 47.
Barbier (Aug.), 271.
Barbotte, 279.
Bari (comtesse), 107.
Barrière (Th.), 255.
Barrucci (Giulia), 166, 203, 205, 206, 207, 208, 209, 300, 303, 304, 305, 306, 308, 309, 310, 311.
Barthélemy, 156.
Baudin, 99, 104, 112.
Bazilewski, 240.
Beau (Juliette), 223.
Beaugrand (Mlle), 268.
Beaufort (duc de), 166.
Beauvallet, 10, 12, 14.
Beauvallet (fils), 5.
Bédard (Valérie), 6.
Béhague (comtesse de), 145.
Bellanger (Marguerite), 130, 131, 132, 133, 134, 135, 136, 137.
Bénazet, 167, 227.
Bériot (Ch. de), 48, 49, 50, 52, 53, 56, 57, 58, 59, 65, 67, 68, 79, 80, 89, 90, 93, 94, 95, 103, 106, 107, 110, 112, 117, 120, 144, 150, 155, 156, 158.
Bériot (Ch.-Wilfrid de), 61, 62, 63, 64, 65, 68, 80, 96.
Berton, 100, 316.

Bertrand de Saint-Rémy, 78, 94.
Bismarck, 156, 174.
Bischoffsheim (F.), 238.
Bizet (Georges), 79.
Blanc (Berthe), 5.
Blandford, 163.
Bloch (Mlle), 6.
Blount, 310.
Bocher (Ch.) 263, 264.
Bocher (général), 263.
Boisselot, 232.
Boissy-d'Anglas (marquise), 318.
Bonaparte (Pierre), 46, 47.
Bondois (Paul), 225.
Borelli (Mme), 232, 234.
Briges (vicomte de), 85, 86.
Brohan (Augustine), 7, 8, 9, 10, 13, 72, 74, 75, 76, 77, 78, 81, 82, 83, 86, 87, 89, 101.
Brohan (Madeleine), 9, 89, 186, 227, 228.
Brohan (Suzanne), 8, 89, 91.
Broizat (Emilie), 232, 236, 237.
Bureau, 274, 275.
Bussierre (baron de), 165.
Byron (Lord), 152.

Cail, 184.
Callias (H. de), 95.
Calvin, 232.
Capoul, 161, 199, 200.
Carrington, 163, 168, 172.
Castellano, 197.
Castelnau (Mlle de), 255.
Castries (duc de), 166.
Chartres (duc de), 163, 228.
Chéri (Rose), 220.
Chopin, 80.
Chotel (Mme), 104.
Cico (Mlle), 186.
Claparede (Hallez), 173, 310.
Clapisson, 2.
Clarence, 193.
Claude, 194, 195.
Claudin, 240.
Clermont-Tonnerre (de), 173.
Cohen (Félix), 28.
Coquelin (aîné), 103.

Cora Pearl, 166, 172, 173, 306, 307.
Cordoza, 180.
Costé, 101.
Courtois (Adèle), 312, 313.
Crénisse, 167.

Dameron (Mme), 101.
Damoiseau, 268.
Darblay, 98, 99.
Daru (G.-Paul), 173, 179.
Daudet (Alph.), 81.
Debreuil (Mathilde), 100.
Deburau, 45, 46.
Delahante, 252.
Delamarre (comte de), 173.
Delaunay, 2, 219, 227.
Delorme (Félicie), 289, 290, 291, 292, 293, 294, 295, 296, 297, 298, 299, 300.
Delvil, 217, 236
Demidoff (Prince), 166, 175.
Dennery, 97.
Desbarolles (les), 186, 187.
Desclauzas, 141, 143.
Desclée (Aimée), 175, 219, 220, 221, 222, 223, 224, 225, 226, 230, 231.
Descourt (Laurent), 98.
Deslions (Anna), 312.
Desvallières, 101.
Dolgorouki (prince), 168.
Doré (Gustave), 101.
Doucet (Camille), 2, 85.
Doucet (le couturier), 121.
Douglas (Carlo, marquis de), 163, 170, 171.
Douglas (Mademoiselle), 167.
Dubail, 289, 290, 294, 295, 296, 301, 316, 317.
Dubois (Emilie), 101, 102.
Duchemin (Léon), 144.
Dumaine, 153, 156, 193, 195, 196.
Dumas (Alexandre), 153, 180, 181, 182, 183, 241.
Dumas (fils), 220, 226, 254.
Dupressoir, 227, 228.
Duquesnel, 254, 255.

# INDEX DES NOMS CITÉS

Ely, 116.
Emmanuel, 316.
Epinay (d'), 307.
Errazu (L. et R.), 166.
Errazu (Mme), 166.
Estebanet (Mlle), 3, 5.
Esterhazy, 163.
Eugénie (l'impératrice), 127, 128, 129, 130, 132, 133.

Faltance (Marquis de), 241, 248.
Favart (Maria), 219, 227.
Félix, 125.
Fernan-Nunez (duc de), 204, 205, 207, 209, 210, 212, 214, 215, 217, 218, 219, 310.
Fernandina (comte), 198, 199.
Fervacques, 144.
Feuillet (Octave), 240, 247.
Finot (baron), 173.
Fiocre (Eugénie), 98.
Flaubert (G.), 147.
Fould (Achille), 25, 97.
Fould (Gust.), 26, 27, 212.
Fournier (Marc), 211.
Frédéric-Guillaume de Prusse.

Gagarine (prince), 173, 175, 176.
Galiffet (marquise de), 166, 173.
Galiffet (général de), 184.
Galignani (Ant.), 112.
Galignani (frères), 99.
Galitzine (Alexis), 163, 179.
Galitzine (La Fluxion), 163, 172.
Galles (prince de), 163.
Garfunkel (Mme de), 162.
Gauthier (Gabrielle), 288.
Gautier (Marie), 200, 201.
Gay (Delphine), 153.
Génat (Fanny), 153.
Gibacoya (comtesse), 199.
Gioia (La), 166.
Girardin (Emile de), 151, 152, 153, 154.
Gounod (Ch.), 79.
Gouy (comtesse de), 166.
Gouzien (Arm.), 316.
Greninger, 98.
Grévy (Jules), 144.

Grévy (Mme).
Guerra (Marietta), 200, 201.
Guestre (David de), 85.
Guillaume (Et.), 5, 6.
Guimont (Esther), 150, 151, 152, 153, 154, 155, 156, 158, 180, 181, 252, 253.
Guizot, 152.

Haber (baron de), 161.
Hamakers (Mlle), 102.
Hamilton (duc d'), 163, 168.
Haritoff, 173.
Haritoff (Mme), 162, 166.
Hasse (Caroline), 144.
Haussmann (Mlles), 24.
Heilbronner (Mlle), 113.
Hénin (prince de), 310.
Henry, 208.
Hepburn, 163.
Hertfort (lord), 255.
Hervé, 265.
Hillel-Manoach, 173.
Hirsch (baron), 238.
Hohenlohe (prince de), 161, 173.
Honorine, 225.
Hostein, 142, 154.
Houssaye (Ars.), 239, 240, 242, 243, 246, 249, 250, 251, 252, 261, 268, 269, 275, 276, 286.
Houssaye (Henry), 248, 286.
Hugo (Victor), 9, 247.

Ingres, 101.
Irvoy, 131.
Isabelle (la reine), 240.

Joinville (prince de), 163, 228.
Jouassain (Mlle), 101.

Karolate (princesse), 166.
Kerjégu, 173.
Khalil-Bey, 150, 151, 154, 155, 156, 157, 157, 159, 179, 180.
Komar (baron de), 167.
Koning (Victor), 184, 235.

Lacressonnière, 193.
Laferrière (acteur), 220.

28

Laferrière (le couturier), 121.
Laffitte, 173.
Lagier (Suzanne), 141, 143, 144, 145, 184.
Lagrenée (Edm. de), 81, 173.
Lagrange (comte de), 193.
Laguéronnière (de), 97, 235.
Lamaleray (Mlle), 232.
Lamartine, 11.
Lapie (M. et Mme), 243.
La Redorte (baronne L. de), 166.
La Redorte (comtesse de), 173.
Laroche, 14.
Laurent (Marie), 197.
Leblanc (Léonide), 144, 167.
Ledoyen, 282.
Lefèvre-Deumier, 84.
Lefilleul, 285.
Legouvé, 101.
Lehon (comtesse), 97.
Lehon (L.), 97.
Leninger (Mlle), 136.
Léonard, 61.
Léotaud, 29, 30, 31, 103.
Lepel-Cointet, 96.
Lepelletier, 85.
Leprévost (Mlle), 6.
Le Rey, 99.
Leroux, 99.
Leroy (Henry), 144, 145, 150.
Lesseps (Ferd. de), 178.
Lesseps (Mme de), 317.
Letessier (Car.) 163, 167, 168, 169, 170, 172, 175, 203, 205, 221, 223, 306, 307.
Letourneur (Mlle), 141.
Lévy, 145, 150.
Limayrac, 1 0.
Lintelo, 109, 112.
Lionnet (frères), 162.
Lloyd (Marie), 14, 15.
Lucas (A.), 161.

Magnan (maréchal), 22, 23, 24.
Ses filles, 25.
Magnan (Mme), 166.
Magnier (Marie), 15, 271, 272.
Malibran (Maria-Félicia), 63, 68, 74.

Manvoy (Athalie), 14, 15, 210.
Maquet (Aug.), 26, 218.
Marcilly (Blanche), 6.
Marconnet, 167.
Marguery, 274, 276.
Marlborough (duc de), 163.
Marquet (Delphine), 102.
Martinez (Mlle), 317.
Martinez (Pablo), 35.
Marx (Adrien), 237.
Massin (Léontine), 15, 16, 271, 272.
Maupassant (Guy de), 287.
Maximilien (archiduc), 166.
Meilhac (H.), 122.
Mellerio, 165.
Mendès (C.), 95, 271.
Mentschikoff (prince), 173.
Mercy-Argenteau (comtesse de), 166.
Méry, 79.
Mesmer, 165.
Metternich (prince), 35.
Metternich (princesse), 85, 168.
Meynadier, 222, 223, 226.
Miguel, 198, 199.
Milbank, 167.
Mocquart, 96, 97, 104, 105, 106, 123, 124, 125, 126, 127, 132, 133, 134.
Modène (marquis de), 173.
Moltke (de), 166.
Monclin (G. et R. de), 166.
Monnais (Ed.), 2.
Montaland (Céline), 6.
Montigny, 122, 220.
Montmorency (duc de), 173.
Moreau (Mme), 300, 301, 305.
Moreau-Sainti, 253.
Morin-Blossier, 300.
Morny (duc de), 200, 201.
Murat (prince), 173.
Murat (princesse Anna), 24.
Murray, 6.
Muse (lady), 167.
Musset (Alfred de), 146, 227.
Mustapha-Pacha, 173.

Nancy (Mlle), 15.
Napoléon III, 47, 96, 98, 105,

124, 125, 126, 127, 128, 129, 130, 131, 132, 133, 134, 135, 136, 137, 148.
Napoléon (Jérôme), 152, 252, 253.
Narischkine (Bazile), 168, 179.
Nesselrode (comte de), 173.
Nigra, 35.
Noir (Victor), 254.

Obolinska (princesse), 166.
Ormesson (Olivier d'), 238.
Ouroussoff (prince), 163.

Paulin-Ménier.
Pelouze (Mme), 144.
Penthièvre (duc de), 163.
Pereire, 97.
Periga, 147.
Persigny (duc de), 24.
Petit (Dica), 4, 25, 103, 116, 117.
Petit (Mme), 25.
Pignatelli (princesse), 284.
Poilly (baronne de).
Poncin (Mlle), 15, 16.
Ponson du Terrail, 139, 141, 142.
Porel, 13.
Potocki (comte), le père, 280, 281, 282, 283, 284.
Potocki (Grég.), 284, 285, 286, 287
Potocki (Nicolas), 284, 285, 286, 287, 288.
Poulet (Mme), 173.
Pourtalès (comtesse de), 166.
Provost, 10, 12.
Provost (fils), 16.

Quélus, 69, 70.
Quéniault (Mlle), 101.

Radziwill (Sig. Ch. Léon), 167.
Rampon, 238.
Raucourt, 193.
Régnier, 10, 11, 78, 79, 81, (acteur) 222.
Régnier, 197.
Reichenberg (Suz.), 91.
Reinach (Oscar de), 165.
Resuche (Armande), 313.
Resuche (Constance), 314.

Riquier (Edile), 100, 101.
Rivoli (duc de), 173.
Rochefort (Henry), 186, 237.
Roger, 100.
Romeuf, 101.
Roqueplan (Nestor), 151, 152, 153, 187, 247, 252, 312.
Rothschild, 166.
Rousseil (R.), 15, 79, 193.
Rouville (marquis de), 97, 98, 104, 108, 122.
Roy, 173.
Royer (Marie), 102.

Sabatier (J.), 247.
Sagan (prince de), 166.
Sagan (princesse de), 139.
Saint-Arnaud, 25.
Saint-Germain (de), 173.
Sainte-Beuve, 100, 187.
Salamanqua, 191.
Samary (Marie), 6, 116.
Samary (Jeanne), 116.
Samson, 10, 11.
Sarcey (Francisque), 271, 272.
Sardou (V.), 13, 92.
Sary, 143.
Sary (Antonia), 144, 145.
Schmidt (gén.), 262, 264, 276, 277.
Schneider (Hortense), 167, 168, 184, 186.
Scholl (Aur.), 186.
Sée (docteur), 268.
Séjour (V.), 192.
Sévestre (Jules), 6.
Sivori, 64.
Sonntag (la), 63.
Soubise, 167.
Spare (baronne de), 247, 259, 268, 274, 277.
Stapleaux (L.), 96, 108, 109.
Stoltz (Mme), 45.

Talleyrand-Périgord, 173.
Talon, 171.
Theise (Angélina), 177, 232.
Théric (Alice), 141.
Thierry (Ed.), 2.
Tisserand, 2.

Tordeus (Jeanne), 69.
Tour-et-Taxis (prince de), 164, 173.
Troubetzkoy (prince), 173.
Trochu (général), 262, 263.
Turenne (les trois frères de), 173.

Vaillant (maréchal), 22, 23.
Vauvineux (de), 166.
Verdelet (V.), 56.
Verne (Marie), 167.
Vernet (H.), 74.
Veuillot, 154, 186.
Victor (l'archiduc), 166.
Vieuxtemps, 64.
Villemessant, 237.

Villetreux (de la), 166.
Villiers de l'Isle-Adam, 95.
Virot (Mme), 92.
Volter (Eline), 167.

Zamore, 210, 211, 212, 213.

Wallace (R.), 255.
Wilson (D.), 143, 144, 168.
Wolff (Alb.), 113, 186.
Wolff (Ido), 113, 114, 115.
Wolff (Pierre), 113.
Worms, 156.
Worms (madame Delessart), 16.
Worms (madame Deshayes), 16.
Worms (tapissier), 145, 150.

ÉMILE COLIN — IMPRIMERIE DE LAGNY